书法鉴赏

主编／张宏英

陶明珠

孙秀春

航空工业出版社

北 京

内 容 提 要

本书从鉴赏和书写一体化角度出发，通过书法美学认知、历代书法鉴赏和书法技法实践三个项目，根据内容的侧重点划分不同的任务展开教学：书法美学认知和历代书法鉴赏，即理论部分，共包括八个任务，每个任务根据书法的认知与鉴赏的规律逐一细分，完整地展现书法的实用性、知识性和美学属性；书法技法实践部分有九个任务，从认识书法、了解书法技法到开展书法创作，逐层递进地指导学生完成书法技能训练。本书既可用作美育类通识课、书法类专业课教材，也可供普通书法爱好者参考使用。

图书在版编目（CIP）数据

书法鉴赏 / 张宏英，陶明珠，孙秀春主编 . — 北京：

航空工业出版社，2023.3

ISBN 978-7-5165-3300-0

Ⅰ . ①书… Ⅱ . ①张… ②陶… ③孙… Ⅲ . ①汉字—书法—鉴赏—中国 Ⅳ . ① J292.11

中国国家版本馆 CIP 数据核字（2023）第 036999 号

书法鉴赏
Shufa Jianshang

———————————

航空工业出版社出版发行
（北京市朝阳区京顺路 5 号曙光大厦 C 座四层　100028）
发行部电话：010-85672663　010-85672683

北京荣玉印刷有限公司印刷	全国各地新华书店经售
2023 年 3 月第 1 版	2023 年 3 月第 1 次印刷
开本：787 毫米 ×1092 毫米　1/16	字数：257 千字
印张：12.5	定价：49.80 元

编写委员会

主　编：张宏英　　陶明珠　　孙秀春

副主编：杜显阁　　刘柳蠲　　杨白文

　　　　刘　军　　冯充林

参　编：张　潘　　张　岩　　李红菊

在线课程学习指南

本书配套国家级课程"书法基础"，读者可在国家智慧教育公共服务平台在线学习。

一、搜索课程

1. 进入国家智慧教育公共服务平台（https://www.smartedu.cn/），在该页面搜索"陶瓷文化传承与创新"。

2. 选择国家级项目"陶瓷文化传承与创新"，点击"现在去学习"进入课程。

3. 下拉页面，选择"书法基础"。

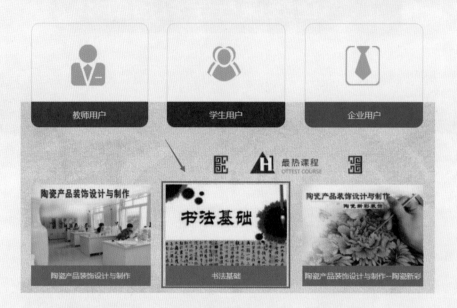

二、在线学习

选择对应课程后进入课程界面，根据需要获取所需学习资源，即可进行学习。

前言

中国书法源远流长，辉煌而奇特。中国书法是中华优秀文化的结晶，承载着中华文化的深厚底蕴。党的二十大报告强调，必须坚持中国特色社会主义文化发展道路，增强文化自信，增强实现中华民族伟大复兴的精神力量。我们要植根本国、本民族历史文化沃土，铸就社会主义文化新辉煌。书法是中国特有的一种传统艺术，汉字、书法是中国传统文化的重要组成部分。当前，很多院校都开设了书法专业和书法课程。书法教学能够潜移默化地影响学生的思想，使学生在掌握书写技能的同时，提升审美素养和个人修养。目前的书法教材大多是书法鉴赏和技法各成体系，不能做到一体化呈现。因此，根据教育一线的反馈意见，我们组织了在高校任教的书法专家和教师，从鉴赏和书写一体化角度出发，编写了本书。

本书有针对性地设置了"书法美学认知""历代书法鉴赏"和"书法技法实践"三个项目，每个项目根据内容的侧重点不同，划分了不同的任务：书法美学认知和历代书法鉴赏，即理论部分，共有八个任务，每个任务根据书法的规律逐一进行细分，完整地展现书法的实用性、知识性和鉴赏性；书法技法实践部分有九个任务，从认识工具到书法创作，逐层递进地完成书法技能训练。书中部分书法名作与例字书写内容配备视频素材，可扫描封底二维码获取。

本书的主要特点是理论与实践相结合，美学、鉴赏、实践三位一体，综合书法知识与书写技能，以三大项目的形式呈现；在每个项目中都融入立德树人、培育学生综合素养的元素，使学生在学习书法技能的同时提升审美素养、加强道德修养，形成良好的品格。

本书中的作品皆选用名家名作，部分素材来源于网络，由于素材被多方引用和转载，无法确定原始出处，若原作者看到，烦请与我们联系，以便之后做好备注和说明。由于编者对书法的理解和研究范围有限，部分观点难免有失偏颇，敬请广大读者批评指正！

此外，本书编者为广大一线教师准备了服务于本书的教学资源，有需要者可致电13810412048 或发邮件至 2393867076@qq.com 获取。

编　者

2022 年 10 月 18 日

目录

项目三　书法技法实践

书法 美学 认知

项目一

任务一 探究书法艺术的形成与确立

中国书法已有几千年的发展历史，以汉末为界，前期主要是书法的演化和字体的形成时期，后期则为书风变迁时期。当下学术界认为，殷商后期的甲骨文是已知的中国最早的具有成熟体系的文字。

一、字体的演进变化

（一）结绳记事

上古无文字，结绳以记事。结绳记事是文字发明前人们所使用的一种记事方式，即在一条绳子上打结，用以记事（图 1-1-1）。

图 1-1-1　结绳记事

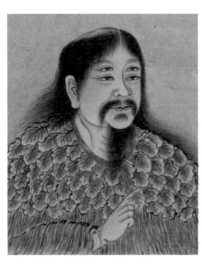

图 1-1-2　仓颉画像

（二）仓颉造字

仓颉（图 1-1-2），原姓侯冈，名颉，俗称仓颉先师，号史皇氏。《说文解字》记载，仓颉是黄帝时期造字的左史官，他受鸟兽的足迹启发，将符号分类别异，加以搜集、整理和使用。在汉字创造的过程中，仓颉起了重要作用，被尊为"造字圣人"。

（三）甲骨文

商周帝王崇尚占卜祭祀，上到国家大事，下到婚丧嫁娶，都要用龟甲或兽骨进行占卜，然后把占卜的有关事情刻在甲骨上，作为档案材料由王室史官保存。这种刻字是中国已知的最古老的成熟文字，因为刻在龟甲和兽骨上，人们称之为甲骨文。

如图1-1-3所示，这片甲骨上记载了商王祭祀、乘车狩猎等活动，所刻的文字在书法上有很高的造诣。

（四）金文

与甲骨文几乎同时兴起的书体是金文（图1-1-4），其因铸刻在青铜器上而得名。在商周，一个人如果为王朝策立了功勋，君王就会给予他大量赏赐。立功的人常常要铸造青铜器，并铸刻上自己的功勋，以显耀于后世。这些记录功勋的文字流传到现在，也成为书法艺术的瑰宝。

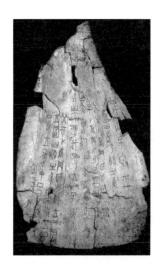
图1-1-3　甲骨文

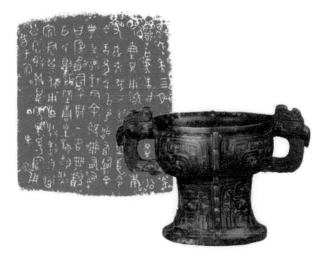
图1-1-4　金文

（五）小篆

小篆（图1-1-5）又称秦篆，它的笔画首尾匀圆，结构对称，给人以刚柔并济、圆浑挺健的感觉，小篆对汉字的规范化起了很大的作用。

（六）隶书

隶书有秦隶、汉隶等，一般认为是由篆书发展而来的。隶书字形多呈宽扁，横画长而竖画短，讲究"蚕头燕尾"和"一波三折"（图1-1-6）。

图 1-1-5 小篆（李斯《会稽刻石》局部）　　图 1-1-6 隶书的"蚕头燕尾"

根据出土简牍可知，隶书在秦朝就已经出现，传说程邈作隶；汉隶（图 1-1-7）在东汉时期达到顶峰。隶书上承篆书传统，下开魏晋南北朝书风，对后世书法有不可小觑的影响。书法界有"汉隶唐楷"之称。

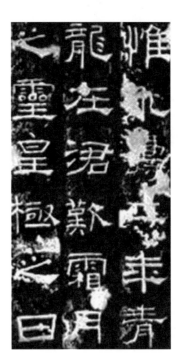

（a）《曹全碑》（局部）　　（b）《礼器碑》（局部）

图 1-1-7 汉隶碑刻作品

（七）楷书

楷书，也叫正楷、真书、正书，是从隶书逐渐演变而来的，更趋简化，字形由扁改方，笔画中简省了汉隶的波势，横平竖直。楷书形成于汉代，盛行于魏晋南北朝，到唐代达到顶峰。唐代初期，有欧阳询、虞世南、褚遂良、薛稷等楷书大家。唐代中后期，相继出现了颜真卿和柳公权两位楷书大家，被称为"颜筋柳骨"。欧阳询、颜真卿、柳公权和元代的赵孟頫被称为"楷书四大家"。

楷书的最大特点是笔画定型、八法具备、法度严谨。楷书以其独到的优越性成为被广泛使用的书体，一直沿用到今天。《张猛龙碑》（图1-1-8）书法劲健雄峻，被世人誉为"魏碑第一"。柳公权的《神策军碑》(图1-1-9) 刚劲峻拔、端庄严谨。

图 1-1-8 《张猛龙碑》（局部）

图 1-1-9 柳公权《神策军碑》（局部）

（八）草书

草书是为便捷书写而生的一种书体。"存字之梗概，损隶之规矩，纵任奔逸，赴速急就，因草创之意，谓之草书。"草书始于汉初，《说文解字》中说"汉兴有草书"。草书有章草（图1-1-10）、今草、狂草（图1-1-11）之分。

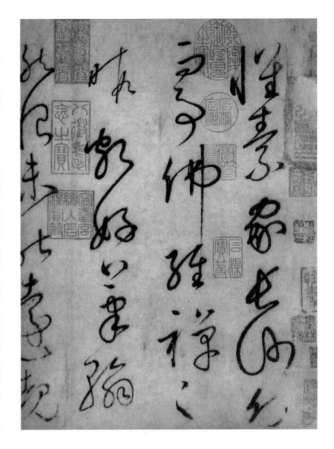

图 1-1-10　章草（皇象《急就章》局部）　　　图 1-1-11　狂草（怀素《自叙帖》局部）

（九）行书

行书是在楷书的基础上发展起来的介于楷书、草书之间的一种字体。它是为了弥补楷书书写速度太慢和草书难于辨认这两种劣势而产生的。"行"是"行走"的意思，因此它不像草书那样潦草，也不像楷书那样端正。实质上，它是楷书的草化或草书的楷化，楷法多于草法的叫"行楷"，草法多于楷法的叫"行草"。

行书代表作中最著名的是王羲之的《兰亭序》（图 1-1-12），前人赞誉其为"天下第一行书"，以"龙跳天门，虎卧凤阙"形容其字雄强俊秀。唐颜真卿所书《祭侄文稿》（图 1-1-13），被评为"天下第二行书"。

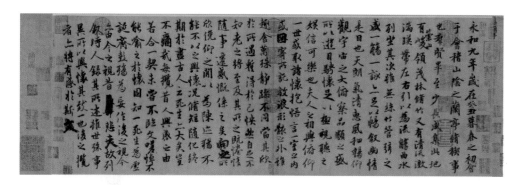

图 1-1-12　王羲之《兰亭序》

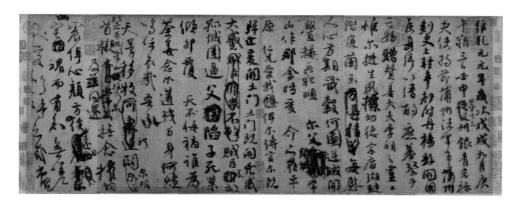

图 1-1-13　颜真卿《祭侄文稿》

二、书法艺术的基本概述

书法艺术是我国优秀的传统艺术之一，它是以汉字为表现对象、以毛笔为书写工具的一种线条造型艺术。它以丰富多变的线条造型抽象地反映了书法家对宇宙万物的认识，表现了书法家的情感和审美趣味，具有很高的审美价值。

（一）书法的含义

书法艺术以其抽象、灵动、丰富的线条给人以复杂多样的审美感受，具有很高的欣赏价值，被誉为"无言的诗、无形的舞、无图的画、无声的乐"，是中国文化艺术的结晶和东方文明的重要象征。

"书"在文言文中指"写字"，所以"书法"最初的意思是写字的方法。后来，"写法"被用来表示写字的方法，而"书法"则延伸为书写的艺术。从广义讲，书法是指语言符号的书写法则；从狭义讲，书法是指用毛笔书写汉字的方法和规律，包括执笔、运笔、点

画、结构、布局（分布、行次、章法）等内容。

（二）书法的表现对象——汉字

书法是中国所特有的一种传统艺术，其表现对象是汉字。书法家主要通过处理汉字的笔画和空间分割形式来表达审美情趣，抒发内心情感。

1. 汉字的结构分类

汉字分独体、合体两种结构。一提起汉字结构，总离不开"六书"之说。所谓"六书"，就是前人分析汉字结构所归纳出来的六种条例。清代以后，一般采用许慎《说文解字》中的说法解释"六书"：一曰指事，二曰象形，三曰形声，四曰会意，五曰转注，六曰假借。前四种为造字法，而"转注"与"假借"不能产生新字，和汉字的结构不发生联系，是用字法。

（1）独体字。独体字是以笔画为直接单位构成的汉字，无法切分。汉字中的象形字和指事字大都为独体字。在目前常使用的汉字中，独体字占比很小。

绝大部分独体字都是合体字的构成部件。例如，独体字可作为偏旁构成合体字，以"木"为偏旁构成的现代常用汉字就有400多个，其他如"口、人、日、土、王、月、马、车、贝、火、石、目、田、虫、米、雨"等独体字的构字频率都相当高。

在书写独体字时，要做到大小随形。笔画烦琐者可稍大一些，如"事""重"等字；笔画简单者可稍小一些，如"力""口"等字。

（2）合体字。合体字是由两个或两个以上的形体组成的字，占汉字的大多数。汉字中的形声字、会意字多为合体字。组成合体字的形体，如偏旁部首、基本字都是由独体字变化而来的，在书写时要注意它们和原来独字体相比在形状体势上的变化。

合体字的结构方法有左右结构（如"朝""强"等）、左中右结构（如"衡""滩"等）、上下结构（如"星""想"等）、上中下结构（如"曼""器"等）、全包围结构（如"园""国"等）和半包围结构（如"问""幽""匠""居"等）。其中，上下结构和左右结构最为常见。

2. 汉字的书写笔顺

在书写汉字时，先写哪一笔画、后写哪一笔画是有一定规则的，笔画的书写顺序就是汉字的书写笔顺。通常情况下，笔顺是约定俗成的，它能有效提高书写者的书写速度，并且使书写者对整个字的结构有较好的把握。

1988年3月25日，国家语言文字工作委员会和国家新闻出版署联合发布的《现代汉语通用字表》确定了7000个汉字的规范笔顺。1997年出版的《现代汉语通用字笔顺规范》是在《现代汉语通用字表》的基础上形成的，将隐性的规范笔顺变成显性的，列出了三

种形式的笔顺。一是跟随式，一笔接一笔地写出整字；二是笔画式，用一（横）、丨（竖）、丿（撇）、丶（点）、乛（折）五个基本笔画表示，其中，提归为横，竖钩归为竖，捺归为点，各种折笔笔画归为折；三是序号式，用横、竖、撇、点、折五个基本笔画的序号1、2、3、4、5表示。

笔顺虽然有一些基本的原则，但在书写时并不是绝对的。例如，在写行书、草书时，有些字的笔顺和楷书就有所不同。楷书笔顺基本规则见表1-1-1。

表1-1-1　楷书笔顺基本规则

规则			例字
基本规则		先横后竖	十
		先撇后捺	人
		从上到下	方
		从左到右	故
		先外后内	同
		先外后内再封口	国
		先中间后两边	小
补充规则	带点的字	点在正上及左上，先写点	门
		点在右上，后写点	犬
		点在里面，后写点	叉
	两面包围的字	右上包围结构，先外后内	勺
		左上包围结构，先外后内	压
		左下包围结构，先内后外	近
	三面包围的字	缺口朝上，先内后外	击
		缺口朝下，先外后内	网
		缺口朝右，先上后内再左下	区

思考与讨论

1. 字体的演进和变化是否影响了书体的变化？

2. 在汉字的演变发展过程中，是书写成就了书法，还是书法规范了中国汉字的书写？

3. 书法为什么是中国文化的独特艺术形式？

任务二　感知书法艺术的审美

中国的书法艺术源远流长，以丰富的文化内涵、独特的艺术魅力散发着无限神韵。书法艺术的审美鉴赏范畴是我们深入了解书法艺术的一条大道。

一、书法艺术的线性美

线条是中国书法艺术最基本的物质构成因素。书法艺术单凭几根线条而成为几千年来中华民族所喜闻乐见的艺术种类，其原因何在呢？这不仅是因为有孔子遗训"依于仁，游于艺"，更是因为书法线条可以体现作者的精神气质，可以抒发作者的情感。书法线条中所蕴藏的精神力量，才是书法艺术最主要的感染力之所在。

在中国书法艺术领域中，书法线条的审美特征主要体现在以下几个方面：一是线条的形的方面，二是线条的质的方面，三是节奏感。

（一）形的方面

形是汉字结构的基础，是中国书法艺术最重要的语言表现形式符号，具有高度的审美抽象性和意味性，以及丰富的表现性。因而，它是书法艺术独特的语汇形式之一。有了形，书法艺术才可确立。

（二）质的方面

书法线条无不具有一定的质感，它是书法艺术形式自身的审美因素，是书法家通过笔意、笔法、墨法、力度、张力、虚实、枯润、方圆、粗细、长短、曲直、高低、新奇、险绝、开合、疾迟等书法表现因素来构成书法的艺术形式。《书谱》中所谓"重若崩云""轻如蝉翼"，《笔阵图》中形容点画如"千里阵云""高山坠石""万岁枯藤"等，描述的是审美感受，其实要说明的是线条的质感。质感也最能集中呈现出书法家的审美理念、审美取

向、审美直觉、审美感悟和审美情趣，具有"笔性墨情""闲情逸致""疏放情怀"的艺术传达作用，是书法家内在的总体艺术感觉的表现，也是书法家心迹的自然流露与呈现，因而它是书法艺术非常重要的审美范畴。

与书法线条质感相关的因素，可从两方面去分析：其一，质感和笔法墨法的关系。书写工具性能不同、笔法不同、墨色不同，会形成不同质感的线条效果。其二，质感与想象联想的关系。一般来说，能唤起审美联想的线条，就是有质感的线条。一方面，书者凭想象创造出理想中的线条，以特定的线态表现特定的内容；另一方面，欣赏者凭借联想获得美感。线条越能逼真地凸显客体事物某些特点，就越容易引起观者的审美联想。

（三）节奏感

节奏本为音乐术语，是指交替出现的有规律的音的强弱、长短。书法线条的节奏是指一种合乎一定规律的重复性变化的运动形式。书法线条节奏的更替，往往伴随着笔锋运动形式的转换。我们可从书法作品的节奏里发现一种活力，在活力里面体验到生命的价值。节奏的原则就是对比的交叉，表现在书法形式上，则是空白与墨迹之比，空白大小之比，空白形状之比，墨迹点线之比，乃至墨迹粗细、干湿、方圆、转折之比。每一种对比都含有节奏的元素。线条构成过程中笔的运动特征——松紧、轻重、快慢，就是线条节奏的具体内容。种种运动的性质和种类不同，但不管是何种性质的节奏，都是对比着而存在。毛笔书法能够表现出书法家的个性，书法线条里融入了每位书法家生命的活力，体现了线条节奏感的审美价值，如空间节奏、用笔起伏节奏、空白节奏、方向节奏等。

节奏感的形成依靠书写速度的控制、断续连贯、轻重徐疾，有个推移过程。线条有控制边廓多样变化的内部运动，常常流畅与顿挫并存，形成了鲜明的节奏。这种用笔的节奏变化，明代著名书法家徐渭的作品几乎都有体现。如图1-2-1，徐渭的《行书七言联》在线条速度的把握上，在迅疾的挥翰中，其节律也处理得相

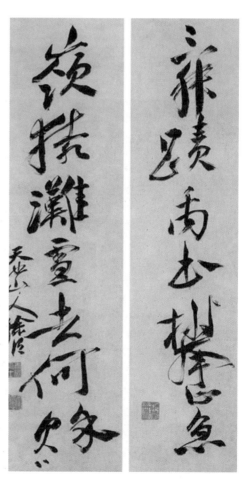

图 1-2-1　徐渭《行书七言联》(局部)

当明朗多变。此外还有大小、纵横、向背、偏正、疏密、粗细、浓淡、方圆、曲直、疾涩等多种对比呼应手法，无不体现出鲜明而强烈的节奏感。

书法是线条的世界，是一个充满线条矛盾的有机统一的和谐世界。无论在单体组合还是整体组合中，都存在着极为复杂的线条矛盾关系，诸如曲直、方圆、刚柔、疾涩、长短、粗细、正欹、疏密、主次、向背、呼应、润燥、虚实等。虽然它们都是对立范畴，但在书法形式美的总体关系中，所表现出来的基本规律却是"多样的统一"。书法艺术中的所谓"多样"是指整体中所包含的各种线条在形式上的区别和差异；"统一"则是指各种线条在形式上的某些共同特征及彼此间的某些关联、呼应、衬托关系。

书法之美，就是在变化中求统一，在统一中求变化，"违而不犯，和而不同"，无规而不离矩，是在有规矩又恣情的挥毫中创造出来的。纵观古今书法，没有哪一位大家的作品不是在线条对立倾向的综合中达到整体和谐的。

二、书法艺术的抽象性与表现性

中国书法是构成中国文字结构最基本的物质基础，是中国书法艺术最重要的语言表现形式符号，具有高度的审美抽象性以及丰富的表现性。

（一）书法艺术的抽象性

线条可以说是汉字书法艺术唯一的物质载体，线条的有机组合能构成完美的书法艺术。书法作为视觉艺术，很大程度上具有抽象性，这其中线条起着重要的作用，如图1-2-2所示。

书法线条抽象美的产生，是人类在"仰以观于天文，俯以察于地理"及"远取诸物""近取诸身"的长期实践中，逐渐积淀下来的对事物的概括印象，即人类的意识抽象。它是人类自意识产生后，在审美观点中借助想象和联想而产生出来的生动奇妙的感

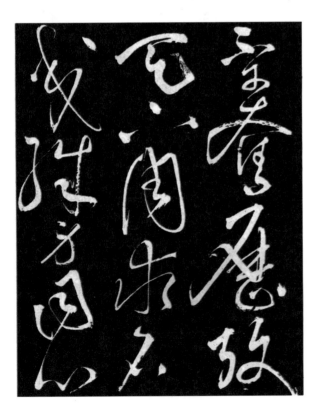

图1-2-2　张旭《李清莲序》(局部)

受。因此，要想领略线条的美，深刻认识中国书法蕴含的美，就必须理解线条的抽象性特点。

线条的本质属性之一是抽象性：一方面，线条具有丰富的、无限的、可视的实体；另一方面，它又具有高度的抽象意味形式，这主要在于线条的产生有赖于人意识的不断提高与发展。人们（书法家）在长期实践中逐渐形成的对事物的概括印象，即注入人类文化精神和运用人类智慧所形成的抽象意识，是人们（书法家）在长期对事物的观照中借助自身的体验与想象而产生出来的生动奇妙的审美结果。因此，要想领略书法线条的美感——书法艺术美，就要先深刻地了解和认识中国书法艺术线条的独特的抽象性。

由于线条本身所能显示的本质内涵是抽象的、朦胧的、模糊的、含蓄的，书法作为以线条为主的构成符号艺术形式便给欣赏者带来了开放性的认识和自由理解的广阔空间。所以面对同一作品，不同欣赏者会有不同的感受；同一人对同一作品，在不同阶段也有不同的感受。欣赏中常见一种有趣的现象：欣赏者往往不在乎文字的可识程度，而更注重直觉感受中扑面而来的美感效应。显然，书法美感的决定因素不在于文字内容，而在于抽象线条的组合形式。从这个意义说，理解中国书法艺术，不能不在认识线条抽象特性前提下对其进行抽象把握。若想对书法作品产生新颖独到的领悟和丰富的审美联想，观赏者需要对作品进行整体的认识与把握。当然，书法作品的抽象性意味，正如清代文论家章学诚所讲，它是"人心营构之象"。正因为是"心之营构"，因此书法家"意之所至，无不可也"。

当然，这种"人心营构之象"亦出于"天地自然之象"——"天人合一"的主客体相融的现象，经过书法艺术家的再加工和提炼，表现出艺术之象。这个艺术之象却并非自然之具象，而是艺术家的感悟之结晶，具有高度抽象性、意象性特点；在欣赏时，观者往往只可意会不能言传。许多优秀作品美就美在这里，它是艺术家无法之法的运用结果。有时书法线条的抽象内涵具有不确定性。不是没有内容，而是美的内涵太丰富了，导致任何单一指向的美在这里都显得苍白无力。但作品的审美表现形式反而向人们传达出无穷无尽的审美信息。同时，作品又能直接体现出线条自身所富有的形式美感特征。因而，书法线条的抽象性可以说是书法线条质感美的重要特征之一。

线条远在仰韶文化和龙山文化时期便已显示出表现抽象艺术的能力。在仰韶文化和龙山文化出土的彩陶、黑陶和石器上，多绘刻有击水的鱼、飞翔的鸟、奔驰的鹿等抽象性很强的动植物形象和其他简单图纹符号，这些形象和符号可被视为汉字起源阶段的简单文字。虽然这是出于实用目的，以模仿和再现自然而进行的"依类象形"（许慎语）的创造，但无疑具有极强的抽象性，而且抽象图纹里浓缩和寄寓了令人难以诠释的情感。尽管这在当时还不是一种自觉的艺术抽象，但人类固有的抽象本能却明显地表露出来了。

书法的抽象美还体现在字形结构所展现出来的协调与平衡。好的书法，行与行之间、

字与字之间，乃至单独一个字的笔画之间，总有一种彼此协调的美，有一种匀称平衡的美。每个字，不管是篆书还是隶书、草书、楷书、行书，不管是哪位书法家所写，都可以千姿百态，但给人的印象总是平稳的、站得住的，也就是平衡的。但书法艺术的协调与平衡和几何图案、表格不一样，它不是死板的对称，而是体现在各种表面上的不对称之中的对称。中国书法美本质上是动态的美，而不是刻板的、静止的美。

为了说明书法的这种动态平衡中显示出来的抽象美，不妨拿它和舞蹈稍做比较。舞蹈的美是具体的形象美，但在动态平衡这一点上，舞蹈却与书法有相似之处。舞者只有舞动起来，才有美可言，倘若站着不动，除了其形象本身之美外，当然无所谓什么舞姿的美。而舞者翩翩起舞，很容易使我们联想起各种书体来：舞者步伐滞缓、慢条斯理、一板一眼，不免使人想起楷书；舞者动作流畅、轻松自如，不免使人想起行书；舞者轻盈快速、舞姿瞬息多变，自然使人想到草书。由此可见，中国书法的美与舞蹈的美尚有相通之处。

总之，书法线条的抽象属性，是造成书法极具魅力的重要属性。正确认识这种属性，就抓住了理解中国书法的关键。中国书法之所以数千年魅力不衰，正是因为有内涵模糊的抽象线条把人们引入了书法艺术的迷宫，以至人人都可以欣赏书法，但又不是人人都可以说清它、准确地把握它。中国书法也因此成了难以尽其美的、模糊的抽象艺术。

（二）书法艺术的表现性

表现性是书法的一大基本审美特征。书法的表现性审美特征贯穿中国书法史的始终。文字和书法自诞生之日起，就具备了表现性特征。书法表现的是人类最基本的审美情感。书法的载体——汉字，本身就是表现人类生活与情感的符号。早期的书法，如史前刻符、商周甲骨文、金文，先秦篆籀，两汉刻石等，都具有表现性的特征，直到东汉末年，书法的表现性才被作为一种成熟的理论而上升到美学的高度。

表现性艺术侧重于运用艺术手段表达艺术家主体的情感体验和审美理想，它基本不受客观事物、客观创作条件和技法的约束，强调艺术创作的自由心境和自在状态。书法家通过作品笔墨线条的夸张、变异与抽象表达提高书法作品的精神高度，反映了艺术线条的高度情感化和符号化。这在魏晋以降的文人书法中尤为明显，大草和狂草艺术尤其如此。诸如王羲之、颜真卿、张旭、怀素、黄庭坚、徐渭等人，都是表现性书法的代表人物。以晚明的徐渭为例，徐渭的狂草（图1-2-3）具有极强的表现性，而这种表现性笔墨主要是基于对现实强烈不满的情感而产生的，徐渭将书法的表现性审美特征发挥到了极致。

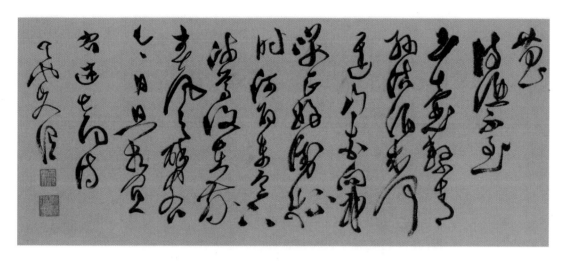

图 1-2-3　徐渭《李太白诗卷》(局部)

书法的表现性是通过线条结构形式体现的。书法之"线"，在这里主要指用毛笔和墨在纸上所划出来的汉字字形。书法的"线"是书之"心"所寓之物。书法的线条显然不是具体事物的具象描述、再现，而是个体事物在"心"的运作之后的抽象，换句话说，书法的"表现性"强调的是主观感情，不循规蹈矩，不机械模仿，不追求绝对真实的效果，而应当把扎实的基本功隐藏在背后，并能充分地运用书法艺术的各种符号形式去表达自己的思想和意趣。书法线条之所以富有神奇的表现力，是因为线条具有极为复杂的属性，诸如质感、力感、动感、立体感、节奏感等。

书法主要依赖点画线条来完成艺术创作，因此对书法家驾驭线条的技巧要求更高。书法追求纯线条力度、张力和节奏，通过线条表现心境，同时书法也是一种精神深层次的宣泄。特别是草书的线条，不仅变化丰富，而且感性成分也很丰富。"世间无物非草书"，草书的用笔可包容一切笔法、中锋、侧锋、方圆、疾徐、涨墨、飞白，尤其狂草的节奏是狂欢乱跳式的，是书法中最具有丰富表现力的书体。如图 1-2-4 所示，简练而流畅的线条，使人从中感受到线条的生命力与运动感，以及作者当时的激情。草书笔势应变幻莫测，时有意想不到之笔，即"可遇而不可求"之笔法。其点画线条倾注着书法家的情绪与精神，具有生命力。草书点画线条的动势与牵引在纸上非常明显，至于连绵大草则一气呵成，有的是两字为一组，多的近十字为一笔，即使有些不是笔迹勾连，然笔断而意连、字疏而神密，好像草书就要故意与楷书反其道而行，尽可能将书法家创作时的用笔起止、动势、速度明确地在纸上留下印记。所以草书用笔有重按，有轻提，有缓转，有疾折，加之内裹外拓、翻绞跳荡，无所不有。草书运笔的速度律动，也不是一味疾速，有时也要用顿。草书用笔的最高境界，就是能信手万变，其线条婉若游龙，变幻莫测。

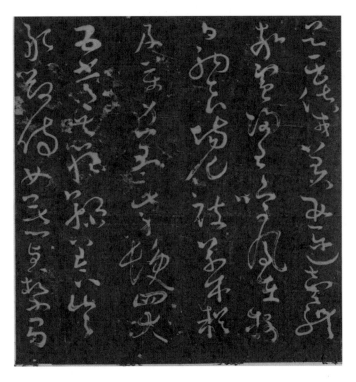

图1-2-4　怀素《大草千字文》(局部)

三、书法艺术的气韵美、章法美、意境美

线条是书法的基础和灵魂，是书法赖以延续生命的重要媒介，也是书法家表情达意，流露精神、气质的媒介。欣赏者可以把线条作为审美对象，从视觉上把握作品的深层内涵，书法家们也可以把线条看成其作品的一种生命象征。在中国书法艺术领域中，书法线条的审美特征主要体现在气韵美、章法美、意境美三个方面。

（一）气韵美

所谓气韵，即作品表现出来的风格、神采、气息、韵律等，它是书法家性情的流露，是个人体悟的展示，是乐感的渗透。气韵美是书法艺术家运用高超的笔墨艺术技巧所表现出的中国书法艺术所具有的精神风采和审美意蕴，它是书法艺术形式背后美的内涵，是书法家字外功夫的综合体现。书法艺术的美不仅在于各种技法的艺术表现，它更在于书法家的艺术修炼，这种修炼是长期的，甚至需要书法艺术家毕生的努力才可达到。

"韵"实则是书法艺术家流露在作品里的审美意蕴和精神灵魂，它寄托于书法艺术家

的真性情中，是书法艺术家情和意完美升华的形而上的艺术表现。书法艺术家运用书法的点线、结体、笔法、墨法、章法等审美表现技巧来呈现出一种具有抽象意味的美，通过这种美，书法艺术作品可以达到高超的艺术境界。

宋代大书法家黄庭坚强调说"蓄书者能以韵观之，当得仿佛"，一语破的地指出书法"韵"的审美表现的重要性。明代文学家杨慎在《升庵论书》中提道："书法唯风韵难及，唐人书多粗糙，晋人书虽非名法之家，亦自奕奕有一种风流蕴藉之气。"明代书法家项穆则在《书法雅言》中指出："欲书必舒散怀抱，至于如意所愿，斯可称神""规矩入巧，乃名神化，固不滞不执，有圆通之妙焉""神化也者，即天机自发，气韵生动之谓也"。他认为书法家只有"舒散怀抱"达到随意所适，才能天性自发，生成气韵之美，从而进到"神化"境地。

从某种意义上说，任何时代的书法家，只有他的审美理念和高超技法达到高度协调统一，他在书艺上才能达到"气韵美"的艺术境地。由此我们可以领会到，所谓"气韵美"，就是蕴藏在一个书法艺术家内心深处的一种真性情之美，它通过书法家高超的艺术表现技法展现出来，将书法家自身真切感受移情于笔墨之中，渗透于汉字的点线结构变化之内，从而使书法艺术充满了生命活力和艺术形式感。

（二）章法美

何谓章法？章法是指一幅完整的书法作品谋篇布局的方法。墨为黑，纸为白，故又称章法为布白。章法美是指中国书法艺术作品整体的审美艺术效果，它是书法家对书法艺术表现的总体控制与驾驭能力的集中体现，同时还是书法家带给书法作品以空旷感、灵动感、舒爽感的一种艺术表现，是使中国书法艺术作品最终完美呈现的最关键的审美因素。

书法作品的章法布局在创作和欣赏中十分重要，因为一件书法作品的成功与否，并不是看作者所书写的每一个字的端庄或险峻，也不是看每一行的呼应或对比，而是要着眼于全局，看整个作品的状态和气息，看其完整的形式效果和质量。既要从宏观方面去着眼，又要从微观方面去着手；既要追求作品的形式感，又要讲究作品的可读性。一幅书法作品，点画之间顾盼呼应，字与字之间遂势瞻顾，行与行之间递相映带，这幅作品就会笔势流畅、气息贯通、神完气足。章法美也是书法家综合能力的一种展现形式。

近代篆刻大家吴昌硕的书法（图1-2-5、图1-2-6）深得《石鼓文》笔法，章法精妙。丰子恺曾经说："有一次我看到吴昌硕写的一个方字，觉得单看各笔画并不好，单看各个字各行字也并不好。然而看这方字的全体，就觉得有一种说不出的好处。单看每个字时觉得不好的地方，整体看时就觉得效果很好，非此反不美了。"可见，一件成功的书法作品，要求点画精到、结体到位、章法优美，最终达到和谐统一。

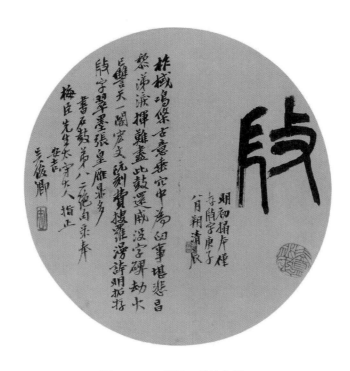

图 1-2-5　吴昌硕书法作品 1

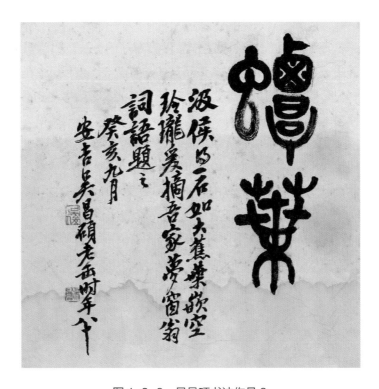

图 1-2-6　吴昌硕书法作品 2

（三）意境美

意境美是中国书法艺术审美范畴的核心。"意境"是什么呢？它是中国书法艺术家的审美理念、审美情趣、真实情感的艺术表现与艺术升华。"意"是书法艺术家的审美感觉与审美体验，有意必有情，情与意就是艺术家的真实感觉。这种感觉存在于艺术家的身心，寄托、移情、转化于书法艺术家的作品，书法艺术家的审美理念和审美情意相结合就会产生审美意象，即王羲之所谓"意在笔前"的状况。"境"是指两方面，一是大自然的客观景致，二是艺术家的内在心灵之境，前者为外，后者为内，两者统一谓之"境"。意境美就是书法家把对客观事物的体悟认识转入自身的思想情感之中，经过独具匠心的艺术运用，借景抒情、情景交融，从而产生独特的意境。因此，情与意、情与景、法与意的交融统一才是意境的根本特点。清代王夫之说"情景名为二，而实不可离"。神与诗者，妙合无垠。巧者则有情中景、景中情，景生情、情生景。

既然意境美是情与意、情与景、法与意交融的产物，那么，书法家就必须观察和体悟一切审美对象，经过主观思想情感的陶铸和艺术加工才能创造出书法艺术的理想之美。而三者交融统一，就会孕育出新的意境美。

思考与讨论

1.看一看、想一想图 1-2-2、图 1-2-3、图 1-2-4 书法艺术的线条美有什么特点。

2.书法艺术的抽象性和表现性是如何通过书法艺术表现出来的？

3.如何理解气韵美、章法美和意境美？在书法艺术的审美中，这三者之间有没有必然联系？

历代书法

鉴赏

项目二

任务一　了解秦汉书法

　　秦汉时期是书体演变史上承前启后的重要阶段。秦代书法受中央统一措施的影响很大："罢其不与秦文合者"的"书同文字"政策，不但结束了六国文字异形的混乱局面，同时还确立了小篆的独尊地位；统一度量衡的政策，也给后人留下了颇具审美价值的秦诏版书法。汉代书体则继续演变，随着社会不断发展，成熟的隶书、草书、行书、楷书等书体相继出现。此外，汉代书法尚有如下特点：①简牍与碑刻书迹的大量遗存；②书法教育的有效开展；③书法家群体的出现；④书学的兴起；⑤书写工具的改进。这些情况，反映了书法艺术在汉代得到长足发展而最终进入了自觉阶段。

一、秦代书法

　　公元前221年，秦始皇完成了统一中国的伟大历史任务，建立了我国第一个中央集权的封建王朝。之后，他开创了一系列规模宏大的事业，其中文字改革更是一项具有历史意义的伟大功绩。因此，秦代虽然短暂，但却是书法艺术发展史上一个重要的启蒙时期。

　　《石鼓文》（图2-1-1）在史上声名甚著。唐初，在天兴县（今陕西省凤翔县）三畤原的荒野发现了十个石碣，石作鼓形，共十鼓，分别刻有四言诗一首，径约三尺余。石碣记述了秦国君游猎行乐，故亦称"猎碣"。石鼓受损严重，北宋欧阳修所录已仅存465字，明代范氏的天一阁中藏宋拓本仅462字，今尚存200多字，其中一鼓已一字无存。石鼓所刻为秦始皇统一文字前的大篆，即籀文。《石鼓文》线条圆浑匀一，遒朴古质，书风与《秦公大墓石磬》相承接；结体严谨，字形与同期金文《秦公簋》相近。

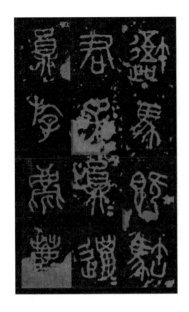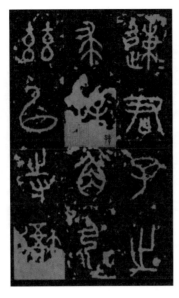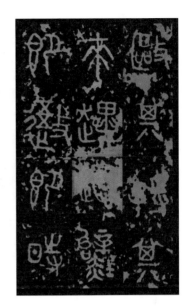

图 2-1-1 《石鼓文》（局部）

　　《石鼓文》线条饱满圆润，笔意浓厚，在其字里行间已经找不出象形图画的痕迹，完全是由线条组成的符号结构。它集大篆之大成，开小篆之先河，在书法史上起着承前启后的作用。从书法的角度看，《石鼓文》遒美异常，它两端皆不出锋（不像一些钟鼎彝器铭文两头尖细），中腹较粗，字体已趋于方扁，于规整中得天然之趣。明赵宦光说它"信体结构，自成篇章，小大正欹，不律而合。至若钩引纷披，作轻云卷舒，依倚磊落，如危岩乍阙，文施也异。用无定方，立有成法，圆不致规，方不致矩。可摸者仅三百馀言，赖前人释文能补其缺，遂为书家指归"（《寒山帚谈》）。康有为对它更是推崇备至，他在《广艺舟双楫·说分》中说："若《石鼓文》，则金钿落地，芝草团云，不烦整裁，自有奇采。体稍方扁，统观虫籀，气体相近。《石鼓文》既为中国第一古物，亦当为书家第一法则也。"诗圣杜甫在诗中曾提到过《石鼓文》，韦应物、韩愈、苏轼等大诗人亦写过《石鼓歌》来歌颂它。《石鼓文》对书坛的影响以清代最盛，如著名篆书家杨沂孙、吴昌硕就是得益于《石鼓文》而形成自己风格的。

（一）《泰山刻石》

　　《泰山刻石》（图2-1-2）立于公元前219年，是泰山最早的刻石。该刻石书法法度严谨，端庄浑厚，字形公正匀称，疏密有度，沉稳朴拙，为秦代小篆书法艺术的代表作，在中国书法史上占有重要的地位，具有极高的艺术价值和历史价值。

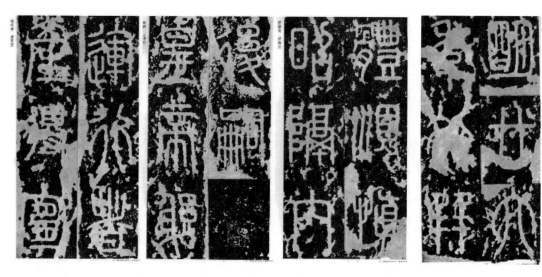

图 2-1-2 《泰山刻石》(残片)

秦始皇统一中国后，曾六次东巡，为了彰显其文治武功，他命人在泰山、峄山、琅琊、芝罘、碣石、会稽六处七次立碑刻石。刻石均为李斯所书。这些刻石，本是研究秦朝历史的史料，但是，李斯的书法光照千古，使它们成为书法艺术中的瑰宝。李斯书写的秦刻石，虽然有的已经被毁，有的剥蚀严重，但从残石和唐、宋以来的拓本看，这些文字无不精美绝伦，是小篆中无与伦比的神品，是后人临习小篆的最好范本。

《泰山刻石》是用标准的小篆书写的。小篆的结构是高度对称均衡，略为修长，它没有大篆那种刚猛的武士气概、随意的自由精神，而是内敛的、含蓄的，拥有着一种带有阴柔之气的美。因此，它也很容易板滞。但是，《泰山刻石》等秦刻石却绝无这些问题。它在整饬中显示出灵动，对称中蕴含着飘逸，如仙子临风，仪态万方；如名士风流，倜傥潇洒。李斯小篆的这种整饬的秀美，后世书法家几乎难以企及。

《泰山刻石》直接继承了《石鼓文》的结构特征，又比《石鼓文》更加简化和方整，呈长方形，线条圆润流畅，疏密停匀，给人以端庄稳重之感。唐代张怀瓘称颂李斯的小篆"画如铁石，字若飞动""骨气丰匀，方圆妙绝"。

可以说，在我国书法史上，小篆是第一种成熟的书体，李斯是第一位成熟的书法家，而以《泰山刻石》为代表的秦刻石群，则是第一批成熟的书法作品。

（二）《里耶秦简》

《里耶秦简》（图 2-1-3）是秦代早期的隶书，是 2002 年在湘西土家族苗族自治州龙山县里耶古城的一口古井中发掘出来的秦代简牍。简牍形制规格多样，长度以 23 厘米最为

多见，宽度从 1.4 厘米至 8.5 厘米不等，最宽者达 10 厘米，最长者达 46 厘米，还有超常规的异形牍片，共计 36000 枚左右。

这批简牍系多人书写，书写者在 10 人以上，所以字体形态各异，书法风格多样，但它们仍然具有共同特征。《里耶秦简》字形纵长，结构错落，与写于战国时期的《云梦秦简》（图 2-1-4）的方正字形有明显区别，表明早期隶书的演进已经进入全面改造的后期，用笔、结体及章法之成熟，在此前的秦简中极为罕见。简牍字中时有横斜横的笔画长伸拖曳，为后来成熟隶书波挑之萌芽。其字形构造系篆法的仍有不少，但适应书写便捷的需要，省略、合并笔画的现象更为普遍。

图 2-1-3 《里耶秦简》(局部)　　　　　　　　　　　图 2-1-4 《云梦秦简》(局部)

与秦朝篆书的代表作品《泰山刻石》相比，《里耶秦简》笔画更为丰富。首先，《泰山刻石》的笔画起笔含蓄，方中寓圆；《里耶秦简》笔画则已有藏锋、露锋的区别，并且笔画之间已经有了就势对应的关系。其次，《泰山刻石》的收笔处较为圆润，转折以圆转为主，并未产生方折；《里耶秦简》的收笔则较为随意，书写意味很强，方折和圆转并存，与篆书描摹性的笔画有着本质的区别，从这一点上可以判断《里耶秦简》不属于纯粹的篆

书。与成熟时期隶书的方扁字形相比,《里耶秦简》字形还保留着篆书的体势,以瘦长为主。再次,《里耶秦简》与成熟隶书最大的不同在于"燕尾"笔画还未成熟,未能成为书体的标志。最后,《里耶秦简》中的字体,既有篆书又有隶书,中间还夹杂着篆隶字形的异体。因此,《里耶秦简》中的书体为介于篆隶之间的"草篆"或"古隶",是篆书到隶书的过渡形式。

这些简牍上的字形或大或小,或方扁或拉长,反差强烈。有的简片文字略有右下倾斜之势,单字内部笔画纵向伸展而横向压缩,笔画起笔力量沉着,多呈方形;收笔多露锋拉长,末梢尖锐。笔画由重到轻,由缓到急,横画与竖画相对粗重均一,字间距离紧密,布局严密整饬,视觉上整体简练、直率,意态飘逸。到了汉代,简牍上隶书的笔画结构已基本成形。随着时间推移,因为审美及视觉要求,所书之字愈来愈多地收缩其中宫,使得笔画密集紧凑,而用笔上有时将横、撇、捺等笔画故意延展,使字体由中心向两侧呈现放射状,字形呈现出欹、正、长、扁多种姿态。结体则欹侧紧密,字距多有变化。字体的结体奇特,屈曲自然。用笔飘忽不定,线条多短促,乍行乍止,似率意而为,又似有法而无法。有的结体扁方,精神内敛,气息泰然端详,态度温和中正,不激不厉;有的结体疏密得当,书写工整沉静,用笔匀润,笔画纤秀,粗细一律,线条平直劲挺,用笔精致而从容不迫,风格清丽劲秀。多数字的字体小且布排密集,墨迹保存了同一时期书体的共同特征,具有强烈的个性色彩,呈现简明质朴的意趣,笔法精熟,书写率意却不失法度,体现出浪漫情调,具有典范意义,在艺术形态、姿质、风格上呈现飘逸、纵放、厚重、秀劲等多种特色。

图 2-1-5 《琅琊台刻石》拓本(局部)

(三)《琅琊台刻石》

秦刻石中最为可信的是《琅琊台刻石》(图 2-1-5)。《琅琊台刻石》传为李斯书。秦王政二十八年(公元前 219 年),秦始皇东巡,群臣请立石刻铭。清光绪中叶,刻石尚存山东诸城海神祠中,后没于海中,

现仅存残石一块，藏于中国国家博物馆。现所传明拓本存篆书13行，每行8字。残存的篆文字迹模糊，但尚可看出其字形纵长、结体匀停、线条宛转的书体特征。与其他秦刻石的流传拓本相较，《琅琊台刻石》笔迹遒媚、气象宏阔，更为古厚且生动，其体式上承春秋战国的秦文正体，下接汉篆，堪称一代巨制。

《琅琊台刻石》是秦篆代表作之一，笔画接近《石鼓文》，用笔雄浑秀丽，结体圆转，部分比《泰山刻石》更加圆润。一般研究篆书、篆刻学和学习小篆的人都十分重视这块刻石。

唐代张怀瓘《书断》列李斯的小篆为"神品"。明代赵宦光说："秦斯为古今宗匠，一点矩度不苟，聿遒聿转，冠冕浑成，藏奸猜于朴茂，寄权巧于端庄，乍密乍疏，或隐或显，负抱向背，俯仰承乘，任其所之，莫不中律。书法至此，无以加矣。"

《琅琊台刻石》结构平稳、端严、凝重，疏密匀停，一丝不苟，在书法史上占有重要地位。其有纵长笔画且下无横画托底的字，密上疏下，稳定之中又见飘逸舒展，这些结字方法至今仍为习小篆者所采用。

二、两汉隶书

汉代是汉字书法发展史上非常关键的一个时代。汉代分为西汉和东汉，两汉300余年间，书法由籀篆变隶分，由隶分变为章草、真书、行书，至汉末，我国汉字书体已基本齐备。书法艺术的不断变化发展，为以后晋代流畅的行草及笔势飞动的狂草开辟了道路。因此，两汉是书法史上继往开来，由不断变革而趋于定型的关键时期。隶书是汉代普遍使用的书体。汉代隶书又称分书或八分，笔法不但日臻纯熟，而且书体风格多样。东汉隶书进入了形体娴熟、流派纷呈的阶段，现存的百余种汉碑各具风貌，各臻其妙。另外，金文、小篆因为实用面越来越小而渐趋衰微，但在两汉玺印、瓦当和嘉量上仍然使用，并使篆书别开生面。

秦时，官方的正式文件书写用的是小篆，所有正式下发的文件书，都要经过抄写留下副本存档，那些抄写文本的下层官员叫"隶"，因而写在副本上的文字即是隶书。隶书在秦朝作为辅助文字使用，因而也叫"佐书"。到了汉代，尤其在东汉末年，书法艺术风格的多样化达到了历史高峰，隶书也由次要地位上升到主要地位，成为时代日常应用的标准文字。所以，汉隶实际上是起源于秦代的书体。

在隶书之前，书法只是美化文字的一种手段。即便有个人情绪的流露，也是种无意识的行为。隶书的成熟标志着书写者对美的理解以及对形式美的追求有了质的飞跃。到了东汉时期，隶书的发展达到了巅峰，加上这个时期兴起的厚葬制度，隶书更加艺术性、个性化。《文心雕龙·诔碑篇》记载，"自后汉以来，碑碣云起"，树石立碑亦成为一种社会风

气，大量的隶书名品便以刻碑这种形式得以保存，传之久远。

我们今天能看到的东汉经典碑刻多达数百种，可谓异彩纷呈、风格多样，古拙者有之，浪漫者有之。其中尤以《张迁碑》和《石门颂》为代表。

（一）《张迁碑》

《张迁碑》（图2-1-6）于东汉灵帝中平三年（186年）立，明代初年，山东东阿县旧县村（旧时东阿县属东平州）农民犁地时发现此碑，原碑石立在山东东平县，今藏山东泰安岱庙内。《张迁碑》全称《汉故谷城长荡阴令张君表颂》，是谷城旧吏韦萌等人为已升迁的张迁刊石表颂作的去思碑。篆额题"汉故谷城长荡阴令张君表颂"12字，额字独呈扁形，书意在篆隶之间。碑阳正文15行，行42字；碑阴3列，上2列19行，下列3行碑文。碑文是颂扬张迁执政谷城时多施惠政；碑阴刻有立碑官吏姓名及捐资钱数，共323字，为东汉后期隶书成熟的代表作之一。

此碑的书法艺术特色与其他汉碑不同，它的特点是古拙、坚实、方满、雄厚、多变，端重中显灵动，参差中见严谨之法度，结体取正势，浑穆古拙。其总体特征为浑穆古朴又生气勃勃，不加修饰而神采自若。同时兼有篆书及真书笔意，这是东汉晚期隶书的一个共同特征。

《张迁碑》运笔以方笔为主，方劲沉着、笔力雄健，逆锋坚实，万豪齐力，方圆兼备，沉着饱满，给人以坚实质朴的艺术感受。横画两端都见方，粗重浑厚，有万钧不屈之力，如"言""善"等字。书写时万毫齐力，行似有反力相阻，右端回锋上提收笔，欲左先右，无往不收。"蚕头雁尾"的横画写法也一样，起笔处重顿后，渐提行笔，正锋而行，笔壮墨饱，收笔时顿笔后迅速上提，挺直凝重而有力。竖画的用笔方法是落笔逆锋向上，提笔调锋，起笔处方厚饱满，再调笔向下，竖锋运笔，收笔时或轻或重顿后，提笔向上回收笔锋，如"之""中""尚"等字。折画是在横画收笔处将笔锋上提，转折处方整斩截又自然，略呈外方内圆，或内外皆方，如"月""巾"等字的折画。

此碑是汉隶方正美的又一典范，它有两个显著特征，一是用笔较为粗壮，二是刀刻痕迹极为明显，此点是首先要明了的。运笔以方笔为主，笔意稳健沉着，多数字皆写成严密的方形，其间又掺杂部分波挑，造成曲直相配、动静相应的艺术妙趣。其后这种方笔与汉末及魏晋的隶书，形成了一种所谓"铭石体"的共同审美价值取向。而《张迁碑》既方且活，是其他碑不能比拟的。

图 2-1-6 《张迁碑》(局部)

清代书论家孙承泽称《张迁碑》为"汉石中不可多见者"。此碑自出土后就立即引起了书法界的高度重视，历代书法家、书法理论家纷纷对其给予高度评价。《张迁碑》之所以为人们所钟爱，是因为它书法风格特征极为鲜明，格调极其质朴古拙。细察此碑点画特质：一是直曲结合，刚硬明快、斩钉截铁，与其他汉碑相比，别有一番气象；二是粗细变化得当，进退裕如、惟妙惟肖。其点画的粗细对比醒目、强烈，且随结构的变化而变化。粗画显得方折宽博、深厚雄壮，力量感表现得极为强烈；细画则含蓄深沉，内敛精巧。应该说此碑的笔画比绝大多数知名的汉碑隶书都要丰富，如"更""令"等字，其写法下笔如同竖画，藏锋逆入，中锋行笔顺势顿驻后逐渐上提后回收。撇画是隶书中具有特色的笔画，由于是向左方运笔，行时阻力大，力量强劲，圆转遒健，笔力畅达，如"命"字；部分字的竖钩也可看作撇画的一种，如"孝"字。撇画的妙处在于收笔的变化，根据轻重、长短、斜度的不同做相应处理，因此其字变化多姿。有的收笔回锋圆浑，有的收笔方截，每一撇画皆根据字形差异处理得恰到好处。

捺画也是此碑极为突出的笔画，主要是平捺和斜捺。此碑捺画写得厚重而雄健，落笔取逆势，调锋后提笔行笔，用力匀称至捺脚稍顿后提锋，然后顺势宛转而出，笔锋在空中作收势，给人一种朴拙但不刻板的感觉。如"吏"字的捺逆锋起笔，在行笔过程中，逐渐用力渐行渐按，铺毫向右下行笔，行至捺端，提笔右上轻出，捺脚似方似圆，力含其中。"敦"字之捺虽不粗壮，但笔画含力在内，雄强刚劲，深沉有力。捺画落笔常作蚕头状，撩脚作雁尾状，与其他碑横画"蚕头雁尾"之状相合。

最突出的是它的波含而不发，动静之间有一股奇峰突起、浑郁之质，可谓大巧若拙，骨气盈贯，气势千钧，一派大将风范。在整体结构上，《张迁碑》又竭力表现出错综揖让、生动活泼、憨态可掬。整个碑文结体趋于扁平方正，在横向用线上开张，纵向用线上作收敛，变化多端、大智若愚；看上去疏密穿插自如，而又显得风姿多彩。

碑文通篇取茂密之势，但字间和行间都无严格的固定距离，疏与密适当，"疏处走马，密处不使透风"，既严谨又空灵，疏处阔绰而不散漫，达到了疏与密的对立统一。

特别值得一提的是，碑额篆书题"汉故毅城长荡阴令张君表颂"十二个字，篆法隶形，观之如画，如岩上古松、龙干虬枝、枯藤缠绕、奇古异常，给人带来一种特有的美学感受。根据刘勰《文心雕龙》的"碑碣云起"不难推断，以《张迁碑》为代表的碑刻，在东汉末年应该遍地都是，碑文的书写者大多并非名家。因此，碑文带有一定意义上的民间书法风味，它们以个人的趣味展现了时代的精神风貌。这些石碑的制作者大都是工匠，工匠的审美在刻写过程中不断被投射到作品风格中，使碑刻呈现纯朴自如、生趣盎然之态。因此，庶民的朴素情怀构成了《张迁碑》书法迷人的雄强之美。

此碑对清代隶书影响极大。与东汉时期其他名碑相比，它是对东汉时期讲究规则整饬的

流行汉隶的创新，为汉碑带来活泼的意态，注入了新鲜的血液。该碑不仅为汉人分书之代表，而且其用笔结体之奇肆跌宕已开魏晋风气，对清代书法艺术的发展起了极为重要的作用。

（二）《石门颂》

古时千里秦岭和万里巴山阻隔了人员流动，交通的不便使两地经济文化交流困难重重。先民们不屈不挠，在深山密林、千沟万壑之中硬是开凿出七条栈道来。秦岭中有四条栈道：褒斜道、子午道、陈仓道、傥骆道；巴山中有三条栈道：荔枝道、米仓道和金牛道。七条栈道均以汉中为中转站，在陕西省汉中市北17千米处，有一段长250千米的峡谷，石门就位于峡谷南端的一段隧道。峡谷东西两壁和褒河两岸，凿有汉、魏以来大量题咏，通称《汉魏十三品》，其中包括著名的《鄐君开通褒斜道碑》《石门颂》《杨淮表记》等，其中，以《石门颂》最为著名。

《石门颂》（图2-1-7）全称《汉故司隶校尉楗为杨君颂》，为摩崖隶书。于东汉建和二年（148年）刻。全文共655字，它全面、详细地记述了东汉顺帝时期，司隶校尉杨孟文上疏请求维修褒斜道及其修通褒斜道的经过。有额，隶书"司隶校尉楗为杨君颂"9字。汉中太守王升撰文，内容是嘉赏司隶校尉杨涣（字孟文）开凿石门通道的功绩，所以又名《杨孟文颂》。1971年因修建水库，刻石分为数块，保存于汉中市博物馆。

图2-1-7 《石门颂》(局部)

《石门颂》将隶书的整饬变为灵动，把规整变为奔放。它的笔画逆入逆出，含蓄蕴藉，横画不平，竖画不直，行笔处又遒劲有力，如挽舟逆行，力逾千钧。转折处或方或圆，又往往断笔另起。笔画横、竖、撇、捺粗细变化不大，就是燕尾或捺画的末端也不过分加重。其线条之流畅遒劲，在古代刻石中都不多见。

《石门颂》打破了一般刻碑隶书严谨遒美、整肃森严的庙堂之气，以其疏朗野逸的山野情趣，表达出书写者内心雄放、豁达的豪迈气概，与刻石周围的自然风光浑然一体、交相辉映。通观《石门颂》摩崖石刻，既有篆书的笔法、隶书的结体，还有行书的意态，多种元素集于一体而又极为自然协调，个性化的风貌使它成为汉隶中的奇葩，素有"隶中草书"之称。

《石门颂》的书法风格极其古拙自然而又极富变化。在用笔上，起笔处藏锋逆入，含蓄蕴藉，中行道缓肃穆敦厚，收笔处复以回锋，圆劲流畅。线条伸展而鼓荡，比同时期的许多书法名作要来得放纵率意、跳荡夸张而又不失雕饰，并且笔势惊绝。更有甚者，一些字在末笔处理上态肆夸张、任性霸道，出现了只有在狭长竹片上才能看到的汉简书法特有的用笔。

《石门颂》的结体最为人称道，纵横捭阖，于古中又见变化。字画间那种俯仰向背、接引呼应，看似信手拈来，实则匠心独运。有时如长枪大戟、金戈铁马，有时又如春花秋月、暮雨朝云。晚清书法艺术家杨守敬称赞《石门颂》"其行笔真如野鹤闻鸣，飘飘欲仙，六朝毓秀一派皆从此出"。

■□ 思考与讨论

1.看一看、查一查图 2-1-1、图 2-1-2、图 2-1-6、图 2-1-7，思考一下先秦和两汉碑帖的书写风格。

2.先秦书法和两汉书法的各自优缺点是什么？

3.鉴赏碑帖能带给研习书法者什么启发？

任务二　了解魏晋南北朝书法

魏晋南北朝是中国书法史上极为重要的一个时期，是完成书体演变的承上启下的重要历史阶段，是篆、隶、真、行、草诸体咸备、日臻完善的时代。由于书体的演变到汉末已基本结束，汉隶定型为迄今仍在使用的方块汉字的基本形态。自魏晋起，书法摆脱了文字学的束缚，开始了以书法流派史和风格史为主线的发展历程。隶书产生、发展、成熟的过程就孕育着真书（楷书），而行草书几乎是在隶书产生的同时就已经萌芽了。它们的定型美化无疑是汉字书法史上的又一巨大变革。

在继承东汉书法的基础上，此阶段的书法艺术有了很大的发展。总体来说，有以下几个特点：①魏晋南北朝的书法成就主要在楷、行、草（今草）书体方面，相对于篆、隶旧体，新兴的楷、行、草诸体以艺术性表现与实用性书写的双重特点而具有更大的活力；②书法艺术在社会上得到高度重视，成为士族竞相夸耀的技能；③书法家在技法上相沿承继，往往以流派的形式出现；④产生了大量的书法学论著；⑤魏晋玄学的兴起促成了"人的觉醒"，影响了此阶段的书法实践活动。

这一书法史上极为了不起的时代，造就了两个承前启后、巍然屹立的大书法革新家——钟繇和王羲之。他们揭开了中国书法发展史的新篇章，树立了真书、行书、草书美的典范，此后历朝历代，乃至东邻日本，学书法者莫不宗法"钟王"。王羲之尤其以其伟大的书法成就，获得了"书圣"的美誉。

一、三国、两晋书法

三国时期，隶书由汉代的高峰地位降落，逐渐衍变出楷书，楷书成为书法艺术的又一主体。楷书又名正书、真书，由钟繇所创。三国时期，楷书进入刻石的历史。

两晋时期行书的技法和艺术表现形式得到了很大的创新发展，如三国吴时期的皇象书

法的淳朴大气，卫夫人的秀俊之美，王羲之的妍美之态，王献之的英俊潇洒，都丰富了魏晋时期的书法艺术表现。这个时期不断涌现的书法大家使魏晋时期行书异彩纷呈、种类繁多，不但丰富了书法类型，还促进了魏晋风格的形成。其中著名的作品有《平复帖》《快雪时晴帖》《中秋帖》《兰亭序》，这些作品都是当时魏晋风格的代表作。所以说，多种艺术表现形态以及开放的艺术思维，是两晋时期书法的一大特色。

（一）《宣示表》

钟繇（151 年—230 年），字元常，是三国时期的著名书法家，魏明帝时升迁为太傅，人称"钟太傅"。钟繇擅长楷书、草书、隶书、篆书等字体，对楷书的发展有创造性的贡献，是我国楷书早期奠基人。自钟繇开始，楷书成为汉字通行规范。钟繇书法造诣为后世敬仰，被尊为"楷书之祖"。目前流传下来的钟繇的楷书有《宣示表》《力命表》《贺捷表》《调元表》《荐季直表》，皆为小楷。虽然真迹早已佚失，现仅存宋朝以来的法帖刻本，但该刻本保存了钟繇楷书的大致风貌，弥足珍贵。关于钟繇的楷书作品，多数人认为《贺捷表》是钟繇小楷的典范之作，但不少书法爱好者却很喜爱《宣示表》，下面从该书字体的线条和结字、作品的整体气势以及与钟繇其他楷书进行对比等方面鉴赏这幅小楷的韵味。

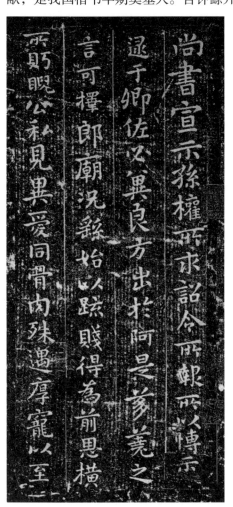

图 2-2-1　钟繇《宣示表》刻本（局部 1）

现在所看到的《宣示表》（图 2-2-1）为刻本，一般认为是根据王羲之临本摹刻而成，始见于宋《淳化阁帖》，共 18 行。后世丛帖、单本对此作品多有翻刻，但以宋刻、宋拓本为最佳。

此帖较钟繇其他作品，无论是在笔法还是结体上，都显示出一种更加成熟的楷书体态和气息，点画遒劲厚重，结体宽博，充分展现了魏晋时代正走向成熟的楷书的艺术特征。

《宣示表》篇幅不大，却是一份内容诚恳、字体端庄、气质高雅的文书。整幅字气脉连贯顺畅，行距较为宽绰疏朗，字距则稍密而大小相宜，信笔所至，情态各异。这种悠然自得的书写节奏，

使观众在欣赏这幅佳作时，一种自然、舒坦、愉悦之感油然而生。

《宣示表》在用笔上已改方为圆，每一点画交代清晰，历历在目。线条笔短意长，朴实醇厚。唐代张怀瓘《书断》评曰："真书古雅，道合神明，则元常第一。"

《宣示表》的笔画形态既风格协调一致又丰富多变（图2-2-2）。例如，"点"画在此帖中，虽然形态各异，有左点、右点、竖点、连带点，但却充满呼应提携的情感。不同书写的点画放在字体的结构中，给严肃的楷书增添了不少情趣，也使笔画复杂的字有了透气的机会，如"求、逮、必、良"等字；短横多为左轻右重，如"可、示、殊"等字；长横则在行笔中注重提按以及力度的轻重，使长横在书写过程中既流畅又具有弹性，如"所、冀、爱、异"等字；至于撇、捺等笔画，则表现出富有流动节奏的美感，同时也在行笔中反映出轻重徐疾的性格，如"卿、佐、庙、见、休、感"等字。除以上笔画的特征之外，该书的各种笔画之间，还有相互对比映衬和扶持拉动的结字特征，例如"贱、虑、始、殊"等字。

结构上，《宣示表》横向取势，布局严密，又出乎自然，无拘谨态。此帖中许多单字造型有左倾势，在古朴的同时别具一番微妙的动感，所以梁武帝誉之"势巧形密，胜于自运"。

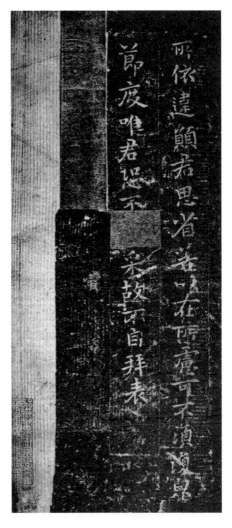

图2-2-2 钟繇《宣示表》刻本（局部2）

在结字上，该书有三方面的特征。

第一，笔画之间茂密穿插又气息相通、相互避让。这种特征主要体现在笔画较多和左右结构的字体上，比如"权"字，为了不使字的整体出现左轻右重的现象，钟繇有意压扁右边的笔画，使右边的笔画稍细；"献"字，字体设计左边部首稍倾斜于右边，而右边却依仗于左边，左右结构体现出繁与简、轻与重完美的结合，情态可爱。字体结构衔接上往往不密封，而留出气口，例如"君""虑""度"等。笔画排列布白均匀，疏密有度，显示出祥和清丽的面貌。

第二，同一字体点画之间体现出不同情趣。张怀瓘在《书断》中认为，钟繇书法"点

画之间，多有异趣"。例如，文章的第一个字"尚"，上部分的"小"的中间一画是短竖，而在文后段的字体上，其上部分变异为点。"所"字在该帖中出现的频率比较高，仔细比较，每个字所呈现的情态各不相同。产生这样的视觉效果，主要是由于钟繇把精力放在字体笔画间的区别上，同时也注重字体的高矮肥瘦的变化。这样的精心安排、用心推敲，使得这幅作品既情态各致，又耐人寻味，避免了字与字之间形态雷同、单调乏味，从而使得书法在美学层面上避免了审美疲劳，这正是中国书法的魅力所在。

第三，在结字上，该书法还有一个特征就是上下密而左右疏，整体略微显扁。略微显扁，是中国早期楷书的普遍特征，因为它脱胎于隶书，隶书的显著特征就是扁。《宣示表》字体的这种扁状又不同于隶书的平正，它是按书写生理特点稍向右上倾斜，开创了虽斜却平正的楷书体例的先河，如"弃""虑""神""报"等。总的来说，《宣示表》在结字上体现出楷书的平稳、匀称、静中有动的美感，让人赏心悦目，回味不已。

临习小楷，《宣示表》为上选，它能使人奠古雅而避流滑，然后可临习钟繇另一法书《荐季直表》。学习道路因人而异，或一古到底，或转为流美，皆不落俗。

（二）《平复帖》

陆机（261年—303年），字士衡，吴郡吴县（今上海）人，西晋文学家、书法家，与其弟陆云合称"二陆"。

汉、晋以来，北方文化一直占据主导地位，卫瓘、索靖的书法都是北方书风，而陆机则是南方文化的代表人物，其书法也是如此。他书写的《平复帖》，是现存最早的写在纸上的书迹，也是我国书法史上存世最早的名人书法真迹。

《平复帖》（图2-2-3）共9行84字。清代书画鉴赏家顾复在《平生壮观》里说：《平复帖》，九行，尺许。有"宣和""政和"印玺，现藏于北京故宫博物院。传世形态为麻纸本墨迹，手卷，纵23.7厘米，横20.6厘米。《平复帖》为陆机和友人之间问候的一帧手札（启功考为

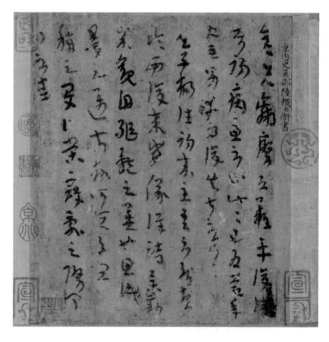

图 2-2-3　陆机《平复帖》（局部）

陆机与彦先、吴子杨、夏伯荣之间的文辞来往），文字古，又加年月日久，纸面磨损严重，有些字迹已分辨不出。在历经了岁月长河的淬炼后，《平复帖》早已褪去亮丽墨色而微微泛出平淡天真之气，墨色淳朴、字迹斑驳。在此帖流传的过程中，很多人都试图将《平复帖》上的字一一解读出来。遗憾的是，时至今日我们依旧无法解读《平复帖》上的全部文字。部分文字，因字迹斑驳或字体不可辨识，仍很难确切辨别。如今，资料文字中关于《平复帖》内容的介绍，大多是根据上下文引申推测的。

书画鉴定大师启功先生的《论书绝句》中有这么一首诗："翠墨黟然发古光，金题锦帙照琳琅。十年校遍流沙简，平复无惭署墨皇。"启功老先生一生鉴定书画无数，对于《平复帖》，他的评价极高，在他看来，此帖无愧"墨皇"称号。

在笔法和风格追求上，《平复帖》对后世产生了较大影响。从其点画的苍茫迹象可知此帖为秃笔所作。因其"秃"，所以字体出圆厚气，有些线条颇具"篆籀意味"，即圆笔藏锋，但有时又毫不在意，甚至时出破锋。通篇笔势洒脱，圆劲畅达，使转自如，有如惊电来去无踪。此节奏一直反映到其行气章法的洋洋洒洒、一气呵成。虽然单字独立，但气脉因笔势的牵连而一贯到底。字形处理上一变横势为纵势斜结，左高右低，形成错落，姿态活泼生动。单字重心偏左，通过右部收笔来平衡倾斜的字势。《平复帖》多用枯墨，所以线条凝练老辣，苍茫古厚。

（三）《兰亭序》

王羲之（303 年—361 年），字逸少，琅琊（今属山东临沂）人，他是中国书法史上最伟大的书法家，当之无愧的"书圣"。

王羲之的书迹，传世者不少，除《兰亭序》外，还有《丧乱帖》《十七帖》《姨母帖》《快雪时晴帖》《孝女曹娥碑》《黄庭经》《乐毅论》《东方朔画像赞》等，虽然有些是后人摹本，但也弥足珍贵。

三月三日，是古代的上巳节。晋穆帝永和九年（353 年）上巳，王羲之等人在会稽山阴（今浙江绍兴）兰亭，举行了一次盛大的风雅集会，参加的人有 41 人之多。在进行了传统的修禊活动、饱览了山川秀色之后，人们来到蜿蜒的溪水边坐下，让盛满美酒的羽觞顺水漂流，羽觞停在谁的面前，谁就饮酒赋诗。把诗集在一起，编为《兰亭集》，由王羲之为之作序。最后，王羲之用蚕茧纸、鼠须笔，如有神助地乘醉写下了这篇震烁古今、被誉为"天下第一行书"的《兰亭序》，习称《兰亭集序》。

《兰亭序》（图 2-2-4）突出之处就在于章法自然、气韵生动。通观《兰亭序》，全篇 28 行，共计 324 字，写来从容不迫、得心应手，将艺术风格同文字内容有机地结合起来。

图 2-2-4 王羲之《兰亭序》

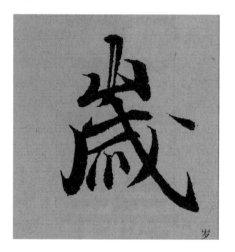

图 2-2-5 "岁"

首先，从单个字的书写上来说，"神龙本"是按照《兰亭序》原作的笔顺勾摹而成。王羲之原作中很多字的笔顺只是为了书写方便和笔势连贯，严格说来属于笔顺错误。比如"岁"（图 2-2-5），岁字的山字头的笔顺就是错误的。此字先写竖折，再写右边的短竖，此后短竖提笔，连带写出中竖来。这种笔顺很符合"岁"在原帖中的书势，但却与正常书写笔顺有所不同。

其次，关于结构，《兰亭序》可以说极尽变化之能事，凡是重复出现的字其写法个个不同。如七个"不"字，五个"怀"字，三个"盛"字，不同的情况、不同的处理，都能随类赋形、各现其态。二十个"之"字，有的平稳，有的险峻，有的舒展，有的收敛，也有的工整如楷，流利似草，如楷的不呆板，似草的不狂怪，千姿百态，妙在通情达理。如第一行"暮春之初"的"之"字，因"暮春"二字都是长形，所以写成扁状，长中带扁，相得益彰；第九行"品类之盛"的"之"字，因上下左右的字都很宽大，所以写得紧密，小巧玲珑，饶有风趣；第六行"管弦之盛"的"之"字，因行尾空隙大，加上右边第五行行尾的"水"字状扁而有捺脚，以写作长形而无捺脚，有让有揖，灵活流动；第十八行"俯仰之间"的"之"字，因一行当中毫无捺脚，则故意用捺脚出之，婀娜多姿，优美稳当。难怪宋代米芾云，"之字最多无一似"（图 2-2-6 ）。

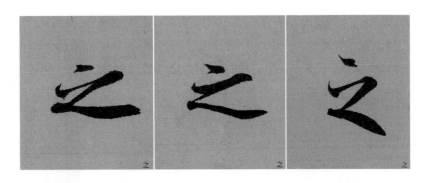

图 2-2-6 《兰亭序》中"之"的不同写法

从作品的章法上来说，《兰亭序》作品中的字都呈现出前松后紧的排布。王羲之作此文，乃饮酒之余随手而写，对于文字空间和前后文字的疏密关系没做太多的思考。这样即兴的书写必然造成作品中字与字之间、行与行之间的前松后紧。就布局来说，《兰亭序》采取纵有行、横无列的形式。其字与字之间，大小参差，不求划一，长短配合，错落有致，而点画皆映带而生，显得气脉贯通；其行与行，大致相等，但时有宽狭，略带曲折，宽狭相间，曲折互用，相映成趣。

拿"所以游目骋怀"六字（图 2-2-7）来说，"所"字的收笔与"以"字的起笔，"以"字的收笔与"游"字的起笔，"骋"字的收笔与"怀"字的起笔，都是露锋进出，形成了笔断意连、左顾右盼、承上启下、相互呼应的意态。这意态如同高明的画家画龙，尽管画中龙身被云遮住，只露出一鳞半爪，但看上去仍是一条龙，而且是一条游行在云中的活龙。这自然远比仅在字间用一根细丝相连来得含蓄有味。如此，整篇文字浑然天成，整齐之中又富有变化。

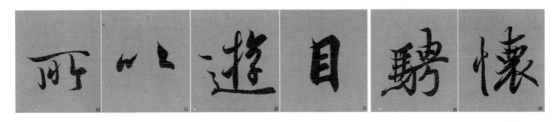

图 2-2-7 "所以游目骋怀"

提到用笔，《兰亭序》也是提按分明，收起得当，一笔不苟，十分精到。如"不"字（图 2-2-8），横，露锋落笔，稍按，然后中锋提笔而行，最后回锋收笔；撇，按笔而下，随之逐渐提笔撇出；竖，弯弓形，承势露锋落笔，转锋直下，停驻一下勾出；点，先笔尖触纸，向右运行，顿笔回锋。整个"不"字，横是横，竖是竖，撇是撇，点是点，形象既

显明，运笔也清楚。又如第八行"畅"字（图 2-2-9），竖画如"屋漏痕"，折笔似"股"，起倒使转，干净利落，毫不拖泥带水。再如第三行"少长"二字，笔画有粗有细，粗者健壮而不臃肿，细者清秀而不纤弱，笔正中，合乎法度，线条圆劲，立体感强。

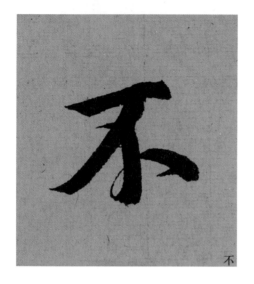

图 2-2-8 "不"　　　　　　　　　　　图 2-2-9 "畅"

《兰亭序》的章法、结构、用笔，各自称雄而不相侵夺，配合得那么默契，组织得那么巧妙，看上去如同天上的行云，地上的流水，生动又自然。正因为《兰亭序》的艺术性高，所以百年来，它像明珠般闪耀在艺苑中，成为我国古代文化艺术宝库的极品。

二、十六国、南北朝书法

南北朝时期，我国书法艺术进入北碑南帖时代。北朝碑刻书法，以北魏、东魏最精，风格也多姿多彩，代表作为《张猛龙碑》。碑帖之中代表作为《真草千子文》。北朝褒扬先世，显露家业，刻石为多，余如北碑南帖、北楷南行、北民南土、北雄南秀皆是其差异之处。

（一）《张猛龙碑》

从横平竖直的文字标准结构到变化侧的书法艺术结构，书法达成史上最值得自豪的进展。这种进展在五体书中皆有，在楷书中表现得尤为明显。北魏的《张猛龙碑》便是一颗

璀璨的明珠。

《张猛龙碑》（图2-2-10）刻立于北魏明孝帝正光三年（522年），全称《魏鲁郡太守张府君清颂之碑》，碑文记颂了北魏鲁太守张猛龙兴办学校的功绩，原石现藏于山东曲阜孔庙。碑高280厘米，宽123厘米。有碑额、碑阳及碑阴，碑阳刻字26行，满行46字，碑阴刻立碑官吏名，额正书"魏鲁郡太守张府君清颂之碑"，共3行12字。《张猛龙碑》自传拓以来便好评如潮、影响深远，独享"魏碑第一"之誉，此碑也是北碑雄强书风的代表。

碑额虽只有12个大字，但却极具艺术特色，处处散发出阳刚明快之气，被看作是全碑艺术风采的集中体现（图2-2-11）。其气势雄强，结体茂密开张，用笔方折劲健、爽快利落，用笔、结体都与《始平公造像记》颇为相似，如横、直画的方笔起笔，折处的方棱及三角形的点等，都保留了后者的特征。但其并非笔笔都方，而是变化多端，有方有圆，比之更精美细腻。

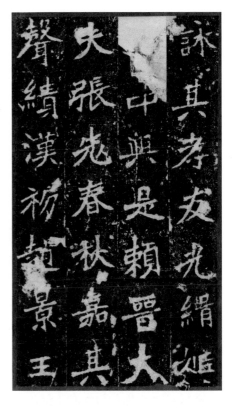

图2-2-10 《张猛龙碑》(局部)

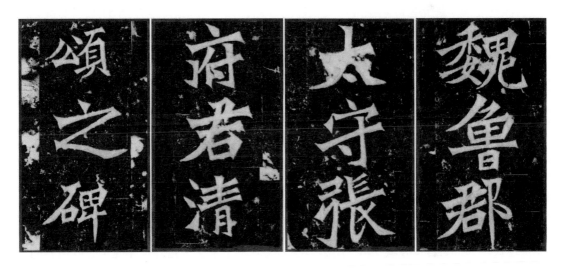

图2-2-11 《张猛龙碑》碑额

此碑书法在用笔上方圆兼施，尤以方笔居多。它的线条既变化丰富又了无规律可寻，既充满迷人的魅力却又令人难以捉摸，仿佛羚羊挂角又无迹可寻。整个碑刻，结字变化多端，既有方者，也有扁者，奇妙的是由于大部分看起来略显长方，因而那方扁字型仿佛都被长方形带走了。章法排列整齐，字距匀称，给人一种疏朗俊逸、温文尔雅之感。其书法以方笔为主，方整谨严，起笔既有平切又有折锋，随势而生，又间以圆笔藏锋起笔，方圆并用，使笔画既具犀利刚挺之感，又加之以圆润厚重之气。运笔过程沉着有力，线条瘦劲虬健。与北朝早期的碑刻不同，此碑从书写到刻石都非常成熟精美，因此笔画又具有细腻妍美的趣味。

此碑更妙之处在于它的结构美。其结构极具特色：字势向右上方斜侧，线条大胆倾斜，字的中间部分收紧，四周的笔画向外伸展，各部分间的揖让避就，别出心裁，俯仰参差，故意造险，展示出一个极具动势的空间。此碑书法开唐代欧阳询、虞世南之先导，实可推为北朝碑刻之首。

《张猛龙碑》所表现出的书法空间架构的美学意义在于：它并不以空间的平稳构造为终极目的，而是以线条的大胆倾斜、结构的揖让避就关系，别出心裁的设计向我们展示出一个绝非平稳亦非静止的空间。于是，结构传达出的信息便不再只是简单轻率的搭配，而是运动组合上的平衡，紧密的咬合。线与线构成的扩张力向我们暗示空间的现状以及它未来可能出现的状态和它形成之前的状态。它把书法的美推向了极致，向人们展示了何谓"从心所欲"但又绝不"逾"的法则。

《张猛龙碑》是北朝碑刻中最有代表性的碑刻，亦是南北朝时期艺术性最高的碑刻之一。康有为将其列为"精品上"，云其"结构精绝，变化无端"，誉其"为正体变态之崇"并称此碑"如周公制礼，事事皆美善"，给予其极高的评价。清代杨守敬评其"书法潇洒古淡，奇正相生，六代所以高出唐人者以此"。此碑自古以来广为书法家所推崇，是临习魏碑的优秀范本。

（二）《真草千字文》

智永，生卒年不详，陈、隋间僧人，俗姓王，名法极，会稽人，善书法，尤工草书。山阴（今浙江绍兴）永欣寺僧，人称"永禅师"。

相传，智永《真草千字文》墨迹达八百多本，历经一千多年的风雨劫难，留传至今的墨迹仅剩一本，为日本收藏家藏（图 2-2-12）。《真草千字文》是智永在晚年时以当时的识字课本《千字文》为内容，为便于初学者诵读、识字，用真、草两体写成的四言文章。

此帖用真、草二体书写，草书与真书同时分列两行，即草书在左行，真书在右行，以真书对释草书。一动一静，动静结合，天然成趣。全帖以精熟著称，一笔不苟，整体风

格于平淡中蕴深意，典雅含蓄、自然生动。苏轼曾评论他的书法，言之："永禅师书，骨气深稳，体兼众妙，精能之至，反造疏淡，如观陶彭泽诗，初若散缓不收，反复不一，乃识其奇趣。"

此帖真书用笔恪守王法，十分精到，点画圆润合拍，线条健肥适宜，真书沉静深稳，强调空中取势，露锋入纸，力透纸背，静穆而蕴藉，颇有余韵。

此帖草书点画变化多端，意趣横生。每一字中，都有一二笔加重笔力，使得重笔处圆润沉着，神气完备，而轻笔处则细如游丝，形断意连。轻重相间，使其草书在温文尔雅的基础上平添了动感和节奏，丰神奕奕。

智永草书最突出的特点是法度谨严，极具规范。此帖每格一个字，采用字字独立的章法，写来循规蹈矩。其笔法完全参照家学，不出入他帖，字的形态也完全继承了先祖遗风。其草字的草法也极为规范，著名书法史论家祝嘉先生在《书学论集》中称，智永《真草千字文》中的草书与孙过庭的《书谱》为"草法最为正确"的范本。

总之，此帖真书与草书并书，然气息相融而和谐。真书寓动于静，草书则寓静于动。真书在工稳中求活泼，草书在活泼中求工稳。

图 2-2-12　智永《真草千字文》(局部)

整体上给人以精熟工稳而又舒缓自如，秀润圆劲、空灵疏朗而不失自然灵动的审美意趣。智永此帖以真、草对照书写，有利于初学者学习书法。他曾书写"八百本"，散于江东诸寺，对书法的普及和提高产生了很大的作用。

思考与讨论

1. 看一看、查一查图 2-2-1、图 2-2-2、图 2-2-3，思考一下两晋时期为什么尚韵。
2. 天下第一行书《兰亭序》能让历朝历代书法家喜欢的原因有哪些？
3. 为什么魏晋南北朝时期是中国书法史上一个承前启后的时期？

任务三　了解隋唐书法

隋唐是中国历史上的又一个鼎盛时期，300多年的国家安定、经济发展，使中国成为当时有世界影响的东方大国。在安定统一的有利条件下，书法艺术也获得了发展的机遇。

机遇首先来自皇帝的重视。隋炀帝喜爱风雅，特建"妙楷台"以贮法书，即使下江南也不忘将它们运走。唐高祖接收了隋朝内府的法书名画，又有所充实，至太宗时，更大出内府金帛购藏魏晋以来的名迹，尤其是王羲之的作品，此后武则天又设"内庭习艺馆"。唐玄宗倡导八分章草，扭转时风，掀起有唐书法的兴盛局面。至晚唐，帝王犹时时提拔书法人才。

与皇室的重视密切相关的是政府的制度建设。隋代开科取士，唐代进一步完善，设有"明书（明字）"专科，同时以"身、言、书、判"为选官标准，其中书的要求是"楷法遒美"。唐代教育发达，在国子诸学中，列有"书学"一门，其学生学习有关文字和书法的课程，另外规定其他各学的学生每天也须学书一幅，弘文馆等机构有时还开设专门的学习班，由名家任教。与选官、教育相配合，国家机构也为书法人才提供了职位，中央一级有侍书学士、书学博士、书助教，翰林院、集贤馆中也有书法专门人才为官，地方一级也有部分机构设有书助教一职；各个政府部门，尤其是文教机构中，还拥有大量的从事书法活动的官员。

隋唐出现了两种重要的复制古代名家墨迹的方法：摹和拓。这使得古代经典书籍不再只是少数人的专利，而有可能走向更大的范围，被更多的学书者师法仿效。

在一些地区，如敦煌，经文抄写的需要为一些人提供了接受书法教育和从事书法活动的机会，大大促进了书法的普及。

隋唐时期的文学家、画家，与书法产生了更多的联系，许多人文学家、画家兼为书法家，另一些人也时常对书法发表评论。这不仅使得书法艺术的社会关注度有很大提高，而且书法也得以从其他领域吸收有价值的观念，充实自己的审美内涵，提高文化地位。

在这样的历史条件下，隋唐书法成为了中国书法史上的又一个高峰。在其鼎盛时期，各体书都得到了重视，出现了专门家和崭新的艺术风格，整体上呈现出富有开拓性、包容性的品格，代表性书风雄强豪迈、大气磅礴，体现了时代精神。

一、隋至唐贞观年间

这一时期，随着国家的统一，在南北朝晚期已经开始的南北书风融会的进程加快，体现出融会性与过渡性的特点。康有为说隋代书法的情况是"隋碑内承周、齐峻整之绪，外收梁、陈绵丽之风，故简要清通，汇成一局，淳朴未除，精能不露。譬之骈文之有彦升、休文，诗家之有元晖、兰成，皆荟萃六朝之美，成其风会者也"，又说"隋碑风神疏朗，体格峻整，大开唐风"，对隋代书法的描述颇为准确。

图2-3-1 《董美人墓志》(局部)

（一）隋代书法

隋代书法的主要成就在楷书上。隋代书法风格多样，有的以北魏为基础，秀美典雅，如《董美人墓志》（图2-3-1）、《苏孝慈》、丁道护《启法寺碑》等，似乎糅合了南朝书风，又下开欧阳询格局；有的则谨传南朝家法，如智永《真草千字文》，后来为虞世南所继承；有的出于北齐、北周，如《龙藏寺碑》《曹植庙碑》《章仇氏造像》等，前者瘦健，已开褚遂良风范，后二者体势宽博，颜真卿书风隐然欲出。

隋代著名的书法家有丁道护、史陵、智果等。丁道护兼有北方的朴拙与南方的遒媚，他所书《启法寺碑》为隋碑代表作。史陵书风瘦硬奇古，用笔精到，风格独异。智果为智永的弟子，其理论著作《心成颂》提出了十五种结字要求。《龙藏寺碑》（图2-3-2）、《苏孝慈墓志》、《董美人墓志》都比较典型。此类碑刻略带隶意，同时也能从中看出魏碑点画、结字的特

点，但已经和奇俊、雄强、放逸有了明显的不同，很巧妙地弱化了北朝书法的风格，从而体现出隋碑书法独有的艺术风格。

正定大佛寺九绝之八——《龙藏寺碑》是我国隋代重要碑刻。《龙藏寺碑》兼收北朝的雄浑端严和南朝的俊美劲俏，享有"六朝集成之碑"的美誉。它不仅高大庄严，而且书法艺术上被公认为"隋碑第一"，既无北魏的寒俭之风，又不若唐碑的全失隶意，不仅字体结构朴拙，用笔忱挚，给人以古拙幽深之感，而且有很高的书法价值。它是从魏晋南北朝至唐，在书学之递嬗上具有颇大影响的不可多得的艺术珍品。清代书法理论家包世臣在《艺舟双楫》说："隋《龙藏寺》，出魏《李仲旋》《敬显隽》两碑，而加纯净，左规右矩近千文，而雅健过之。书评谓右军字势雄强，此其庶几。"

（二）贞观时期书法

唐初书法，历来称"欧、虞、褚、薛"（欧阳询、虞世南、褚遂良、薛稷）四家。实际上，欧、虞皆旧人，入唐时都已是六十以上的老者，风格基本定型，欧虽稍稍吸收南朝风气以博时君之好，但仍以北朝形意为主；虞则固守智永家法，纯然东晋（尤其是小王）风流，因而两位代表书法家都可以说是隋代书风的延伸。但相对于隋代来看，这时期也有

图 2-3-2 《龙藏寺碑》

一些新的动向，例如，贞观年间太宗倡导王羲之、提拔褚遂良、以行书入碑等，虽然没有立即在实践上产生变化，但无疑已经开始建立属于唐代的书风追求。

1. 唐太宗李世民

唐太宗李世民（596年—649年）笃好书法，自谓"朕虽以武功定天下，终以文德绥海内"。他大力提倡王羲之的书法，亲撰《晋书·王羲之传论》，并不惜重金购买王羲之的书法墨迹。每得"二王"书法，不仅亲自钻研模仿，而且命宫廷书法家临摹复制，以赐重臣；又命褚遂良对"二王"墨迹进行鉴别；得到《兰亭序》后，更是倍加珍爱。王羲之被奉为"书圣"，与太宗的推崇有很大的关系。唐太宗首开行书入碑之风，行书碑刻的代表作有《晋祠铭》（图2-3-3）、《温泉铭》（图2-3-4），遒劲从容而不失流美风韵。这一做法后来被李邕所继承并发扬光大。

图2-3-3 《晋祠铭》（局部）

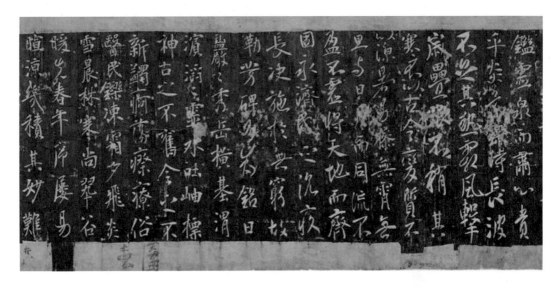

图2-3-4 《温泉铭》（局部）

2. 欧阳询

欧阳询（557年—641年），字信本，潭州临湘（今湖南长沙）人，世称"欧阳率更"。其"貌甚寝陋"，而聪悟绝伦，博览经史。武德五年（622年），欧阳询奉诏撰修《艺文类聚》一百卷，历时三年完成。贞观初，他历任太子率更令、弘文馆学士、银青光禄大夫，封渤海县男。

欧阳询书法八体尽能，而以楷书为最工，影响最大，被后世称为"欧体"，其用笔险劲，结体严密，于端庄安雅中寓险绝峻峭之势。他的书法，兼有南朝书法的婉润和北朝碑刻的遒劲，创造出自己独特的风格面貌。唐张怀瓘评其书谓："有龙蛇战斗之象、云雾轻浓之势。风旋电激，掀举若神。真、行之书，虽于大令，亦别成一体，森森焉若武库矛戟，风神严于智永，润色寡于虞世南。其草书迭荡流通，视之二王，可为动色。然惊奇跳骏，不避危险，伤于清雅之致。自羊、薄以后，略无勍敌。唯永公特以训兵精练，议欲旗鼓相当。欧以猛锐长驱，永乃闭壁固守。"传说欧阳询早年学习书法极其勤奋，途中访见索靖所书石碑，观之入迷，竟坐于碑旁，细心揣摩观赏，逗留三日，曲尽其妙而后离去。

欧阳询的楷书作品主要有《九成宫醴泉铭》《化度寺塔铭》《虞恭公温彦博碑》《皇甫诞碑》等。

《九成宫醴泉铭》（图2-3-5）是唐贞观六年（632年）由魏征撰文、欧阳询书丹的书法作品，记载了唐太宗在九成宫避暑时发现涌泉之事。此碑受皇帝之命而作，风格相对平和中正，一丝不苟，与世传他所作的《八法》中所谓"四面停均，八面俱备；短长合度，粗细折中"等可相印证，可以视作楷书产生以来在结构上最为严密有序的作品。《九成宫醴泉铭》原石现存于西安碑林博物馆，有宋拓本传世。

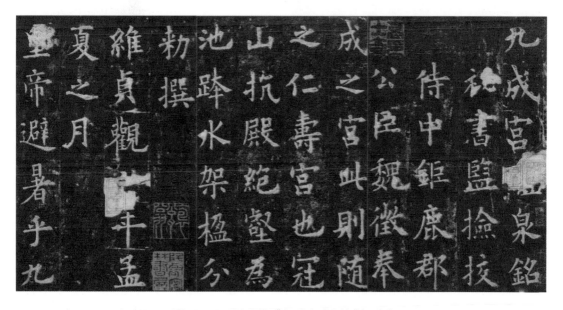

图2-3-5　欧阳询《九成宫醴泉铭》（局部）

图 2-3-6 欧阳询《化度寺塔铭》(局部)

《化度寺塔铭》，全称《化度寺故僧邕禅师舍利塔铭》(图 2-3-6)，李百药撰文，唐贞观五年（公元 631 年）立石。清人刘熙载谓此碑"笔短意长，雄健弥复深雅。评者但谓是直木曲铁，法如介胄，有不可犯之色，未尽也"，赵孟𫖯称"唐贞观间能书者，欧阳率更为最善，而《邕禅师塔铭》又其善者也"（郁逢庆《书画题跋记》)，可见前人对此碑的看重。

关于欧阳询楷书的审美特点，清代书法理论家包世臣强调其"实"，说"指法沉实，力贯毫端，八方充实，更无假于外力"，而清代书法家梁𪩘《评书帖》则重其"险"，说"人不能到而我到之，其力险；人不敢放而我放之，其笔险"。其实，"实"指的是周到严谨，"险"指的是丰富多变，两者是矛盾的两个方面，因而梁氏接着又说："欧书凡险笔必力破余地，而又通体严重，安顿照应，不偏不支，故其险也劲而稳。"这表明，欧阳询对于楷书形式规律的掌握运用，已经达到了前所未有的高度。

欧阳询亦精行书，有《卜商帖》《张翰帖》《梦奠帖》等。《卜商帖》(图 2-3-7) 6 行，52 字，无款，现藏于北京故宫博物院。《梦奠帖》9 行，78 字，现藏于辽宁省博物馆。欧阳询行书用笔特点与其楷书相似，行笔少提按，比较沉稳厚实，而结构方面，却多取侧险之势，不像其楷书那么善于调整照应，因而微显单调，风格刚健有余而灵动不足。这与其学书以本朝为基础、对南朝行草相对淡漠有一定关系。

《梦奠帖》又称《仲尼梦奠帖》(图 2-3-8)，秃笔疾书，通篇苍劲古茂，清劲绝尘，妩媚而刚劲。元代书法家郭天赐在跋中曰："此本劲险刻历，森森然如武库之戈戟，向背转折深得二王风气，世之欧行第一书也。"

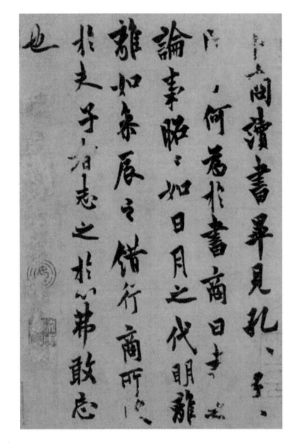

图 2-3-7 欧阳询《卜商帖》(局部)

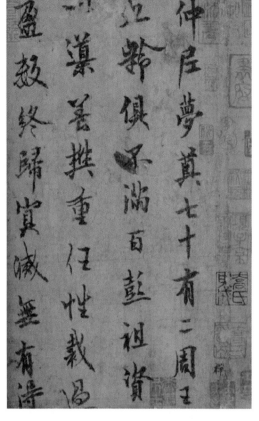

图 2-3-8 欧阳询《仲尼梦奠帖》(局部)

3. 虞世南

虞世南（558 年—638 年），字伯施，越州余姚（今属浙江宁波）人。幼年过继于叔父，博学多才，23 岁出仕，历经陈朝、隋代，曾为窦建德所用，武德四年（621 年）入唐，为秦王李世民文学馆十八学士之一。太宗朝，历任中舍人、弘文馆学士、秘书监等职，封永兴县公，人称"虞永兴"。唐太宗极其欣赏他的德才，曰："世南一人有出世之才，遂兼五绝，一曰德行，二曰忠实，三曰博学，四曰文辞，五曰书翰。有一于此，足为名臣，世南兼之。"虞世南是太宗学习书法的指导教师，《宣和书谱》记载："太宗乃以书师世南。然常患'戈'脚不工。偶作'戬'字，遂空其落戈，令世南足之，以示魏征。征曰：'今窥圣作，惟'戬'字戈法逼真。'"

虞世南长于楷书、行书，师法智永，继承王献之书风。其楷书作品有《孔子庙堂碑》《破邪论序》，行书作品有《汝南公主墓志》《虞摹兰亭序》。

《虞摹兰亭序》（图 2-3-9），为纸本行书，纵 24.8 厘米，横 57.7 厘米。传世的《兰亭

序》，唐人摹本和临本诸多，著名的有冯承素的"冯本"、褚遂良的"褚本"、虞世南的"虞本"及欧阳询的"定武本"。最能体现《兰亭序》原貌的是"冯本"，也叫"神龙本"，最能体现《兰亭序》魂魄的是"褚本"，而最能体现《兰亭序》意韵的是"虞本"。

图 2-3-9 《虞摹兰亭序》

"虞本"因卷中有元天历内府藏印，亦称"天历本"。虞世南得智永真传，与王羲之书法意韵极为接近，用笔浑厚，点画沉遂。因属于唐人勾描，少锐利笔锋，墨色清淡，气息古穆。在明代之前，此本一直被认为是褚遂良临本，而董其昌认为"似永兴所临"，清梁清标在卷首题签"唐虞世南临禊帖"，遂定为虞世南临本。该帖曾于宋代高宗内府，元代天历内府，明代杨士述、吴治、董其昌、茅止生、杨宛、冯铨，清代梁清标、安岐、乾隆内府等处收藏，清代此帖被刻入"兰亭八柱"，列为第一。

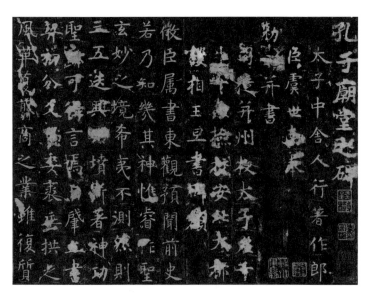

图 2-3-10 虞世南《孔子庙堂碑》（局部）

《孔子庙堂碑》，唐武德九年（626 年）立，虞世南撰并书（图 2-3-10）。书风雍容典雅，气秀色润。用笔圆转而不失刚健，结构舒展而又清雅，有从容大度的君子气质。明初张绅评谓："字画之妙，独能与钟、王并驾于数千载之间，使人则之重之，又莫能及之矣。"

从贞观后期开始，老一代书法家淡出，新一代书法家崛起，高宗李治继位以后，这种情况更加突出；同时，唐初的一些书法措施开始发挥作用，新的时代风气也造就了新的时代心理。具有唐代特色的书风开始崭露，每一种字体都出现了具有转折意义的风格，这是唐代书风的孕育期。

（一）褚遂良

楷书领域，褚遂良立基欧、虞，兼收齐、周以来碑刻、写经书的一些特点，而以王羲之的风神加以润色，笔法提按丰富、极善调锋，结构开合腾挪、收发自如，整体看来既严整有度又富于变化，既刚健又婀娜，与隋代以来的书风有了明显不同，是一种新鲜的风格。更重要的是，在他的笔法、结构中，存在着极大的取用化生的可能性，后来的薛稷、裴守真等取其瘦劲，敬客用其中和，颜真卿化用其沉稳端重。可以说，这些书风的形式源头都在褚，清代刘熙载认为褚是唐代的"广大教化主"，深刻地揭示了这一书风发展关系。

褚遂良（596年—659年），字登善，钱塘（今浙江杭州）人，其父与虞世南并为秦王府十八学士，他是欧、虞的晚辈。贞观初年出仕为秘书郎，史载贞观十二年（638年）太宗感叹虞世南去世、无人可与论书，魏征举荐他说："褚遂良下笔遒劲，甚得王逸少体。"太宗即日诏遂良侍书，以后备受重视，历任起居郎、谏议大夫、黄门侍郎、中书令，并成为辅佐太子的顾命大臣之一。高宗即位，褚遂良曾官至右仆射（宰相），并受封河南县公、郡公，所以后世称"褚河南"。高宗欲废无子的王皇后而立武则天为后，褚遂良冒死抗争，获罪贬为潭州都督、桂州都督，再贬为爱州刺史，死于贬所。

褚遂良现存楷书作品有前后两种风格，前期有《伊阙佛龛碑》《孟法师碑》，后期则以《房玄龄碑》《雁塔圣教序》为代表。此外有传为他所书的《大字阴符经》等作品。

《倪宽赞》（图2-3-11）为褚遂良晚年所书，是其楷书代表作之一。赵孟

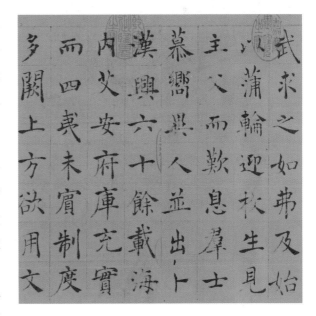

图2-3-11 褚遂良《倪宽赞》(局部)

颀评价："褚《倪宽赞》，容夷婉畅，如得道之士，世尘不能一毫婴之。"吴宽道："书家谓作字能寓篆隶法则高古，今观褚公所书《倪宽赞》益信。"苏轼说："清远潇洒，微杂隶体。"总而言之，《倪宽赞》用笔富于变化，起笔轻捷，收笔沉着，中锋用笔的同时掺杂着轻盈潇洒、灵活自然的笔墨，给人以庄重而又飘逸之感。

传世的王羲之《兰亭序》都为唐人摹本。在所有的唐人摹本中，褚遂良摹本最得其魂魄。此摹本以临写为主，辅以勾描，显得非常流畅，深得兰亭神韵。《褚摹兰亭序》（图2-3-12）笔力轻健，点画温润，用笔少锋芒，与"神龙本"呈鹅毛笔书写特点的风格迥异。也有人认为，此帖为米芾再临本，又据作品质地属楮皮纸，是宋以后方普遍使用的纸质，也可印证此为北宋摹本。又因卷后有米芾题诗，故被称为"米芾诗题本"。

《褚摹兰亭序》曾经北宋滕中、南宋绍兴内府，元赵孟頫，明浦江郑氏、项元汴，清卞永誉，乾隆内府递藏，后刻入"兰亭八柱"。

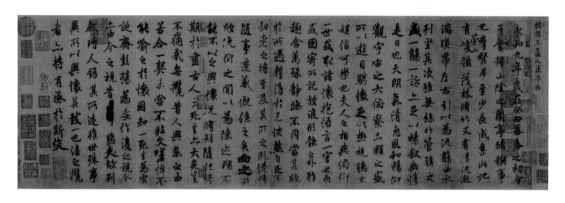

图 2-3-12 《褚摹兰亭序》

《伊阙佛龛碑》和《孟法师碑》（图2-3-13）先后书于贞观十五年（641年）和贞观十六年（642年），正是褚遂良艺术成长的时期。两碑书法技巧大体来源于北朝楷法，存有隶意，字势端正宽博，用笔劲健多力。清梁巘《评书帖》谓《伊阙佛龛碑》"平正刚健"。清李宗瀚谓《孟法师碑》"遒丽处似虞，端劲处似欧，而运以分隶遗法"。这时的褚氏，显然还没有脱离六朝书法和欧阳询的影响。

《雁塔圣教序》（图2-3-14），楷书，共1463字，唐永徽四年（653年）立，实际上有两块碑石。前石为序，全称《大唐三藏圣教序》，唐太宗李世民撰文，述三藏去西域取经及回长安后翻译佛教经典的情况；后石为记，全称《大唐皇帝述三藏圣教记》，唐高宗李治撰文。两石在西安慈恩寺大雁塔下相对而立，为褚遂良晚年杰作，标志着唐代楷书新风格的形成，对后世影响极大。此碑一出，褚书一时成为风尚，其点画丰富多彩，结体生动多姿，是楷书的字形，而有行书的流动与婀娜。唐张怀瓘《书断》对褚书评曰："少则服膺

虞监，长则祖述右军。真书甚得其媚趣，若瑶台青璅，窅映春林，美人婵娟，似不任乎罗绮。增华绰约，欧、虞谢之。"

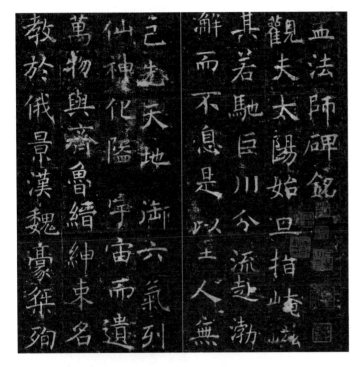

图 2-3-13　褚遂良《孟法师碑》(局部)

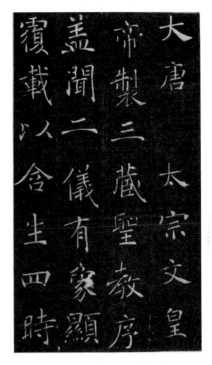

图 2-3-14　褚遂良《雁塔圣教序》(局部)

（二）孙过庭

孙过庭（646 年—691 年），唐代书法家、书法理论家，名虔礼，吴郡富阳（今浙江嵩阳）人。他在当时的影响并不大，而且仕途坎坷、英年早逝，但在后世享有很高声誉。米芾《书史》评价说："过庭草书《书谱》，甚有右军法。作字落脚差近前而直，此乃过庭法。凡世称右军书有此等字，皆孙笔也。"

《书谱》（图 2-3-15）是孙过庭的传世墨迹，也是中国书学史上一篇划时代的书法论著。在论著中，孙过庭提出他著名的书法观"古不乖时，今不同弊"，为书法美学理论奠定了基础。

《书谱》是书法史上最重要的理论著作之一，孙过庭在草书审美上提出"本乎天地之心""取会风骚之意"的理想；在《书谱》的书法实践上，孙过庭虽然规抚大王，米芾评以为"凡唐草得二王法，无出其右"，但实际上又有很大的开创，尤其在用笔和用墨上。《书谱》的许多笔墨处理，在形式上与后来张旭的某些作品有相通之处。固然还不能说他直接影响了张旭等人，但至少可以说他已开风气之先。

图 2-3-15　孙过庭《书谱》(局部)

（三）怀仁

　　怀仁《集王圣教序》(图 2-3-16)，是怀仁和尚历经多年摹集补缀王羲之的字汇集而成的作品，刻于咸亨三年（672年）。前人评价这件作品"纤微克肖""逸少真迹，咸萃其中"，是对王羲之作品最完备的保存，"备极八法之妙，真墨池之龙象，《兰亭》之羽翼也"。而实际上，在摹集补缀、上石刊刻的过程中，怀仁对原作进行了许多处理。原作用笔的灵活多变、结构的欹侧跌宕、章法的流动起伏等，都被简化、楷化和规范化了，明代文学家、史学家王世贞解释说"盖集书不得不尔"。从风格上说，这件作品比王羲之原作更加端庄、遒劲，但在风流妍妙、灵动跳荡方面则有所不足。因而就技巧和审美内含而言，它与王羲之书法的特点不同。

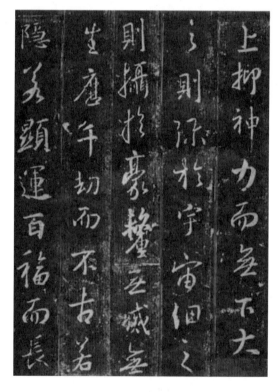

图 2-3-16　《怀仁集王羲之圣教序》(局部)

《集王圣教序》的出现，可能带来两种结果：其一，它可能提供一种学王的新思路，其二，它可能使学王陷于僵化、肤浅。在盛唐时代，这两种可能性都有显现，从积极的一面看，应该肯定此作品，它使唐代行书找到了一个新的方向，其代表人物是李邕。

三、唐开元至贞元年间

《宣和书谱》记："唐明皇……英武该通，具载《本纪》，临轩之馀，留心翰墨。初见翰苑书体狃于世习，锐意作章草八分，遂摆脱旧学。""章草八分"打破了宗王的束缚，使得书法家解放思想、多方取径探索，最终形成书法全面繁荣的局面。

开元、天宝年间，篆隶书碑刻的数量骤增，涌现了不少以篆书、隶书闻名于世的书法家。韩择木、李潮、蔡有邻、史惟则合称隶书"四大家"，其中韩择木成就最高；李阳冰、瞿令问、袁滋则是篆书的代表，又以李阳冰成就为最高。这时期的篆隶颇具法度，摆脱了汉末以来隶楷混杂、篆书凋零、篆隶之法几乎中绝的局面。尽管与汉隶及秦汉以前的篆书相比，此时的隶书有故求其圆、法度过于刻板单调的瑕疵，篆书有软媚或巧涉丹青等弊病，但终究算是一种复兴。

与篆隶先后兴盛的是草书，贺知章、张旭和怀素是这一时期草书的代表。

而在行书领域，率先取得风格上的突破的是李邕，他挟文笔之长，驰骋于碑版之间。其次是颜真卿，他书法精妙，尤擅行、楷。

这一时期堪称唐代书风的鼎盛期。

（一）李阳冰

李阳冰（生卒年不详），字少温，谯郡（今安徽亳州）人。历任上元县尉、缙云县令、当涂县令、国子监丞、集贤院学士、将作少监、秘书少监等，世称"李监"。李阳冰工书，尤喜篆书，曾退居缙云，穷研篆法达 10 年之久。其自称"志在古篆，殆三十年……得篆籀之宗旨"，并以此闻名于世。曾作《说文刊正》三十卷，后世不传。李阳冰与颜真卿交好，常为颜真卿所书碑刻篆额。当时书坛给他的篆书成就以极高的赞誉，甚至推尊为"有唐字宝"，他也自诩为"（李）斯翁之后，直至小生"；宋人同样服膺他的篆书，朱长文将他与张旭、颜真卿的书法作品并列归于"神品"。

李阳冰篆书的艺术特点，唐人概括为"格峻""力猛""功备"，李阳冰篆书是篆书艺术在汉代以后出现的一座高峰。他传世的作品有《三坟记》（图 2-3-17）、《缙云县城隍庙记》、《栖先茔记》、《般若台铭》等，多是宋人重刻，已经不能完整保存其点划的美感，但是仍然能够从中窥见他的创造性。其篆书点划婉转冲融，结构圆劲遒密，确实能传古代篆法的精神。

（二）贺知章

贺知章（659年—744年），字季真，又字维摩，号石窗，晚年自号四明狂客、秘书外监，越州永兴（今浙江萧山）人。官至秘书监，史称"贺监"。其草法出于王羲之，"落笔精绝""行草相间，时及于怪逸，尤见真率……忽有佳处，人谓其机会与造化争衡，非人工可到"，极邀时誉。贺知章传世真迹《孝经》（图2-3-18）笔法虽稍显单一，但纵横奔放，已略脱二王格辙，有狂草意味。

图2-3-17　李阳冰《三坟记》（局部）　　　　图2-3-18　贺知章《孝经》（局部）

（三）张旭

张旭（约675—759年），字伯高，苏州吴县（今江苏苏州）人。他的主要政治和书法活动都在盛唐时期。他初为常熟尉，后官至左率府长史，故史称"张长史"。张旭嗜酒，杜甫《饮中八仙歌》云："张旭三杯草圣传，脱帽露顶王公前，挥毫落纸如云烟。"他性格豁达狂放，"醉后语尤颠"（高适语），故时人称其"张颠"。张旭善诗文，为吴中名士，书法最为著名，据《唐书》记载："后人论书，欧虞褚陆，皆有异论，至旭无非短者。文宗时，诏以李白歌诗、裴旻剑舞、张旭草书为三绝。"宋人朱长文也将他推尊为唐代冠冕，

黄庭坚甚至认为在王羲之之后只有他和颜真卿两人能够达到书法的极致，可见影响之大。

张旭用心专精，影响超绝，"卓然孤立，声被寰中，意象之奇，不能不全其古制，就王（羲之）之内弥更减省，或有百字、五十字，字所未形，雄逸气象，是为天纵。又乘兴之后，方肆其笔，或施于壁，或札于屏，则群象自形，有若飞动。议者以为张公亦小王之再出也"（蔡希综《法书论》）。韩愈认为他能把自己的各种感情"有动于心"，"于草书焉发之"，又能把"天地事物之变，可喜可愕，一寓于书"，所以他的草书"变动犹鬼神，不可端倪"（《送高闲上人草书序》）。张旭在笔法、结构、章法上都大胆推陈出新，增强了草书的艺术表现力，影响极大，颜真卿、徐浩、吴道子、韩滉、崔邈、邬彤、魏仲犀以及李阳冰均由他得法。其传世作品有草书《肚痛帖》（图2-3-19）、《古诗四首》（疑宋人所作）和楷书《郎官石柱记》等。

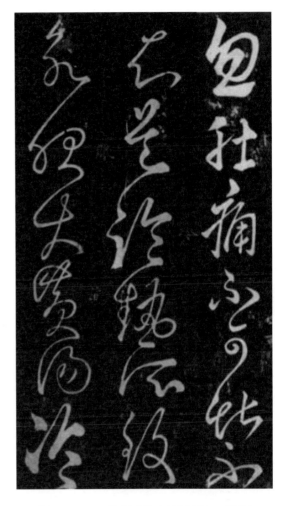

图 2-3-19 张旭《肚痛帖》（刻本，局部）

《肚痛帖》，6 行 30 字，真迹不传，宋嘉祐三年刻本今存于西安碑林博物馆，在张旭传世草书中最为著名。此帖用笔爽利峻健、变化莫测，结构开合纵逸、奔腾驰骤，章法飞动起伏、跌宕摇曳。全篇酣畅淋漓、逸态横生，开辟了草书的新境界。

（四）怀素

怀素（737 年—799 年），俗姓钱，字藏真，永州零陵（今湖南零陵）人，自幼出家为僧。他"幼而事佛，经禅之暇，颇好笔翰"。唐代陆羽的《怀素别传》说他"尝于故里种芭蕉万余株，以供挥洒。书不足，乃漆一盘书之，又漆一方版，书之再三，盘版皆穿"。宋代陶谷的《清异录》说他在零陵植芭蕉数亩，取蕉叶代纸学书，并把庵名称为"绿天庵"。唐代李肇《国史补》记他"退笔堆积，埋于山下，号曰笔冢"。怀素性情颠逸，又

好酒，故有"醉僧""狂僧"之目。他以草书震动当时士林，一时歌咏之作数十首，士林人士无不对他的作品推崇备至。他的代表作《自叙帖》（图2-3-20）对此有所记述。

怀素先学王，后拜邬彤、颜真卿为师，遥接张旭衣钵。他曾说："吾观夏云多奇峰，辄常师之，夏云因风变化，乃无常势，又遇壁坼之路，一一自然。"唐人所记载的他的创作情态，与张旭非常相似，所以时人把他许为张旭的继承人，有"以狂继颠"之说。但从传世作品看，怀素书法与张旭的一派神机、不可端倪相比，已经纳入规范。

怀素传世的书迹有《自叙帖》《小草千字文》《食鱼帖》《论书帖》《圣母帖》《苦笋帖》《藏真帖》等数种。《自叙帖》是大草，作于唐大历十一年或十二年（776年或777年）冬。怀素《大草千字文》纵逸奔腾的气势接似张旭，但用笔较为规范，以中锋圆转为主。而《小草千字文》（图2-3-21）则用笔简淡，结构古朴，全无大草的气息。《藏真帖》笔法沉稳，接近颜真卿的风格。《苦笋帖》笔致流美，接近王羲之一路。可见怀素书风并非全然依傍张旭，而有不同的取径和变化。

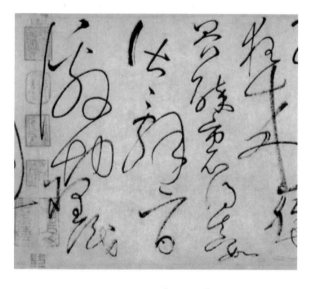

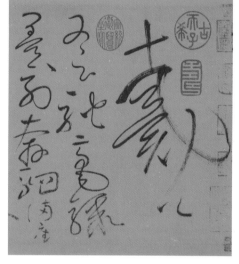

图2-3-20　怀素《自叙帖》（局部）　　　　图2-3-21　怀素《小草千字文》（局部）

（五）李邕

李邕（687年—747年），字泰和，广陵江都（今江苏扬州）人。仕途颇为坎坷，历任左拾遗、户部员外郎及渝、海、陈等州刺史，被贬，后起为括、淄、滑等州刺史，最后于北海太守任上被杖杀。后人称"李北海"。李邕天资聪颖，幼承家学，文采赡然，性格刚毅磊落，"词高行直"，为一时之杰。

李邕的书法立足《集王圣教序》，巧妙化用其楷化、简化的特征，为运用于碑版而对

其进行改造，增其点划雄浑之致，拓开间架，耸拔右肩，使点划如抛砖落地，间架似大力开山，开行书的一种面目，形成鲜明的风格特征。《宣和书谱》云："邕初学，变右军行法，顿挫起伏，既得其妙，复乃摆脱旧习，笔力一新。"李阳冰谓之"书中仙手"，裴休见其碑云："观北海书，想见其风采。"

李邕有自撰自书碑八百通，流传至今的只有数种碑帖，影响最大的是《麓山寺碑》和《李思训碑》。

《麓山寺碑》（图2-3-22）又名《岳麓寺碑》，刻于开元十八年（730年），李邕撰并书。由于碑石残破，笔画显得颇为含蓄，结构稳重，取势欹侧而能紧密，有端谨之致，前人极为推崇。董其昌评价此碑"右军如龙，北海如象"，可见一斑。

《李思训碑》（图2-3-23），全称《唐故云麾将军右武卫大将军赠秦州都督彭国公谥曰昭公李府君神道碑并序》，开元二十八年（740年）立，今在陕西蒲城县。结字耸拔右肩，略带欹侧之姿，但或取纵势而得挺拔，或取横势以见开张，都能形成一种庄重大方、严谨肃穆的气概。碑的上半部比较完整，可以清晰地看出其用笔特点：笔势斩截爽健，于舒展中有沉厚之致，既有行书的流动，又具楷法的稳健。此碑总体气息刚强俊健，这是自二王以来行书领域未有的一种风格，是李邕创造性地在碑版上发挥《集王圣教序》的特长而开创的。

但是李邕毕竟没有完全脱出王羲之的影响。马宗霍《书林藻鉴》说："唐初脱晋为胎息，终属寄人篱下，未能自立。逮颜鲁公出，纳古法于新意之中，生新法于古意之外，陶铸万象，隐括众长，与少陵之诗、昌黎之文，皆同为能起八代之衰者，于是始卓然成为唐代之书。"就行书领域来说，这一

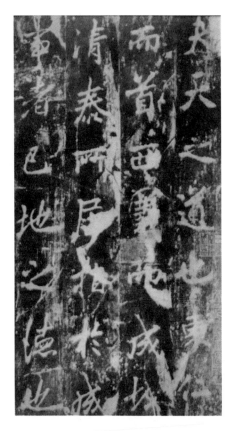

图2-3-22 李邕《麓山寺碑》（局部）

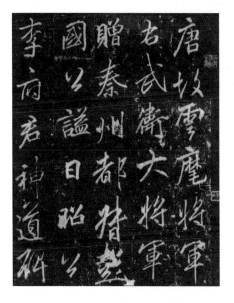

图2-3-23 李邕《李思训碑》（局部）

判断符合历史实际。

（六）颜真卿

颜真卿（709年—784年），字清臣，京兆万年（今陕西西安）人。开元二十二年（734年）举进士，次年擢拔萃科，授校书郎，累迁至侍御史，天宝十二年（753年）出为平原太守，抵抗安禄山叛乱，声震朝野，故世称"颜平原"。肃宗时，任刑部尚书，出为同、蒲、饶、升四州刺史。代宗时，历任户部和吏部侍郎、尚书右丞、刑部尚书等。曾受封鲁郡开国公，世称"颜鲁公"。德宗时，任太子少师、太子太保，宣慰李希烈叛军，被缢杀。帝赠司徒，谥文忠。颜真卿以大义立朝，正色凛然，忠直刚烈，深得后世敬仰。

颜真卿家传儒学，累世工书篆籀，其母又长于隶书，故自幼便受到良好的字学和书写教育。后师从张旭，得其笔法和草书精神，兼取时代风行的褚遂良和王羲之书风，于旧法之外，酝酿而成一种天真烂漫的新风格，苍茫雄浑，真力弥漫，大气磅礴，刚健豪放，独得纵横奔逸、元气淋漓的阳刚之美。当其率意挥洒时，诡形异状，洒然纷逞，连属飞动，眩耀眼目，震撼心魄。颜真卿代表作品有《祭侄文稿》《争座位稿》（图2-3-24）等。

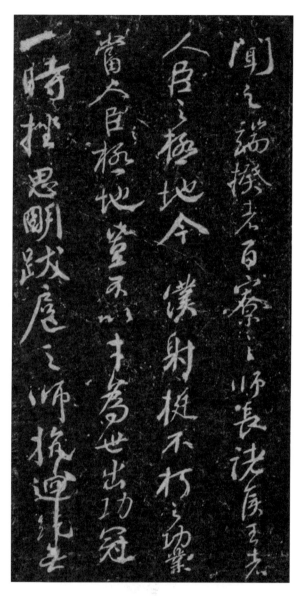

图2-3-24 颜真卿《争座位稿》（局部）

《祭侄文稿》（图2-3-25）全称《祭侄赠赞善大夫季明文》，作于唐肃宗乾元元年（758年）。唐玄宗天宝十四年（755年），安禄山、史思明从渔阳起兵发动叛乱，当时颜真卿任

平原太守,他的哥哥杲卿任常山太守,同时起兵反抗。季明是杲卿的幼子,曾往来传递信息。后常山失守,杲卿父子殉国,安史之乱平息后,真卿只得到季明的头骨,遂写下这篇文稿。书写时心情激荡,意不在字,而楷法草情奔赴笔下,篆韵隶势流入篇章,既富沉着稳健之致,又有开张健拔之姿;点划或坚劲凝练,或纵横奔逸,随手挥洒,似乎都在意外,而细细体察,又尽合于妙理。通篇看去,只觉洋洋洒洒、浩无端涯;其气势,上可冲霄汉,下可涵九域,惊心动魄。而深入分析其技法,无一笔无来历,又无一笔为古人所束缚,可谓触处成妙、挥手自化,形成了一个崭新的技巧体系,与此前的任何一家风格都不同,但又似乎全部包容在内。正如黄庭坚所评价的那样:"奄有魏晋隋唐以来风流气骨。"后人推崇此作品,认为《祭侄文稿》可与《兰亭序》比肩,号为"天下第二行书"不为过誉。

图 2-3-25　颜真卿《祭侄文稿》(局部)

楷书领域,颜真卿同样开辟了新的天地。他取褚书风格中厚重宽博的一面,增益以篆隶的质朴恢宏,不斤斤于点划的流美华饰,独求气象之高古肃穆。其楷书雄伟卓壮,庄严端悫,雅有庙堂之气,精神直逼汉隶周金。其阳刚豪健、巍峨庄严处,有如岱岳之俯视众峰,令人气为之敛,诸家所不及,是楷书笔法体势之中最为浑穆者。其楷书在精神上恰与盛唐气象相契,故往往与杜诗、韩文同被誉为盛唐气象的写照。颜真卿楷书代表作有《麻姑仙坛记》(图 2-3-26)、《多宝塔碑》、《大唐中兴颂》、

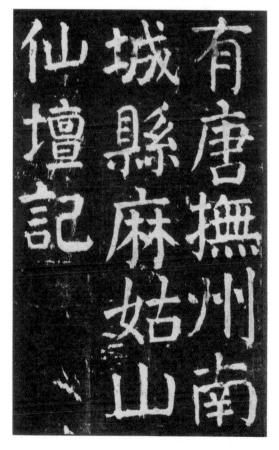

图 2-3-26　颜真卿《麻姑仙坛记》(局部)

《颜氏家庙碑》、《颜勤礼碑》等。

《多宝塔碑》（图 2-3-27），天宝十一年（752 年）立，岑勋撰文，颜真卿书，徐浩题额，碑文字行间有乌丝栏界格，现藏于西安碑林博物馆。此碑为颜真卿四十四岁时书，其时颜的风格尚未完全明晰，因而带有时人追求的匀稳平和的特点。明代孙鑛称："此是鲁公最匀稳书，亦尽秀媚多姿，第微带俗，正是近世掾史家鼻祖。"但其字结构重心稍稍偏上，已经初具庄严肃穆、大气磅礴的特征。

《颜勤礼碑》（图 2-3-28），全称《唐故秘书省著作郎夔州都督府长史上护军颜君神道》，大历十四年（779 年）立于长安。碑阳 19 行，碑阴 20 行，各 38 字；左侧 4 行，每行 37 字。碑石今于西安碑林博物馆。此碑为颜真卿六十岁时所作，完全体现出了颜体的特色。笔画轻处细筋入骨，重处力举千钧；结构宽和博大，开张雄浑；章法茂密饱满，苍茫浩渺。整体看来，风度端严卓越，气象高华雄伟，神威凛凛，不可侵犯；而仔细品味，却又平和中正，温文尔雅，无一丝烟火气。可谓"望之俨然，即之也温"，如其为人，深得儒家刚健有为而又中和渊雅的精神。《颜勤礼碑》既是颜真卿书法艺术完全成熟后的杰作，又是楷书艺术最具典范价值的作品之一，具有无可替代的艺术魅力。

至于同时期的徐浩等人，虽然大邀时誉，但气魄、开创均较鲁公远逊，只可称一时名家。

总之，盛唐时期书法的繁荣、书法家的书法创造，在书法史上前所未有，此后也极为罕见。盛唐书法反映了唐代书法开拓、包容、阳刚的基本品格，是整个书法史上极具盛世特色的书法艺术。从此以后，晋、唐双峰并峙，构成了书法上晋唐的基本传统。

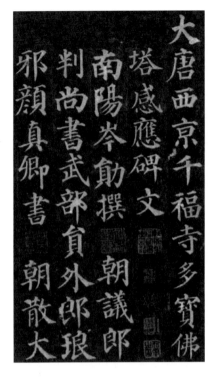

图 2-3-27 颜真卿《多宝塔碑》（局部）

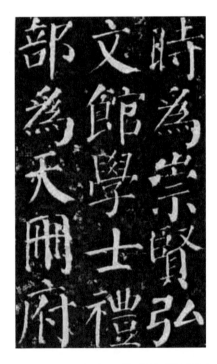

图 2-3-28 颜真卿《颜勤礼碑》（局部）

四、晚唐五代

大历年间，随着颜真卿、怀素等书法家的逝去，唐代书法的创造力和包容性走向衰弱。篆隶重新沉寂，行书陷入"院体"的窠臼，草书在狂僧的手里空余躯壳，唯有楷书仍有后劲，但也失去了颜体的气魄。然，晚唐五代仍有大书法家横空出世，书法艺术开始向新的风格转化。人们重新审视了书法的价值，重新定位了书法的意义，一方面给书法戴上儒家伦理道德的帽子，另一方面开始培养视书法为雅玩的心态。

（一）柳公权

柳公权（778年—865年），字诚悬，京兆华原（今陕西铜川）人，以善书被穆宗召为右拾遗，充翰林侍书学士。后历经敬、文、武、宣、懿数朝，在任其他职务的同时侍书内廷，颇得皇帝的信任，文宗曾许其"钟王复生，无以加焉"。柳公权官至太子少师，人称"柳少师"，咸通初，以太子少傅致仕，曾受封河东县伯、郡公。咸通六年（865年）卒，赠太子太师。

柳公权是晚唐书坛最重要的书法家。他的楷书，人称柳体。他从右军（王羲之）入手，遍学当代名家书法，将欧书之紧而险、褚书之流而畅、颜书之庄而厚合于一炉，浑融无间，成就了法度精严、筋骨劲健的书风，可谓集唐代楷法之大成。其风格在当时即已产生广泛影响，"公卿大臣家碑板，不得公权手笔者，人以为不孝"，声名及于域外，"外夷入贡，皆别署贷贝，曰此购柳书"。宋代以后，苏轼指出其字与颜真卿有渊源，范仲淹提出"颜筋柳骨"的概念，从此柳公权与颜真卿并称"颜柳"。

但需要指出的是，柳氏对于书法的态度，与前此的书法家已有不同。他耻于侍书之职，不再视书法为不朽之盛事，并以"心正则笔正"来劝谏君主，显然更加注重儒家所强调的事功而非艺术，这或许意味着张旭"一寓于书"的艺术精神不可避免地消逝。另一种对于书法的态度——"雅玩"（宋人的观念）即将取代盛唐的精神。

柳公权传世书迹有《金刚经》《回元观钟楼铭》《玄秘塔碑》《神策军碑》《送梨帖跋》《蒙诏帖》等。

《玄秘塔碑》（图2-3-29），全称《唐故左街僧录内供奉三教谈论引驾大德安国寺上座赐紫大达法师玄秘塔碑铭并序》，唐代会昌元年（841年）立石，裴休撰文，柳公权书。原石今在西安碑林博物馆。碑文共1512字，点划轻重得体、遒劲爽健，结构内紧外放、峻峭端严，章法疏密合度、弛张入理，通篇看去，骨力清刚而又圆融朗畅，令人神清目健，堪称唐楷后劲。

《神策军碑》（图2-3-30），唐武宗会昌三年（843年）刻于长安皇宫之内，全称《皇帝

巡幸左神策军纪圣德碑》，崔铉撰文，柳公权书。原石已佚，存世有宋拓本之上册，但有缺页，今藏于中国国家图书馆。此碑书写时间比《玄秘塔碑》晚两年，用笔稍加丰润，结体也略加平和，故有含蓄敦穆之度，而无矜持躁脱之气，故清人孙承泽认为《神策军碑》"风神整峻，气度温和，是其生平第一妙迹"。

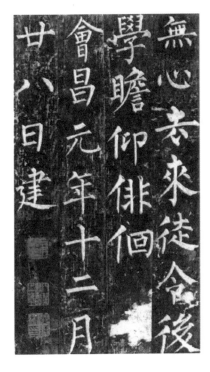 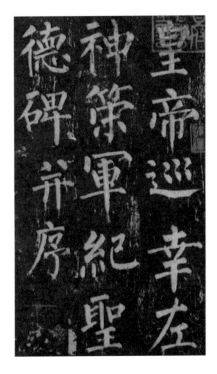

图 2-3-29　柳公权《玄秘塔碑》(局部)　　图 2-3-30　柳公权《神策军碑》(局部)

　　晚唐五代的僧人亚栖、贯休、高闲等，以禅家"我心即佛"理论为武器，倡导新变、无羁束的书风，认为书法发于心源，成于了悟，非口手所传，因而醉心狂草，藐视固有法理的权威，追求笔墨的自适自为。由实践上看，这些僧人书法家成功者很少，只见证了晚唐书法的衰飒，还不足以形成新的书法发展轨迹。但从理论上看，这些主张与宋人的书法观念已经相去不远。

　　晚唐文人也在重新审视书法的意义。柳公权的两难态度是一个典型。而在理论上进行探讨的是柳宗元和刘禹锡，他们站在儒家依仁游艺的观念立场上，认为书法的地位当在文章之下、六博之上，不应过于沉湎。这种态度，同"不朽盛事"的大力推举显然有天壤之别，唐代书法至此走向衰弱，已经可见其必然性。但理论上的贬抑，并不等于实践上的排斥。如柳公权一样，刘禹锡、柳宗元对书法也抱有浓厚的兴趣，他们以不计工拙的心情，或日临古帖以自娱，或诗书往来以相酬，俨然宋人游戏笔墨的况味。《张好好诗》的作者

杜牧没有留下关于书法的论述文字，但从这件作品表现出来的逸笔草草、落落自得的状态看，他应当也是以刘、柳的心态看待书法的。

（二）杨凝式

杨凝式生于五代乱世，游戏人生以求自保，书法成为其游戏避世的一种方式。杨凝式（873年—954年），字景度，号虚白、癸巳人、希维居士、关西老农等，华州华阴（今陕西华阴）人。唐昭宗时进士及第，唐后以"富有文藻，大为时辈所推"而被梁、唐、晋、汉召仕，后汉时官至太子少师，后人称"杨少师"。杨凝式常装疯伴狂以逃避政治，人称"杨风子"。他的书法能自由出入于二王、鲁公之间，可以看作是由唐入宋的书风转折点。北宋黄庭坚评："俗书喜作兰亭面，欲换凡骨无金丹，谁知洛下杨风子，下笔却到乌丝栏。"

他经常在洛阳寺观宫殿的粉壁之上洒墨，因而保存下来的纸本墨迹较少，有行楷书《韭花帖》、行书《卢鸿草堂十志图跋》、行草书《夏热帖》和草书《神仙起居法》等。《韭花帖》近王羲之行楷，《卢鸿草堂十志图跋》近颜真卿行书，《夏热帖》草书狂放，《神仙起居法》近于"二王"小草，四帖风格差异极大，显然是任性所适、随手点染的结果。

《韭花帖》（图2-3-31），纸本，7行63字，是杨凝式午睡醒来腹中甚饥时，得到友人送来的美食韭花后所写的感谢信。因其心情愉悦，并无装疯卖傻的必要，所以作品中显现出文人的本色，行笔平和轻快而不失朗健舒畅，结构匀稳而微带侧势、端庄而又流丽，尤其章法极有特色，字、行均极为宽松，得清和平远之致，宛如疏星丽天，令人心神俱畅。其格调、风度与宋人所倡导的适意的观念非常契合，可谓得风气之先导，所以杨凝式的作品深受宋人推崇。

总之，晚唐五代的书法，由盛唐的立场看，是毫无疑问的衰退，而由历史的演进看，却可以说是一种转型。在各种因素的共同作用下，以适意、独造为基本追求的"尚意"书风，在晚唐五代就已应运而生。

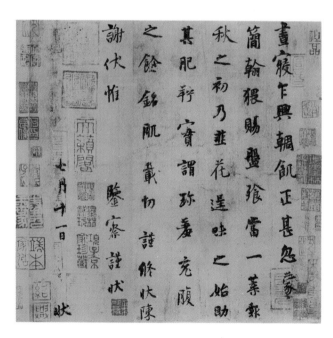

图2-3-31　杨凝式《韭花帖》

1.看一看、查一查图2-3-1、图2-3-2、图2-3-3、图2-3-4、图2-3-5,思考一下唐代书法为什么"尚法"。

2.初唐、盛唐和晚唐出现了众多楷书、行书和草书大家的原因是什么?

3.隋唐时期书法艺术为何如此繁荣?

任务四　了解宋元书法

公元 960 年，赵匡胤建立宋朝。北宋统一以后，宋太祖赵匡胤并未对书法予以重视，更没有像唐代那样采取各种鼓励措施。尽管如此，宋代书法还是在延续前人的基础上，形成了鲜明的时代特征：一是突破唐人重法的束缚，以己为主，以意代法，努力追求能表现自我的意志情趣，形成"尚意"书风。苏轼的"我书意造本无法"，黄庭坚的"凡书画当观韵"，强调"韵胜"，皆是此意。二是有意将书法同其他文学艺术形式结合起来。宋代许多书法大家同时又是文学家、画家。苏轼说"诗不能尽，溢而为书，变而为画""退笔如山未足珍，读书万卷始通神"，他认为书、画、诗一样，是表现自我的手段，同时强调文学修养对提高书法艺术的作用。

成吉思汗统一蒙古部落后，骁勇善战的蒙古骑兵横扫亚欧大陆，先后灭西夏、金、南宋，最后统一了整个中国。统一之后，元朝的统治者深知，在马上得天下，未必能在马上治天下，于是十分注意文艺教化。他们重开科举制度，广泛选拔人才；复兴儒学；同时大兴宗教，各种宗教信仰并存。这些举措对当时的文学艺术产生了深远的影响。

一、宋代书法

法帖是指将名家书法墨迹汇刻在石版、木版上，拓印成可供人们学习的墨本并装裱成卷或册的刻帖。南唐已有《升元帖》《澄心堂帖》等法帖。宋代最早的法帖是《淳化阁帖》。此后刻帖的风气渐盛，又有了潘师旦摹刻的《绛帖》，希白和尚摹刻的《潭帖》，由蔡京负责摹刻的《大观帖》，曹之格摹刻的《宝晋斋法帖》等宋代法帖。

宋太宗即位后，开始收藏书画作品，购置古先帝名臣墨迹，命侍书王著整理编刻了一部法帖，赐给大臣。这部法帖，因为是在淳化年间所刻，所以被称为《淳化阁帖》。《淳化阁帖》共十卷，第一卷为历代帝王法帖；第二、三、四卷为五代名臣法帖；第五卷为古代

各家的法帖；第六、七、八、九、十卷为王羲之和王献之的书法作品。其中"二王"的作品占了一半，所以宋初的书法风格主要受到"二王"的影响。但是，作为临摹而刻制的法帖，毕竟不能与名家原作相比；而且，王著编刻《淳化阁帖》时，所依据的书法作品也有一些并非原作，而是赝品。直到仁宗庆历到神宗熙宁、元丰年间，宋四家力主由唐溯晋，屏除帖学，宋代书法才为之一振。

米芾在《书史》中说："至李宗谔主文既久，士子皆学其书，肥扁朴拙。是时不膳录，以投其好，取用科第。自此惟趣时贵书矣。"宋室南渡后，《书林藻鉴》讲："高宗初学黄字，天下翕然学黄字；后作米字，天下翕然学米字……其风靡有如此者。"在"趣时贵书"风气笼罩之下，书法家能够按自己对书法艺术的理解去继承、革新书风的就不多了。所有这些都限制和影响了宋代书法的发展。

（一）宋代的金石学

宋代金石学已经相当兴盛，欧阳修的《集古录》、赵明诚的《金石录》、陈思的《宝刻丛录》、洪适的《隶释》《隶续》都是宋代有代表性的金石著作。金石学的兴盛反映了宋人对古代铭刻的兴趣，这对书法和篆刻艺术有一定的影响。

（二）宋四家

宋四家，即宋人苏轼、黄庭坚、米芾、蔡襄的合称，被后世认为是最能代表宋代书法成就的书法家。

1. 苏轼

苏轼（1037年—1101年），字子瞻，号东坡居士，眉州眉山（今四川眉山）人。他和他的父亲苏洵、弟弟苏辙以诗文称著于世，世称"三苏"。他的书法从各家吸取营养，在继承传统的基础上进行革新。他讲自己书法时说："作字之法，识浅见狭学不足，三者终不能尽妙，我则心目手俱得之矣。"他讲他的书法艺术创作过程时说："我书意造本无法，点画信手烦推求。"可见，苏轼在书法艺术创作中重在写"意"，寄情于"信手"所书之点画。他在对书法艺术深刻理解的基础上用传统技法去进行书法艺术创造，在书法艺术创造中丰富和发展传统技法，而非简单机械地模古。他运用异于常人的执笔方法，还注意书写工具的改革。其代表作有《天际乌云帖》《洞庭春色赋》《中山松醪赋》《春帖子词》《爱酒诗》《寒食诗》《蜀中诗》《醉翁亭记》《黄州寒食诗帖》《罗池庙碑》《赤壁赋》《丰乐亭记》等。

《归去来兮辞》卷（图2-4-1），纵32厘米，横181.1厘米，藏于台北故宫博物院。《归去来兮辞》是晋宋之际文学家陶渊明创作的抒情小赋，也是一篇脱离仕途、回归田园的

宣言。这篇文章作于陶渊明辞官之初，叙述了他辞官归隐后的生活情趣和内心感受，表现了作者对官场的认识以及对人生的思索，表达了他洁身自好、不同流合污的情操。东坡书法兼得"二王"、颜真卿、李邕、杨凝式之长，充分流露出潇洒奔逸、豪迈不羁的气概。《归去来兮辞》是苏轼传世不多的行书作品之一。此卷文字意态丰腴，结体稳密，纵笔重，横笔轻，撇戈笔画，左伸而右缩，体现苏字特色。

苏轼《黄州寒食诗帖》（图2-4-2），墨迹素笺本，行书17行，共129字，是苏轼行书的代表作。这是一首遣兴的诗作，是苏轼在被贬黄州第三年的寒食节所发的人生之叹。诗苍凉多情，表达了苏轼此时惆怅孤独的心情。此诗的书法也正是在这种心情和境况下有感而出。通篇书法起伏跌宕，光彩照人，气势奔放，而无荒率之笔。《黄州寒食诗帖》在书法史上影响很大，被称为"天下第三行书"，也是苏轼书法作品中的上乘。正如黄庭坚在此诗后所跋："此书兼颜鲁公、杨少师、李西台笔意，试使东坡复为之，未必及此。"

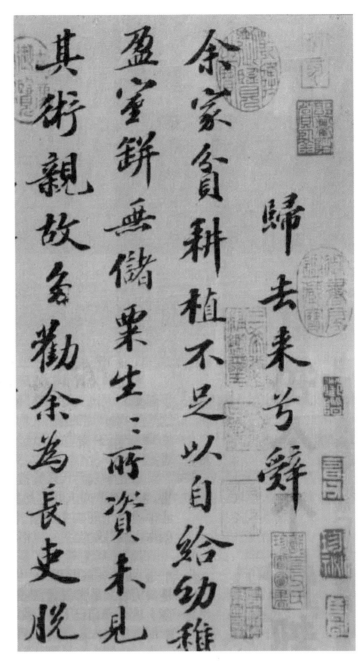

图2-4-1　苏轼《归去来兮辞》（局部）

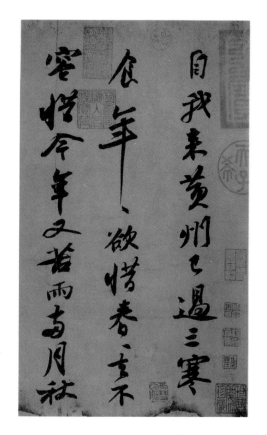
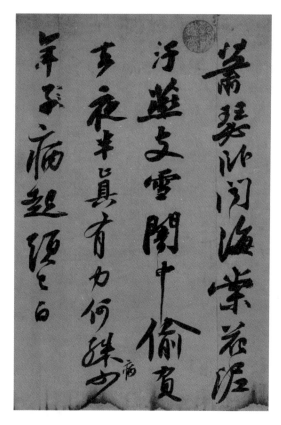

图 2-4-2 　苏轼《黄州寒食诗帖》(局部)

2. 黄庭坚

黄庭坚（1045 年—1105 年），字鲁直，号山谷道人、涪翁，洪州分宁（今江西九江）人，世称黄山谷。《宋史·文苑传》称："庭坚学问文章，天成性得，陈师道谓其诗得法杜甫，善行草书，楷法亦自成一家。与张耒、晁补之、秦观俱游苏轼门，天下称为四学士。"黄庭坚自己说："余学草书三十余年，初以周越为师，故二十年抖擞俗气不脱。晚得苏才翁、子美书观之，乃得古人笔意。其后又得张长史、怀素、高闲墨迹，乃窥笔法之妙。"他的行书，如《松风阁》《苏轼寒食诗跋》，用笔如冯班《钝吟杂录》所讲："笔从画中起，回笔至左顿腕，实画至右住处，却又跳转，正如阵云之遇风，往而却回也。"他书法起笔处欲右先左，由画中藏锋逆入至左顿笔，然后平出，"无平不陂"，下笔着意变化；收笔处回锋藏颖。善藏锋，注意顿挫，以"画竹法作书"给人以沉着痛快的感觉。其结体从颜鲁公《八关斋会报德记》中来，中宫收紧，由中心向外作辐射状，纵伸横逸，如荡桨，如撑舟，气魄宏大、气宇轩昂。黄庭坚作品中的个性特点十分显著，学他的书法就要留心于点画用笔的沉着痛快和结体的舒展大度。至于他的草书，赵孟頫说："黄太史书，得张长史

圆劲飞动之意""如高人雅士，望之令人敬叹"。黄庭坚的《花气诗帖》笔势苍劲，拙胜于巧，肥笔有骨，瘦笔有肉，"变态纵横，劲若飞动"，其美韵不亚于行楷。《诸上座帖》"笔势飘动隽逸"，更是稀世佳作。

黄庭坚《花气熏人帖》（图2-4-3），草书，纸本，纵30.7厘米，横43.2厘米。黄庭坚的草书在宋四家当中可以说是水平最高的。他"学草书三十余年"，从张旭、怀素处窥到了笔法的堂奥。后人评价他的草书高于他的行楷书。此帖第二行还斤斤于行草之间，似觉拘谨，从第三行开始便洋洋洒洒，一任自然，于点画亦不大注意，而极得天然之妙。

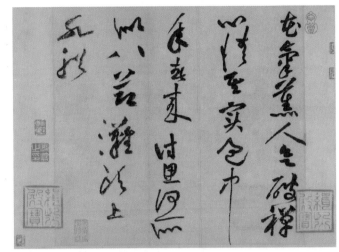

图2-4-3 黄庭坚《花气熏人帖》（局部）

3. 米芾

米芾（1051年—1107年），字元章，祖召太原，后迁湖北襄阳，谪居润州（现江苏镇江）。他在宋四家中虽同为"尚意"，但更多属于传统"尚法"派，他恪守晋法，自题斋号为"宝晋斋"。米芾崇尚"二王"，深得"二王"父子笔意，尤其擅长临摹，人称其字为"集古字"。同时他提倡在"二王"基础上概括出来的"平淡天真"的意趣。

米芾行书在宋四家中成就为最高。他的行书以"二王"为根基，尤得力王献之，又参酌唐代颜真卿、李邕、徐浩作品及欧、褚笔意。米芾在广临前人的基础上，善于化古为新，集众家之长，成自家面目。其书法运笔迅疾，用笔中侧锋相互配合，有"八面出锋"之誉，自称"刷字"。字的结体错落有致，章法疏密相间。米芾传世书迹很多，行书有《珊瑚帖》《多景楼诗》《虹县诗》《研山铭》等，其中以《蜀素帖》《苕溪诗卷》流传最广。草书有《论书帖》《元日帖》等。

米芾的书法（图2-4-4）受到同时代人以及后代人的极高评价。苏轼说它"超逸入神""当与钟王并行，非但不愧而已"，黄庭坚也说"文章书如快剑斫阵，强弩射千里"，宋孙觌说"南宫……每出新意于法度之中，而绝出笔墨畦径之外，真一代之奇迹也"。

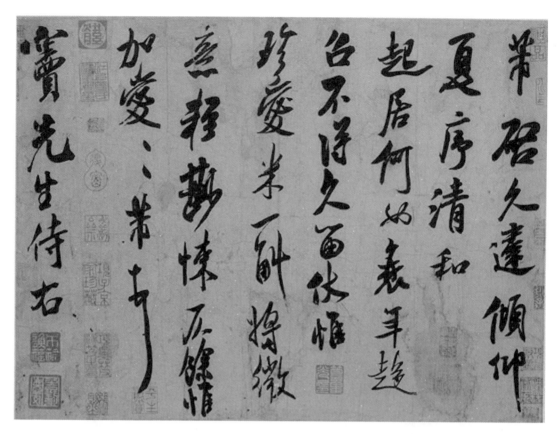

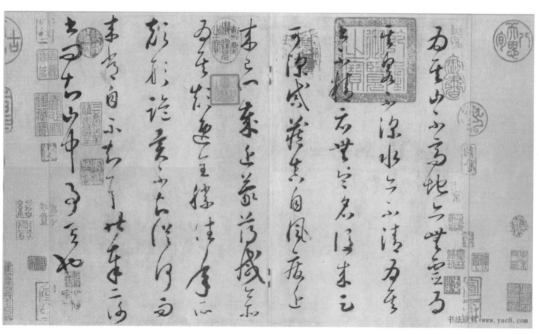

图 2-4-4　米芾书法作品

4. 蔡襄

蔡襄（1012年—1067年），字君谟，兴化仙游（今福建仙游）人，官至端明殿学士，世称"蔡端明"。蔡襄楷、行、草皆能。宋四家中，他年最长而居末，因此有人认为"苏黄米蔡"之"蔡"，原指的是奸臣蔡京，因蔡京祸国殃民，则以蔡襄代之。但蔡襄书法被宋人奉为第一，尤为欧阳修、苏东坡所推崇，苏东坡称他"本朝第一"。

蔡襄的书法由唐溯晋，楷书得力于颜真卿，行书得力于虞世南，又兼有欧阳询、褚遂良、徐浩等人之长，形成了和平蕴藉、端庄婉丽的风格。其作品讲究结构，运笔严谨，很少放纵之笔。传世书迹很多，楷书有《万安桥记》（图2-4-5）、《昼锦堂记》等，行书有《澄心堂帖》（图2-4-6）、《自书诗卷》等。

图2-4-5　蔡襄《万安桥记》（局部）

图2-4-6　蔡襄《澄心堂帖》

（三）赵佶

赵佶（1082年—1135年），即宋徽宗，是北宋最后一位皇帝，在艺术上颇有才能。他精通音律，擅长书画鉴赏，建立了翰林书画院；还命工匠摹刻《大观太清楼帖》，其精妙在《淳化阁帖》之上；他命书画院的书画博士将历代著名的书画家资料和古代钟鼎彝器整理成书，即《宣和博古图》《宣和书谱》和《宣和画谱》。

他在书法上最大的贡献，是创立"瘦金书"，又称"瘦金体"。这种书法是由薛稷、

薛曜兄弟而上溯褚遂良的书法发展而来，其特点是笔画瘦直挺拔，结体内紧外展，顿挫分明，收放有致，介于行、楷之间。赵佶代表作为《楷书千字文》（图 2-4-7）。同时他也擅长行草，有《草书千字文》（图 2-4-8）、行书《蔡行敕》流传至今。

图 2-4-7　宋徽宗《楷书千字文》（局部）

图 2-4-8　宋徽宗《草书千字文》（局部）

（四）张即之

张即之（1186年—1263年），字温夫，号樗寮，南宋历阳（今安徽和县）人，进士。他的书法深受唐人影响，出自颜真卿门户，擅长楷书和榜书。

张即之的楷书结构严谨、端庄，行书则用笔枯硬，近于刻露，毫无温润典雅之感。有人称张即之为"宋书殿军"，也有人认为他的书法说明了宋朝书法走向末路。其传世作品有楷书《汪氏报本庵记》《大字杜甫诗卷》等。

二、元代书法

1271年，忽必烈改国号为元，次年建都于大都（今北京），至元十六年（1279年），元灭南宋。元朝统一后，统治者开始重视书法绘画艺术。作为中国历史上首个入主中原的少数民族，他们深知汉文化对于巩固统治的意义，因而汉文化的发展没有停滞，反而有推进。书法也得到了一定程度的重视。元仁宗图帖睦尔建立了专门的书画鉴藏机构——奎章阁，请侍臣为他鉴定书画，如柯九思、虞集等人就曾任奎章阁学士；另一方面，汉族知识分子难以接受少数民族的压制统治，更加倾心民族文化。于是，元代书法艺术非但没有凋落，反而继续滚滚向前。

元灭南宋后，即将其内府图书礼器辇运大都，并特许京官借阅，其中有王羲之《王略帖》、孙过庭《书谱》和怀素《自叙帖》等巨迹。元代不少皇帝如英宗、文宗、顺帝等都有书名。元初功臣，如宰相耶律楚材（契丹人）及汉人翰林承旨姚枢、翰林学士王磐、国子祭酒许衡、太保刘秉忠等也都擅书，这无疑是一个很有利于书法发展的环境。

特别重要的是，为了搜罗汉族知识分子为新朝服务，程钜夫在至元二十三年（1286年）奉世祖之命下江南访求"遗逸"，列赵孟頫于24位南宋遗民之首，荐举给皇帝。这既为赵孟頫的崛起提供了机遇，也为元代文化艺术，尤其是书法艺术的发展找到了领路人，奠定了元代书法的主流书风。

但并非所有华夏俊才都被吸纳到了朝廷，相反，在元代，隐逸文人的数量相当可观。其中的才俊之士，往往游戏人生、游戏艺术，从而走了一条与主流书风大不相同的道路，形成了元代书法一个重要的侧翼。

（一）元初书法

南宋书法延续北宋以来的"尚意"书风——热衷于表现自己的胸中意气而忽视技法，而南宋书法家没有北宋书法家那样的才情，又没有深厚的技法功底，南宋书法渐渐走上末路。这时，元代书坛巨匠赵孟頫高举"复古"旗帜，主张学书法应该避开唐宋，要向更远

的晋朝书法大师学习，并身体力行。最终，赵孟頫成为一代书法大家。

元代书法最具影响力的，是以赵孟頫为首的、以复古出新为道路的书家群体。

1. 耶律楚材

元代书法不得不提的人物是耶律楚材。耶律楚材（1190 年—1244 年），字晋卿，汉化契丹人，辽宗室后裔，是蒙古帝国时期著名的政治家、书法家，也是元初推行汉文化的中坚人物。如果说赵孟頫等人是受晋唐书法影响，那么，耶律楚材的字主要受惠于离他不远的宋人，点画较粗率，缺少文人气，表现了纵横草原的豪情（图 2-4-9）。

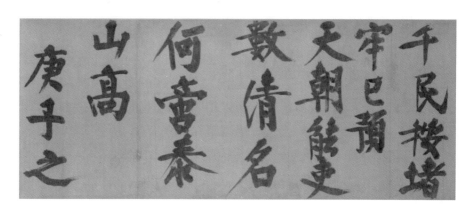

图 2-4-9　耶律楚材《自书诗翰》（局部）

在赵孟頫扭转金及南宋末年书法流风之前，他的书法具有一定的代表性。《元史》称其："善书，晚年所作字画尤劲健，如铸铁所成，刚毅之气，至老不衰。"耶律楚材的书法继承了唐宋颜真卿，黄庭坚书风、雄放刚健、硬拙挺拔，以端严刚劲著称，与后来赵孟頫提倡的晋人韵味迥异。

2. 赵孟頫

赵孟頫（1254 年—1322 年），字子昂，号松雪道人，又号水精宫道人、欧波等，赵孟頫世称"赵松雪"。宋太祖子秦王德芳十世孙，吴兴（今浙江湖州）人，后人称"赵吴兴"。幼聪慧，读书过目成诵，为文操笔立就。他出仕后，从元世祖到元英宗，经历五位皇帝，先后在济南、浙江任职，又在中央担任兵部侍郎、集贤直学士、翰林侍读学士、翰林学士承旨等职，"荣际五朝，名满四海"。卒后被追封为"魏国公"，谥"文敏"。后世又称他为"赵集贤""赵承旨""赵文敏""赵魏公"等。《元史·赵孟頫传》说："（仁宗）以赵孟頫比唐李白、宋苏轼子瞻。又尝称孟頫操履纯正，博学多闻，书画绝伦，旁通佛、老之旨，皆人所不及。"

赵孟頫以全面向古典尤其是晋唐学习的方式，在楷、行、草、隶、篆等各个领域重新

建立严谨的法度，树立古典风格的权威价值，矫正了南宋书法学时风、轻法度的巨大缺陷，使书法发展迈入一条较为健康的轨道。他自己的书法，行书深入右军堂奥，风神雅致，潇洒流美，楷书融唐铸晋，既端庄朴实又流畅婉丽，形成独特的体势，获"赵体"之称。他的书法思想、风格，主导了整个元代的书法，甚至直接影响了明代前中期书法的发展。

赵孟頫传世墨迹有《道德经》(图 2-4-10)、《胆巴碑》、《妙严寺记》、《六体千字文》、《玄妙观重修三门记》、《仇锷墓志铭》、《归去来兮辞》、《赤壁赋》、《洛神赋》、《兰亭十三跋》、《汲黯传》等等。

赵孟頫小楷精绝，他的楷书与唐代颜真卿、柳公权、欧阳询并称"欧、颜、柳、赵"。他曾说："余临王献之《洛神赋》凡数百本，间有得意处……亦自宝之。"同时名家鲜于枢说："子昂篆、隶、正、行、颠草俱为当代第一；小楷又为子昂诸书第一。此卷（指赵孟頫所书《过秦论》）笔力柔媚，备极楷则。"

《胆巴碑》(图 2-4-11)、《三门记》是赵孟頫主要的大楷作品。他吸收众家之长，又参以李北海笔意，辅以行草笔法，因而庄重而不失流媚，严谨而富于生机，是大楷书的新进展。

图 2-4-10　赵孟頫小楷《道德经》(局部)

图 2-4-11　赵孟頫《胆巴碑》(局部)

赵孟頫的行草书数量也非常多，如《赤壁赋》（图2-4-12）、《丈人帖》、《与山世源绝交书》。其行书追踪晋唐，以王羲之为宗，尤其得力于《集王圣教序》，深得其风流妍妙、清新峻健之致，历来学王，推为第一。

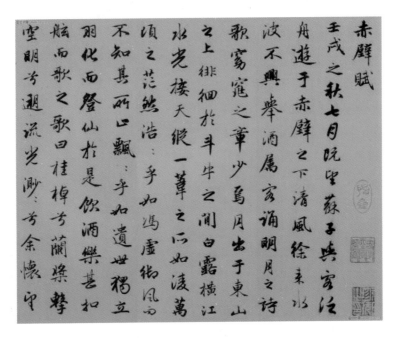

图2-4-12　赵孟頫《赤壁赋》（局部）

然而，赵孟頫身后所获得的评论，却是褒贬兼有。明代的王世贞在《艺苑卮言》说得比较恰切："自欧、虞、颜、柳、旭、素，以至苏、黄、米、蔡，各用古法损益，自成一家。若赵承旨，则各体具有师承，不必己撰，评者有'书奴'之诮，则太过；然谓直接右军，吾未之敢信也。小楷法《黄庭》《洛神》，于精工之内，时有俗笔；碑刻出李北海，北海虽佻而劲，承旨稍厚而软；唯于行书，极得二王笔意，然中间逗漏处不少，不堪并观。承旨可出宋人上，比之唐人尚隔一舍。"

启功先生在《论书绝句》中说："赵孟頫书，承先启后，其开元明以来风尚处，人所易见；其承前人之规范，而能赋予生气处，则人所未多觉也。盖晋唐人书，至宋元之后，传习但凭石刻，学人摹拟，如为桃梗土偶写照，举动毫无，何论神态。试观赵临右军诸帖，不难憬然悟其机趣，其自运简札之书，亦此类也。至于碑版之书，昔人视为难事。以其为昭示于人也，故体贵庄严，而字宜明晰。往往得其整齐，失在板滞。赵氏独能运晋唐流丽之笔于擘窠大字之中，此其所以尤难及者也。……昔人论诗，病朱竹垞贪多，王渔洋爱好。吾谓赵书亦不免渔洋之病。然'三代以下唯恐不好名'，爱好究胜于自弃也"，比较

公允地说出了赵孟頫在书法史上贡献与地位。

3. 鲜于枢

鲜于枢（1246年—1302年），字伯几，又作伯机，号困学民，亦号直寄老人、虎林隐吏等。渔阳（今北京蓟县）人，生于汴梁（今河南开封）。曾任江南诸道行台御史掾、浙东都省史掾，此后一度去职隐居西湖"困学斋"，1302年受命任太常寺典簿，未到任而卒。世传其人有河朔英伟之气，豪爽仗义，而文艺极佳，诗文、散曲、音律皆所擅长，又精鉴定、富收藏。鲜于枢长期在杭州为官，得江南文采，堪与赵孟頫争竞，可谓一时瑜亮，二人互相推崇。赵孟頫曾有诗写他："廊庙不乏才，江湖多隐沦。之子称吏隐，才高非众邻。脱身轩冕场，筑屋西湖滨。开轩弄玉琴，临池书练裙。"

鲜于枢书学理念与赵相似，而在实践上则偏重于唐，尤喜草书，笔力遒劲，气势豪纵，有北方健儿的雄强气概。如果说赵氏以风韵胜，那么鲜于枢可说是以骨力胜。论行书，鲜于枢或逊色于赵，而论草书，赵的温文尔雅在鲜于枢的酣畅淋漓面前却不得不退避三舍。综合来看，虽然赵的声价在鲜于枢之上，但两人实是各有所长，可谓双峰并峙，共同构成了元代书法复古倾向的主潮。鲜于枢的作品有《透光古镜歌》（图2-4-13）、《书韩愈进学解》、《论草书帖》、《唐人水帘洞诗帖》等。

《论草书帖》（图2-4-14）展现的笔法主要渊源于唐代怀素、张旭等人，其用笔不斤斤于点划的精到而追求挥洒的豪放自由，气势酣畅淋漓。

图2-4-13　鲜于枢《透光古镜歌》（局部）

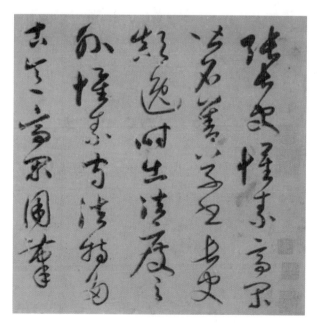

图2-4-14　鲜于枢《论草书帖》（局部）

4. 邓文原

邓文原（1258年—1328年），字善之，一字匪石，人称素履先生。绵州（今四川绵阳）人，又因绵州地处巴蜀的西部，世称"邓巴西"。邓文原也长期生活于杭州，与赵、鲜于交往切磋，并謷齐名。故虞集说："大德、延祐年间，称善书者必归巴西（邓文原）、渔阳（鲜于枢）、吴兴（赵孟頫）。"他所擅长的行书和章草，都基本以赵的风格面目出现，只是功力稍逊，他的一些墨迹几可与赵的作品以假乱真。其墨迹有《瞻近汉时二帖跋》《倪宽赞跋》等。

（二）元文宗时期

元文宗时期是元代书法又一个比较兴旺的时期。文宗为满足自己的书画文玩兴趣，设立了奎章阁，以虞集为侍书学士、柯九思为鉴书博士，当朝善书者皆吸收入阁，于万机之暇讨论法书名画。此机构于惠宗时改为宣文阁，又存在了一段时间才彻底取缔。其间先后入阁的名家除上述二人外，还有揭傒斯、欧阳玄、康里巎巎和周伯琦等。其中艺术成就最突出的是色目族人康里巎巎。

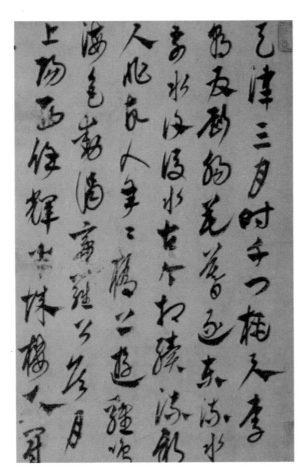

图 2-4-15　康里巎巎《李白古风诗卷》(局部)

1. 康里巎巎

康里巎巎（1295年—1345年），字子山，号正斋、恕叟，又号蓬累叟。籍贯康里（汉代为高车国），因以为姓。卒谥文忠。自幼入学国子监，善文辞，工书法，博学多才。兼擅行书、章草，章草古劲，气力甚健，但与赵有一定距离。康里巎巎又引章草入行草，用笔爽利轻捷，体势侧媚流宕。这种风格，宋代蔡襄即启其端倪，赵孟頫复兴章草也有过尝试，但都未成为风气。巎巎虽然不是这种风格的首倡者，但无疑是一个重要的推进者。其代表作是《李白古风诗卷》(图 2-4-15)。

他传世的行书代表作是《柳宗元梓人传》（图2-4-16）。《梓人传》草中兼行，字形纵长，笔法爽利，风格峻健，与赵孟頫偏于柔媚、鲜于枢偏于豪放的书风有所不同。

图2-4-16　康里巎巎《柳宗元梓人传》（局部）

2.隐士书法家

民族矛盾较为尖锐的元代，有数量庞大的才俊之士成为隐士。尽管他们所处年代、性格不同，审美上却有相通之处。因而在书法史上，元代的隐士书法家往往被看作一个独立的群体。他们在审美上的最突出特色，就是与主流书风之间的疏离。这一时期有代表性的书法家有吾衍、张雨、吴镇、王冕、杨维桢、吴叡、倪瓒等。

吾衍（1268年—1311年），又作吾丘衍，字子行，号贞白居士等，浙江太末（今浙江龙游）人，隐居杭州。吾衍性格放旷，不事检束，颇有风度，受时人推重，追随者常有数十人。他最擅长的是篆隶和古文之学，有《三十五举》等著作流传，同时他将篆学之长运用于印章，对于篆刻的发展也有一定贡献。后世有学者认为，是他倡导篆书并得到赵孟頫的响应，才形成了元代篆书的复兴局面。

张雨（1283年—1350年），旧名张泽之，字伯雨，号贞居之，钱塘（浙江杭州）人。年二十余，弃家为道士，生平慕米芾为人，其书法虽出于赵孟頫，但加以峻厉，又有意识调整结构、增强轻重变化，因而有生拙之趣。其作品有《题画诗》（图2-4-17）、《草书心经卷》、《独游龙井方圆菴行书诗卷》（图2-4-18）。

图 2-4-17　张雨《题画诗》

图 2-4-18　张雨《独游龙井方圆阉行书诗卷》

　　吴镇、王冕、倪瓒均为画家。吴镇（1280 年—1354 年），字仲圭，号梅花道人，善诗、书、画，世称"三绝"。其书法好狂草，格调灰冷超然，代表作为《心经》。王冕（1287 年—1359 年），字元章，号煮石山农，善行楷，其书法似从钟王化出，清泠萧疏。

倪瓒（1301年—1374年），字元镇，号云林子，人称"倪迂"。其书以欧体立身，又巧用钟繇法，骨鲠神幽。这三人的书风，都有不食人间烟火的超然气象。

杨维桢（1296年—1370年），字廉夫，号铁崖、铁笛道人、东维子等，浙江诸暨人。元末曾短暂出仕，世乱后隐居，教授生徒，直至明初。性高旷耿介、孤傲不群，与友人聚会，或戴华阳巾、披鹤氅，吹铁笛，音声高亢，人以为神仙中人。杨维桢与书法家陆居仁、藏书家钱惟善等交好，人称元末"三高士"。他善诗，诗体为"铁崖体"。书法与其为人相似，于行

图 2-4-19　杨维桢《真镜庵募缘疏卷》（局部）

楷中杂入章草，得古拗健峭之气，不取赵孟頫等人的圆润清雅，而追求苍茫荒率，点划狼藉、结构欹倚，自有一种落拓不羁、孤高特立的气质。明代吴宽比喻为经过残酷战斗后军队手持的"破斧缺斨"，非常形象，令观者顿生凛然之感。今存书迹有《真镜庵募缘疏卷》（图 2-4-19）、《张氏通波阡表》、《竹西草堂记》等。

"三高士"中的陆居仁（？—约 1377 年），字宅之，号巢松翁等，松江华亭（今上海松江）人。他也善书法，专行草，用笔流畅，而墨法喜枯，故有荒疏之致；结构微有赵孟頫之意，但非常自然灵秀，绝无滞涩。整体看来，流而不滑，秀而不媚，格调颇高。

纵观元代书法，大致有如下特点。

第一，主张复古。以赵孟頫为首的书法家，认为书法应该学宋以前的东西，宋代书法已经走上了穷途末路，不值得效法。因此，元代书法一直笼罩在晋唐古法之下，没有重大进展。倒是元末的书法家能够放开胸襟，写自己之想写，发自己之想发，为明代草书大家的出现开辟了道路。

第二，文化交融。元朝统治者以武力征服了汉人，而在文化上却被同化、被反征服，之后相互交融。少数民族书法家有辽国的耶律楚材，蒙古的文宗、顺帝，色目人康里巎巎等，元朝政府还设置了奎章阁等文化机构，这些对书法的发展有着很大的作用。

第三，书体的全面复兴与诗、书、画的结合。元代书法家在重视复古的同时，还重视各种书体的修养。像章草，自从魏晋以后就很少人写了，而元代却出了一大批章草高手。至于篆书和隶书，水平倒不是很高，即使是赵孟頫，但他们毕竟做出了努力。

诗、书、画的结合也是由赵孟頫开始的。这在艺术品的形制上是个突破，使艺术表现更加丰富，更具有观赏性。不仅如此，元代一些书法家还热衷于篆刻。文人自己动手刻印，既篆且刻，就是从这个时代的王冕开始的，这翻开了篆刻史新的一页。此后，印章成了中国书画作品中不可或缺的内容，诗、书、画、印成了后代书画艺术家必备的修养。

元代书法在中国书法史上占据着重要地位。在书法继承上，它避开了宋朝的流弊，远接晋唐，取法很高，对古典传统做了深入的学习，并创造出鲜明的时代风格，对后来的明清书法产生了深远的影响。

思考与讨论

1.看一看、查一查图 2-4-1、图 2-4-2、图 2-4-3、图 2-4-4、图 2-4-5，思考宋代书法为什么"尚意"。

2.宋代书法艺术达到了中国书法艺术的顶峰的原因是什么？

3.宋代书法字体有什么独特性？宋代四位书法家你更喜欢谁？

任务五 了解明清书法

明清两代刻帖更盛，同时有帝王雅好，故书法仍以行草为主。学者马宗霍《书林藻鉴》中有一段很精辟的概括："有明一代，亦尚帖学，成祖好文喜书，尝求四方善书之士以写外制，又诏简其尤善者于翰林写内制。凡写内制者，皆授中书舍人，复选舍人二十八人专习羲献书，使黄淮领之，且出秘府所藏古名人法书，俾有暇益进所能，故于时帖学最盛。仁宣嗣徽，亦留意翰墨，仁宗则好兰亭；宣宗则尤契草书。"

清朝承袭明朝旧制，致力于封建秩序的稳定，恢复和发展清初经济。但由于清朝统治者对外实行闭关政策，抑制了资本主义萌芽的成长，对内则屡兴文字狱，推行八股取士，镇压与笼络并施，在这样的历史条件下，阶级矛盾与民族矛盾更加激化，革新思想与保守思想尖锐对立。社会思潮的激荡，引起了清代书坛的巨大变化。

一、明代书法

"明之诸帝，即并重帖学，宜士大夫之咸究心于此也。帖学大行，故明人类能行草，虽绝不知名者，亦有可观。简牍之美，几越唐宋。"但明代行草书的社会需求与此前已经有所区别。明代建筑趋于高大，同时商人阶层日渐庞大，附庸风雅的愿望颇高，这使得对挂轴一类作品的需求渐多，书法作品渐渐由案头走上墙头，书法家们借此做出了许多探索，使传统行草逐渐发展出一些新的技巧和风格。

明代书法的发展，大致可以分为三个时期。

（1）明初。明初书法基本继承了元代的典型书风；成祖迁都北京以后，国势承平，复以文章翰墨粉饰治具，培养了一批御用书法家，遂使台阁书风兴起。

（2）明中叶。此时江浙一带经济逐渐发展，文化也随之而起，江浙成为书法的核心地区。一些文人淡于仕进，优游文艺，以出售书画为生，逐渐成为具有一定职业化特征的书画家。这使其创作目的、风格追求都不可避免地发生了一些变化，"文人化"的清雅气息

逐渐有所减弱，而好异尚奇之风逐渐兴起。

（3）晚明。这一时期，国家内部的政治、文化斗争日趋尖锐，从心学中衍生的个性解放思想蓬勃发展，而外来的军事压力也渐渐增大，这极大地影响了人们的心理，并进一步影响了文艺活动。书法领域也因此出现了一次重大的变革，狂放书风成为书法发展的主流。

（一）明朝初期书法——"三宋二沈"

明初书法首先是延续元代书风，后来是以皇室提倡的台阁体风格为主。这一时期书法的代表人物为"三宋二沈"。

"三宋"指宋克、宋璲、宋广。

宋克（1327年—1387年），字仲温，自号南宫生、东吴生，长洲（今江苏苏州）人。性格豪侠仗义，好习武和研究兵法，为人讲气节，但因为时局混乱，终究没有机会在政治上一展才华。书法初学赵孟頫，后得到元末书法家饶介的亲传，此后上追魏晋，在当时享有较高的声誉，元末文艺大家杨维桢对他尤为赏识，称有所著作必命宋克书写。

宋克能写楷书，成熟的小楷能得钟繇意趣，不涉赵孟頫藩篱；尤善行草，更精章草。他的章草师法皇象、索靖，用功深至，精熟峻健，较赵孟頫又有进展。他晚年临写的《急就章》笔势峻健而流畅，结构精密而飘逸，波磔尤为险劲有力，富有特色。

但他最大的成就是将狂草、章草与行草相融合形成的风格。这一风格，元代的康里巎巎已开先河，但技巧还比较单薄，风格过于直白，缺少更丰富的意蕴。而宋克章法古雅，功力深湛，又兼性情任侠尚气，因此书写时能把章草的生拗遒劲与狂草的纵横奔逸很好地结合，从而获得奇崛恣意的气势，解缙评其草书为"如鹏抟九天，须仗扶摇"，的确气质不凡，其作品如图2-5-1所示。

宋璲（1344年—1380年），字仲珩，浙江蒲江人，宋濂次子。以父荫为

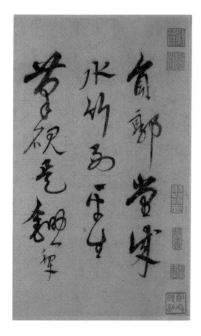
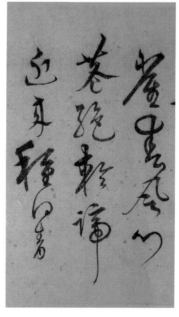

图 2-5-1　宋克草书《闲居诗》（局部）

中书舍人，后因其兄子宋慎坐罪而受株连被处死，年仅 37 岁。宋璲天性好书，据文献记载，他于各体都有所造诣，尤其是行草和小篆，解缙评其小篆为"国朝第一"。他的行草书直承元代康里巎巎，后来得到元末明初书法家危素的指点，作品上溯晋唐，特别是王献之，以峻放为尚，当时即博得了很高的赞誉。虽然未完成自家风格的塑造，但是也已经初步显示出脱离元代风格笼罩的迹象。可惜宋璲享年不永，没能充分展示才华。

宋广（生卒年不详），字昌裔，号菊水外史、东海渔者等，河南南阳人，寓居华亭（今上海松江）。曾任湖北沔阳同知。宋广善草书，《明史·文苑传》说他的草书可比宋克，《续书史会要》说他的草书来源于唐代张旭、怀素，似乎较少受到元代的影响，当是别具一格的路数，可惜他的作品传世很少，影响有限。

总体来看，"三宋"中克、璲的书法是元代书风的自然延续，有一定创新性，虽不显著，还不足以与元代书风抗衡，但是他们对狂草的喜爱这一迹象是值得注意的。狂草在表现力特别是气势的展示上，有特殊的长处，这已经反映出明代书法的某种新动向。

"二沈"指沈度、沈粲兄弟。

沈度（1357 年—1434 年），字民则，号自乐，华亭（今上海松江）人。朱元璋时因罪被贬云南，成祖时选拔 28 位中书舍人专习二王书法，他因善书而受上赏，金版玉册皆由他书写。他篆、隶、真、行诸体皆能，被成祖誉为"我朝王羲之"，并被拔擢为翰林修撰、侍讲学士，善书之名超过时辈如解缙、胡广、梁潜等人。因此，其小楷成为官场中人和士子效仿的对象，后为"台阁体"及清代"馆阁体"之滥觞。其小楷渊源于虞世南、赵孟頫等，笔致雅洁轻灵，结体内部紧密，外取纵势，端庄而不失秀逸，虽然格调、意境没有特别之处，但也具有文人本色的清新典雅。清代王文治说他的书法"端雅正，宜书制诰"，切中肯綮。其传世作品有《敬斋箴》(图 2-5-2)、《不自弃说》等。

图 2-5-2　沈度《敬斋箴》(局部)

沈粲（1379 年—1453 年），字民望，号简庵，沈度之弟。由其兄沈度举荐而为中书舍人，后官至大理寺少卿，兄弟同以善书得宠，故有"大学士""小学士"的美誉。文献称兄弟二人不欲争能，故度主攻楷书，而粲主攻行草（图 2-5-3），并以此名世，后人对其书法有"遒逸"之评。从沈粲的存世作品看，其点划圆而爽利，渊源似是怀素和康里巎巎，偶尔掺入一二章草，与宋克有一些相似，但无宋克的魄力，有秀气而乏劲力。

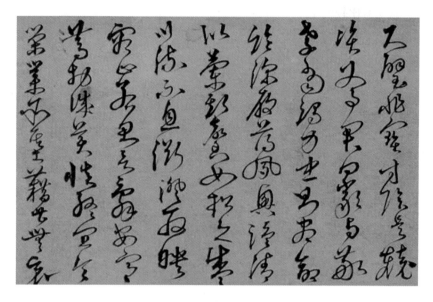

图 2-5-3　沈粲《草书千字文》(局部)

此外，俞和、解缙、张弼、陈璧、詹景凤等人在这一时期也是比较有影响的书法家。这些书法家与"三宋二沈"还有一个值得重视的共同点，即他们与元代书法家相比，更多地涉足了大幅作品的创造。作品的行气、章法相对都比较放得开，显然是因为幅式的缘故而在形式上进行了一些新的探索。虽然作品无论是技巧还是风格都远称不上成熟，但是这样的探索毕竟是可贵的。明代后期大幅行草的成功，从历史渊源来说，是由这一时期的探索开始起步的。

（二）明朝中期书法——吴门书派的书法家群体

明朝中期，江苏苏州一带出现了一批前后传承的书法家，形成了相当突出的特色书法。他们中有许多人并未进入政治中心，而是在当时新兴的市民阶层的支持下专以书画文章为业。这一书法家群体由于艺术成就显著，影响很大，甚至超越了处于政治中心的艺术家，而成为这一时期书法的主要力量，这个群体组成了"吴门书派"。吴门书派由前后三代书法家组成，其中前两代处于明中期。

第一代主要有徐有贞（1407年—1472年，字元玉、晚号天全翁）、沈周（1427年—1509年，字启南，号石田）、李应桢（1431年—1493年，字贞伯，号范庵）、吴宽（1435年—1504年，字原博，号匏庵）、王鏊（1450年—1524年，字济之，号守溪）等，他们率先突破赵孟頫和台阁体的束缚，或师晋唐，或法宋人，或自出机杼，重新审视、深入吸收古代传统，形成了新的书风追求，打破了此前书坛受元代书风笼罩的局限。其中，徐、李、吴、王四人仕途比较顺利，有的甚至身居高位，如徐有贞官至兵部尚书兼华盖殿大学士、封武功伯，吴宽官至礼部尚书，王鏊则是文渊阁大学士加少傅，只有沈周一人以布衣终其生。就艺术成就而言，沈、吴为高。沈学黄庭坚行书，用笔较黄庭坚柔和，结构也稍加平淡，去其拗峭，益以清雅，书卷气甚浓，有作品《声光帖》（图2-5-4）。吴宽则专学苏轼，其作品《吴宽尺牍》（图2-5-5）用笔比苏轼涩，因而虽无其沛然之气而尚能得其厚重，格调很高。徐、李、王在实践上的成就稍逊，但与吴门书派的第二代书法家的关系极为密切，并且在艺术上见地高明，所以历史贡献仍然不可忽视。

第二代书法家的代表是祝允明、文征明、王宠、陈淳。

祝允明（1460年—1526年），字希哲，江苏苏州人，著有《前闻记》《九朝野记》《兴宁县志》《怀星堂集》等。因右手拇指多生一小指，自号为枝山、生而枝指、枝指生、枝指道人、枝山樵人等。祝允明与徐贞卿、唐寅、文征明被称为"吴中四才子"。然而他一生举业仕途都不顺利，只中过举人，他到55岁时才得到广东兴宁知县的官职，后迁任南京应天府通判，一年后谢病返乡，后人称"祝京兆"。

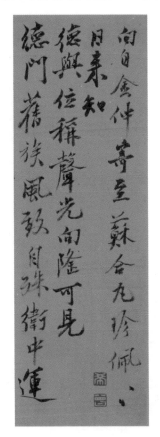

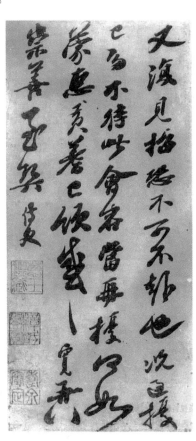

图 2-5-4　沈周《声光帖》(局部)　图 2-5-5　吴宽《吴宽尺牍》

祝允明得外祖徐有贞、岳父李应祯指点，父辈沈周、吴宽亦多加奖掖，书法号称无所不学。王世贞在《艺苑卮言》中说："京兆楷法自元常（钟繇）、二王（王羲之、王献之）、秘监（虞世南）、率更（欧阳询）、河南（褚遂良）、吴兴（赵孟頫），行草则大令（王献之）、永师（智永）、河南（褚遂良）、狂素（怀素）、颠旭（张旭）、北海（李邕）、嵋山（苏轼）、豫章（黄庭坚）、襄阳（米芾），靡不临写工绝。"这话或许有些夸张，但也说出了祝允明书法的特点，即涉足广泛，而非单纯受元代书风的限制。所以我们现在看他的传世作品，各种面目蔚为大观：小楷主要师法钟繇，古朴简劲；行书或出自米芾，跌宕恣肆，或渊源赵孟頫，端正妍雅；还能写较为地道的章草书。他使得古代的各种典范风格重现于书法家面前，彻底突破了前此书法风格相对单一的面貌，一定程度上重振了古典传统。但是，涉足广泛同时也给他带来了负面影响，那就是个人风格不突出，如启功先生《论书绝句》所说："祝允明出，承徐有贞、李应祯之绪，略轶（馆阁体）藩篱，未成体段。"

祝允明最为成功的一体是他的狂草，出入黄庭坚，兼取张旭、怀素、章草的长处，更巧妙地融入小草，善于穿插、布点，使狂草书在点划形态、节奏变化、布白丰富方面有了明显拓展。这些都对长轴大幅的书写很有意义。其代表作有《唐寅落花诗卷》（图2-5-6）、《杜诗秋兴八首》（图2-5-7）等，笔走龙蛇，奇态横生，在明中期可谓独领风骚。

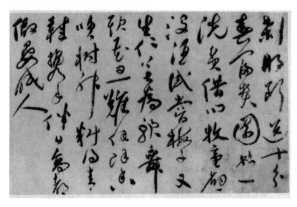

图 2-5-6　祝允明《唐寅落花诗卷》（局部）　　图 2-5-7　祝允明《杜诗秋兴八首》（局部）

文征明（1470年—1559年），初名壁，字征明，号衡山，42岁后以字行，更字征仲，苏州府长洲县（今江苏苏州）人。他一生应试十余次，皆未中举，1623年被荐授翰林院待诏，故后人称"文待诏"，但三年后即辞官回乡，此后再未出仕。他为人正直，不媚权贵，自定书画有三不应：宗藩、中贵、外国，因此清代顾复称他为"古今第一流人物，吾吴之所以借光者也"。

文征明早年并不聪慧，据说他曾因不善书法而被拒绝参加乡试。但他生活在一个良好的文化环境里，先后拜沈周、李应桢、吴宽和王鏊等人为师，又与吴中才子祝允明、唐寅、徐祯卿等相友善，加上本身刻苦努力，终于成为一代文宗，不仅在"吴中四才子"中占据一席，在画上也与沈周、唐寅、仇英齐名，后人称他们为"明四家"。在沈周、祝允明等相继弃世后，文征明主持吴门文坛、艺坛数十年，影响极大。书法家周天球、王穉登、陆师道、陈淳等都是他的弟子，他折辈与交的王宠实际也曾受到他的指点。他的子弟后人，也多能书善画，风流延续数代。

文征明于书法也和祝允明一样各体兼修，号称篆、隶、楷、行、草俱佳，但篆隶其实并未充分了解秦汉的传统，因而置诸书史，不足成家，真正有成就的是小楷、行书和草书。

文征明小楷师法钟繇、二王及欧阳询，兼及其他各家，以精严谨肃见长，至老不息，89岁高龄时仍能悬腕作小楷，且笔力不减，无一懈笔。其代表作有《太上老君说常清静经》（图2-5-8）、《醉翁亭记》、《后赤壁赋》、《离骚经》、《四山五十咏》等，其中《离骚经》书于其85岁，4000多字，笔画入锋爽快，横多尖起圆收，折笔干净利落，竖画坚挺峻健，撇捺匀稳平和，结体紧密遒健，总体风格清新爽洁、温纯娴雅，堪与赵孟頫比肩。

行书是文征明最有影响的领域，主要有两种风格。一来源于赵孟頫并上溯《集王圣教序》，用笔坚劲迅捷、方圆结合，结构注重中正平和、遒密紧结，行书中略掺草法，故在规矩谨严中又饶有生动活泼之致，清雅流

图2-5-8　文征明小楷《太上老君说常清静经》
（局部）

丽，端庄刚健，二美并兼，自成一家风范，被《书史会要》评价为"如风舞琼花，泉鸣竹涧"。代表作有《陶渊明饮酒诗》《书王羲之兰亭序》等。二出于黄庭坚，文征明晚年的大字多是这种风格。这应当是受了沈周的启发，同时也是为解决大幅式而做出的一种努力。他写黄庭坚行书，比沈周用笔更加苍茫恣肆，提按变化更加突出，结构也更加开阔洒脱，因而比前一种更有气势，但仍没有失去他一贯的严谨特色。代表作有《自书七言律诗卷》（图 2-5-9）、《游天地诗卷》。

文征明的草书渊源不如祝允明广泛，创造力也相对逊色，但却比较纯粹，主要得力于怀素。文征明笔法简练飘逸，结构谨而能放，虽不狂逸却能洒脱，仍是其文人娟雅的本色，与其小楷、行书同一机杼，代表作有《七律四首》《感怀诗》等。

当然，文征明书法也有局限，主要表现在过于追求严整，不免为古法所拘束，而未能在风格的开拓和内涵的丰富上更进一步，所以有人认为他"学比子昂"而"资甚不逮"，风格缺乏"蕴致"（项穆《书法雅言》）。

王宠（1494 年—1533 年），字履仁，后改履吉，号玄微子、雅宜山人等，室名铁砚斋、采芝堂等。屡试不第，以诸生身份贡入南京国子监，故后人称"王贡生""王太学"。他是文征明的晚辈，但天分极高，故与文征明为忘年之交。

他的书法最为时流所不及的地方，在于其作品《蓬莱宫赋》（图 2-5-10）能够独辟蹊径：不将宋元人书法置之眼角，而直接进入晋唐书法的天地中。小楷主攻魏晋，笔法含蓄古劲，结构空灵散逸，疏拓典雅，高致翩翩，深得钟、王精韵，后来明代书法家邢侗评价："即祝之奇崛、文之和雅，尚难议雁行，矧余子乎？"

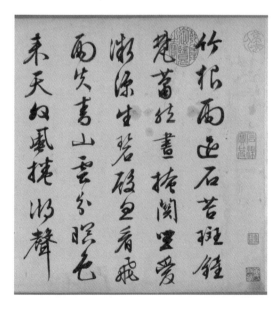

图 2-5-9　文征明《自书七言律诗卷》（局部）

图 2-5-10　王宠小楷《蓬莱宫赋》（局部）

王世贞在《艺苑卮言》中说："宠正书始摹虞永兴、智永，行书法大令。晚节稍稍出己意，以拙取巧，合而成雅，婉丽遒逸，奕奕动人，为时所趣，几夺京兆（祝允明）价。""以拙取巧"正说到了王宠书法的关键之处。

王宠的行草以王献之为依归，兼学智永，尤其得力于《阁帖》，其字结体峭健疏阔、跌宕跳脱，用笔瘦劲简捷、清逸明快，气质亭亭天拔，有出尘意，后人称其"沉着雄伟，多力丰筋，得气得势"（清代顾复《平生壮观》），为明代书法家中最得晋人潇散简远之致者。虽然他英年早逝，但艺术成就仍足与祝、文比肩，甚至有人评价认为其在祝、文之上。王宠代表作有《张华励志诗》（图2-5-11）、《李白古风诗卷》、《荷花荡六绝句》。

陈淳（1483年—1544年），字道复，后以字行，更字复甫，号白阳、白阳山人，江苏苏州人。他性格放逸，有欲举荐秘阁者，被他拒绝，故有后人称他为"征君"。他虽是文征明的学生，但是并不固守师门之法。绘画以大写意花卉闻名，苍茫率意，与后来的徐渭齐名，号称"青藤白阳"。陈淳书法以行草为擅长，其作品《白阳山诗》（图2-5-12）虽受文征明一些笔法的影响，但是整体格局完全不受拘束，笔法荒率，不斤斤于一点一画的精到，而追求酣畅淋漓的挥洒；结构飞扬跳荡，提拿擒纵，豪宕可喜，意态超迈，似已有晚明行草的征象。

此外，这时期吴门地区的著名书法家还有唐寅、文彭、文嘉等。

除吴门书派之外，其他地区也有一些成

图2-5-11　王宠《张华励志诗》（局部）

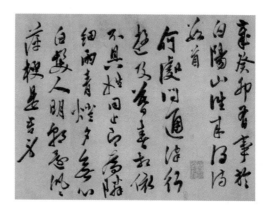

图2-5-12　陈淳《白阳山诗》（局部）

就突出者。著名的有心学大师浙江余姚王守仁，书出《圣教序》，劲健清瘦，遒拔冲逸，有尘外意；华亭陆深，出于赵孟頫，稍掺李北海，但取径不广，格局不大；浙江鄞县（今鄞州区）丰坊，书学极博，堪称通人，五体并能，皆有渊源，惜神韵稍有不足，又好作伪，为人诟病。

明代中期是传统行草书的一个活跃期，在野文人略无禁忌，多方探索，一方面使赵孟頫的复古思想在实践上继续得到深化，对传统的认识体悟进入更高的阶段；另一方面在新兴起的长轴大幅的创作上也积累了许多经验，这两方面的成果，都有利于晚明时期行草书对传统书风的突破和发展。

（三）明朝晚期书法——董其昌和晚明豪放派新书风

约从万历年间开始，书风发生了剧烈的变化。首先，激越奇崛代替了端重雅正，成为主旋律，名义上宗法古代，而实际上多出己意，极有创新精神；其次，长轴大幅成为主要的创作形式；其三，书法风格的形成往往有非常明确的形式上和思想意识上的构想。

书风剧变的外部原因，是社会生活的巨大变化。经济的发展产生了市民阶层，他们有自己的艺术需求，艺术家必须在一定程度上满足他们；随着国势走向混乱，思想钳制有所松动，加上陆王心学的冲击，出现了个性解放的思想；大量在野文人，既是新思想的成长温床，也是满足市民文化需求的生力军；明代建筑的趋于高大，使长轴大幅日渐发展……凡此种种，都决定了书法的新变的必然性。而从书法发展的内部看，长期向晋唐传统学习，已经使书法之路变得越来越狭窄，大部分书法家陈陈相因、浅薄浮泛、令人生厌。寻求变革，亦是有识之士必然的选择。

得风气之先的是徐渭。徐渭（1521年—1593年），初字文清，后改字文长，号青藤、天池、田水月等，浙江绍兴人。他一生极为坎坷，不仅家庭生活常常处于动荡不幸之中，而且自己的事业前途也极不顺利，早年即有神童之誉，却始终不能考取功名。到38岁以后，怀抱文才、武学的徐渭才逐渐在浙闽总督胡宗宪的幕府中找到展示才华的机会，屡建功勋。但不久，胡宗宪下狱，引发了徐渭的精神危机，积压已久的人生痛苦使他数次自杀未遂后因杀死了自己的妻子而入狱6年，获救后落魄终身。他的经历是明代文化桎梏的极端展现，是文人在那个时代所可能遭遇的文化悲剧的浓缩。也正因为此，徐渭心中潜藏的叛逆桀骜的才情天性被彻底激发，从而走出了与其他文人完全不同的艺术道路。

徐渭的行草书代表作品《雨夜剪春韭》（图2-5-13），似从宋代黄、米入手，却绝无固守。用笔纵逸奔腾、飞扬跳掷，笔锋拖、抹、顿、滞，一任自然，去势绵长，如长枪大戟，舞动入阵，当者披靡。其用墨一如写意绘画，燥、湿兼施，浓、枯并丽，淋漓洒落。结构貌似散乱，而或展或蹙、或横或纵、或欹或倚，靡不随手生姿，虽似不循常规，戛戛

独造，而细看来总是自有其意外之趣。由这种笔法、墨法、字法而生成的章法，更是前所未有。不仅字间常常没有界域、穿插咬合，而且行与行之间有时也几乎无法分辨，使人目接之际，似乎只有纷披的点划、狼藉的墨象，纵横交错，有如满天花雨，眩人心神。当其合作，真是苍茫宛如天籁，神妙不可端倪，确实如袁宏道所评，有"八法之散圣，字林之侠客"的风骨。观者从中似乎能够看到他"强心铁骨，与夫一种磊块不平之气"，虽是墨象，却能联想到他的心相。从这个意义上说，他达到了韩愈所赞赏的将"种种不平之气""一寓于书"的艺术创造的境界。在唐代张旭、颜真卿和宋代苏轼以后，罕见像他这样的艺术家。

晚于徐渭的董其昌、张瑞图、黄道周、倪元璐以及王铎等人，全面地拓展了传统行草的笔法、字法、章法以及墨法，大大丰富了行草书法的艺术表现力。

董其昌（1555 年—1636 年），字玄宰，号思白、思翁、香光居士等，松江华亭（今上海市）人。万历十七年（1589 年）登进士，历任翰林编修、侍读学士等，官至南京礼部尚书，崇祯朝加太子太保，南明福王时谥文敏，故后世也称他"董宗伯""董文敏"。董其昌天才俊逸，又好禅学，引之入书画理论并用以指导创作，在画上创南北宗之说，极力标举南派，是文人画的健将。其书法在当时即享重名。《明史·文苑传》载："其昌书……名闻外国，尺素短札，流布人间，争购宝之。"

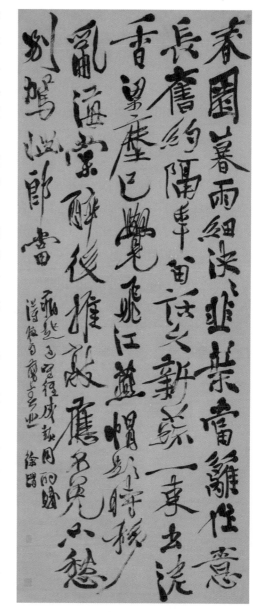

图 2-5-13　徐渭《雨夜剪春韭》诗轴

董其昌早年书法不佳，曾因此在考试中被黜为二等，于是他从 17 岁开始下大力气精研书道。他在《画禅室随笔》中自述学书经历："吾学书在十七岁时，初师颜平原《多宝塔》，又改学虞永兴，以为唐书不如晋、魏，遂仿《黄庭经》及钟元常《宣示表》《力命表》《还示帖》《丙舍帖》，凡三年，自谓逼古，不复以文征仲、祝希哲置之眼角，乃于书家之

神理，实未有入处，徒守格辙耳。比游嘉兴项子京家藏真迹，又见右军《官奴帖》于金陵，方悟从前妄自标许，自此渐有小得。今将二十七年，犹作随波逐浪书家，翰墨小道，其难如是。"

深入广泛的学习和理论上的独到见解，使董其昌在艺术上很快确立了自己的特色，尤其是小楷和行草。小楷以颜真卿为宗，但结构稍向右上耸拔以增益动感，化其雄强端穆为平和疏秀，笔法参用徐浩、智永，又融汇魏晋楷法和行书笔意，故典雅而不失朴实、清和而不乏严密，且饶有生趣，平易简淡而有出尘之意，格调很高。其代表作品有《三世诰命卷》（图2-5-14）、《法华经》、《洛神赋册》等。

董其昌的行书最能体现他艺术观念的独特性，其作品如图2-5-15所示，董其昌在学习上可谓遍临百家，尤其得力于《阁帖》、王羲之和李北海。但他的学习方法非常独到。他自己说："临帖如骤遇异人，不必相其耳目、手足、头面，而当观其举止笑语精神流露处。庄子所谓目击道存也。"又在《画禅室随笔》中说："盖书家妙在能合，神在能离，所

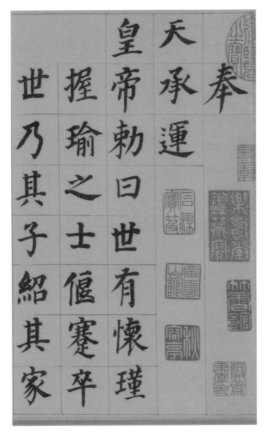

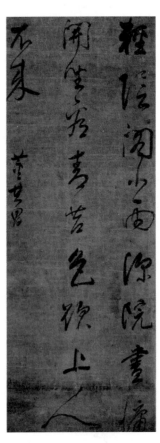

图2-5-14　董其昌《三世诰命卷》（局部）　　图2-5-15　董其昌行书作品

欲离者，非欧虞褚薛诸名家伎俩，直欲脱去右军老子习气，所以难耳。哪吒拆骨还父，拆肉还母，若别无骨肉，说甚空虚粉碎，始露全身。晋、唐以后，惟杨凝式解得此窍耳。"这种学习方法，不拘泥于形貌，而注重精神意蕴的领悟熔铸，使他能够"化古为我"，始终依据自己的性情、趣味来吸收古人的精华，最终融合为一体。他以"淡""生"二字统摄自己的技巧：笔锋出入似全不着力，随手点染而灵动活泼；行笔重提笔拢锋，故虽不重视中、侧之分，而皆能力到笔端，清秀而不乏筋骨；用墨以淡见长，又喜用绢，故墨色虚和，缥缈通透；结构微拔右肩，字势端正、不求外放，但不为格辙所缚，自有摇曳之姿，确能实现他"率意""因生得秀色"的审美理想。前人谓其"精益八法，不择纸笔辄书，书辄如意。大都以有意成风，以无意取态，天真烂漫，而结构森然。往往有书不尽笔，笔不尽意者，龙蛇云物，飞动腕指间，此书家最上乘也"（《书林藻鉴》引何三畏语）。

董其昌的章法，采用与徐渭恰恰相反的方式：字、行皆空阔疏朗。这也许是得到了杨凝式《韭花帖》的启发，但更重要的是与他在笔法、墨法、字法上形成了统一的体系，能够很好地产生"淡""生"的审美效果，因此毋宁说主要出自他自己的匠心。值得指出的是，这种章法从视觉冲击力的角度说，似乎不如徐渭和后面将要提到的张瑞图、黄道周、倪元璐和王铎的方式突出，但疏朗的背景与生动简捷的图像呼应，仍然是长轴大幅形式安排的一种良好的方式。

张瑞图（1570 年—1644 年），字长公，号二水、果亭山人、平等居士、白毫庵主、白毫菴道者，福建晋江人，著有《白毫庵集》。历任编修、礼部侍郎、尚书、太子太保、户部尚书、武英殿大学士、太子太师、中极殿大学士等，因为魏忠贤书写生祠碑文入狱，后赎为民，潜居乡里。他擅长行草（图 2-5-16），化用章草的笔法、结字，用笔横撑竖戳，翻腾折带，方硬斩截，结字奇诡生拙，展蹙夭矫，风格十分独特。

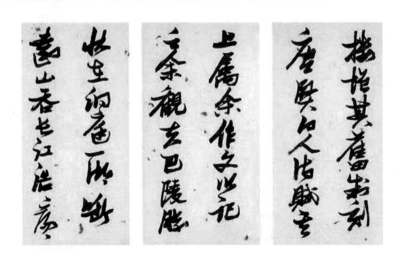

图 2-5-16　张瑞图《岳阳楼记并诗》(局部)

黄道周（1585年—1646年），字玄度，亦作幼平、幼玄等，号石斋、史周、又蝫、去道、石道人、阙下完人等，福建漳州人，著有《漳浦集》。历任编修、右中允等，与魏忠贤集团展开斗争；南明时任礼部尚书、武英殿大学士，拥立唐王，组织抗清斗争，兵败被俘，不屈就义。其政治品格和道德人格都堪称典范，深受后人敬仰。他秉持儒家文艺观念，视书法为学问中七八乘事，但仍很重视书法风格的提炼，强调应当"以遒媚为宗，加之浑深，不坠佻靡"。所以他的书法，小楷严劲刚硬，不假雕饰，极为朴茂；行草远追钟繇、二王，又揉入大量章草笔法、字法，形成古拙生拗、抒塞磊落的气质（图2-5-17）。

倪元璐（1593年—1644年），字玉汝，号鸿宝、玉如、园客等，浙江上虞人，著有《倪文正公集》。历任编修、国子祭酒、户部尚书、礼部尚书等，明亡自缢殉节。他与黄道周、王铎同年进士，相约攻书，他主攻颜真卿，得其厚重茂密之致，但在具体的笔法结构上并不规规就范，而是大胆展开自己的建构：其笔法，固以中锋圆转为主，但在行笔时注重涩势，又常以侧切入笔、侧锋逆行，折处经常提笔分断，形成斩截爽健的笔致；用墨似乎较浓，有苍茫之致；结构非常强调疏密和敛纵的对比，欹倒蹙缩而不拘挛。整体效果苍涩掘拗、逼仄复叠，后人评价为"新理异态尤多"，是一种极有内涵又有独创精神的风格（图2-5-18）。

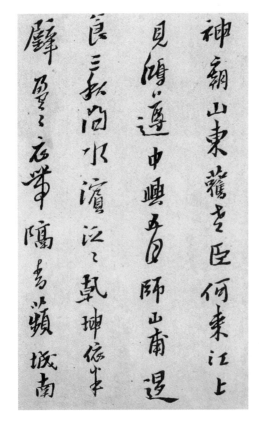 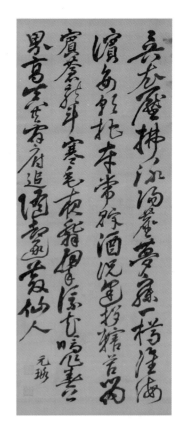

图2-5-17　黄道周行书《舟次吴江诗册》（局部）　　图2-5-18　倪元璐长轴作品

几位书法家在章法上还形成了一个共同特色，即行疏、字密，单行之内上下字之间咬合穿插而起伏跌宕，行与行之间宽阔疏远而相互呼应，同时配合墨色的浓淡、枯湿。如是，以底的空和静，衬托出图的密和动，形成强烈的视觉冲击，与徐渭的满天花雨式一样，都是长轴大幅在章法安排上的重大突破。

上述诸家之外，晚明在行草书上有一定成绩的书法家还有邢侗、米万钟、王穉登、陈继儒、陈洪绶等。前两人与张瑞图、董其昌合称晚明四家，但成就相去甚远；王穉登为吴门书派的后劲，但已经没有开拓能力；陈洪绶主要是画家，他引画法的结构经营方法入书法，在结构安排上时见匠心，是晚明书法家中较有成就者。

二、清代书法

清朝是中国历史上最后一个封建王朝。尽管这个王朝的中期出现了"康乾盛世"的局面，但仍无法挽回封建王朝的衰败。遥想大唐盛世的繁荣兴盛，清代的政治、经济自是无法与之相提并论。可是在文艺上，清代自有其炫目迷人处。这个时期是书法发展史上的又一个中兴期，上与大唐时代遥相呼应。

清代的书法发展，按时间大致可分三段。早期（约顺治、康熙、雍正时）是明季书风的延续，属帖学期；中期（约乾隆、嘉庆、道光时）帖学由盛转衰，碑学逐渐兴起；晚期（约咸丰、同治、光绪、宣统时）是碑学的中兴期。

（一）清代早期书法

对清朝的统治者来说，一方面必须压制各种反抗，另一方面也必须尽快融会吸收汉族传统文化，从而实现长久的统治。为此，清政府采取了两项相反相成的文化政策：一是大兴文字狱，以钳制任何可能的文化反抗，二是主动地对传统中国文化进行整理。而陷入异族统治下的知识分子，开始倡导通经致用，朴学逐渐兴起。在朴学学风中成长的金石、考据学，让人们重新发现了秦汉、北朝书法的艺术价值，从而形成清代书法发展的新格局。从这个意义上说，清代是我国书法史上的转型和总结时期。

清代前期，国势初平，百废待兴，尚无力过多关心书法，因此这时期基本上延续的是晚明书风，大体可以看作三线发展：一是晚明行草书风的新发展，二是传统行草书风的延续，三是篆隶初兴。

清初，学董之风依然盛行。著名的书法家有查士标（1615 年—1698 年）、姜宸英（1628 年—1699 年）等。而明王朝的遗民，却不随从学董的风尚。他们在继承明季书风的基础上，拓展了学习二王书法的路径，取得了巨大的成就，至今仍备受推崇。著名者有王

铎、傅山和八大山人。

1. 晚明行草书风的新发展

延续晚明行草新书风的主要人物有王铎、傅山、朱耷、许友等书法家。他们有的（如王铎）本身就是其中的主将，有的（如傅山）虽然主要生活在清初，但是国破家亡的伤痛，也使他们无法在一种悠游清和的心境下从事艺术创作，因而热切推崇晚明新风。

王铎（1592年—1652年），字觉斯，一字觉之，号嵩樵、十樵、石樵等，洛阳孟津（今河南孟津）人，明代天启二年（1622年）进士，官至南明礼部尚书，又为东阁大学士。1645年南明被破，王铎降清，顺治年间官授礼部尚书，加太子太保，享年61岁。

王铎学书推重古典，特别强调"宗晋"，认为"书未宗晋，终入野道"（《观宋拓淳化帖》）。他一生坚持一种学习方法，"一日临帖，一日应请索"，让自己的艺术创作与古典保持着不间断的交流，所以传世临帖作品极多。但他的临帖，常常大量掺入自己的意思加以改造，有些作品明显是根据记忆而背临的，其实就是一种自我的创造。同晚明的很多书法家一样，他在世时就将自己的一些作品刊刻成帖，汇集成书，其中著名的有《拟山园帖》《琅华馆帖》等。这种做法，大大提高了他的影响力。

王铎楷书的主要渊源是唐，特别是颜柳两家，但是他不追求结构的工稳，而独取其生拗古拙的一面，尤其爱用异体字、古体字以增强作品的历史感，因而气息古朴拗峭，在明末清初的楷书中别出一格。

他最有影响的是行草书，晋、唐、宋兼综，融会极广泛，又有自己的鲜明特色。其行书深得《集王圣教》和米芾的精神，在大幅式上纵横驰骋，创造了独特的形式和意味。其书点划粗者，重似千钧；细者既如游丝，也筋力坚韧；有时用涨墨法，形成浓重的墨块，宛如巨石，得厚重之致。结构茂密雄放，或紧结蹙缩，或开拓纵逸，跌宕多姿，无不如意。

他草书的点画与使转兼重、顿挫转折、用意精到，因此脉络清晰，但又绝不安排，总能以意驱笔、因字造型，故浓淡枯湿、随手生发，疾迟龃挫、取次相从。大小、欹正、展蹙、依倚、起伏，无不能顺势调整，宛如宿构。

王铎行草的章法极有特色，清人倪后瞻说他"以力为主，淋漓满志，所谓能解章法者也"。一般行距大、字距紧，行内因笔法和字形的复杂多变而呈现跌宕起伏的变化，如蜿蜒巨龙腾飞纸上，神妙夭矫，不可端倪，有气贯长虹之势，无轻媚流滑之弊，古韵今情，和合一体，令人目眩神驰、胸豁气畅，开了行草书的一种新境界。

王铎书法的这种境界，得到了后人的大力推崇。倪后瞻指出："北京及山东、西、秦、豫五省凡学书者，以为宗主。"吴德旋《初月楼论书随笔》说："明自嘉靖以后，士夫书无不可观，以不习俗书故也。张果亭、王觉斯人品颓丧，而作字居然有北宋大家之风，岂得

以其人废之。"近代以来，更是驰名中外，日本人甚至推许为胜过王羲之，虽是过誉，但可见其影响之大。

傅山（1607年—1684年），原名鼎臣，字青竹，后改字青主，号侨山、啬庐、公之它、真山等，山西阳曲（今山西太原）人。他生性刚烈耿介，有义士之称。虽自幼聪颖博学，但却在晚明屡试不第。明亡后，曾因秘密参与反清活动被捕，获救后隐居不出。康熙十八年（1679年）开博学鸿词科网罗各地硕儒，他被当地政府强行送往北京，却坚辞不入，终未应举。其忠于旧朝的行为虽有历史局限，但刚直不阿的气节还是为后人所称颂。傅山是清初的重要学者，对先秦诸子有独到的见解，同时长于医术，尤精妇科，其学问、道德都为当时所重。

傅山工书，与其为人一样，反对矫饰造作，"不信时，但于落笔时先萌一意，我要使此何如一势。及成字后，与意之结构全乖，亦可知此中天倪，造作不得矣"（《字训》）。他尤其不喜赵孟頫一路优美妍媚的风格，而崇尚拙朴率真的书风，有谓"宁拙毋巧，宁丑毋媚，宁支离毋轻滑，宁率真毋安排"（《作字示儿孙》）。这既是对晚明书风的理论总结，又对后来兴起的篆隶有深远的影响。他的实践，楷书学颜真卿，得其厚密朴质；行草受王铎影响，同时深研阁帖，易王铎的方折为圆转，更加重视点划之间的缠绕盘旋，因而气势更加饱满、风格更加恣肆。但是他学古不如王铎全面深入，创作时又比王铎率意，因而在技巧的丰富和严谨方面有所未逮。他同时涉猎篆隶，虽然尚未得法，却可谓清代复兴篆隶的先驱（图2-5-19）。

朱耷（1626年—1705年）是明朝宗室、宁王朱权后裔，字刃庵，号八大山人、雪个、个山、驴屋等，明亡后为僧。他曾学黄庭坚用力甚勤，得其蹙伸欹侧之妙，而增益以秀雅；又受董其昌影响，得其灵动秀美之致。于其60岁前后，逐渐形成独特的个人风格：用笔凝练如篆，泯去起收形态变化，代之以圆浑含蓄，行笔以中锋圆劲、婉转流动为主，不计提按粗细的变化。结构极重视疏密的对比，

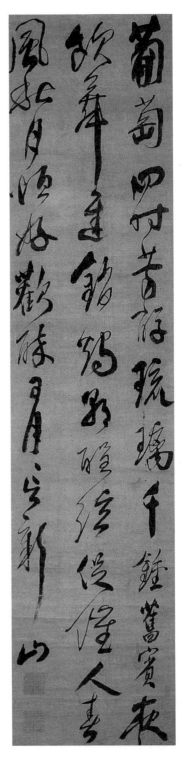

图2-5-19 傅山六言诗轴

并常常因此造成字势欹正、展蹙的诸多变化，从而进一步形成章法的跌宕起伏。形简而势满，神清而意长，意境高远，气质浑穆，与其绘画同一机杼，有很高的审美价值。

2. 传统行草书风的延续

这一风气的形成，既与董其昌影响的自然延续有关，又与清初几位皇帝的引导有关。康熙在位61年，酷爱董其昌书风；乾隆在位60年，喜欢赵孟頫书风。因此，整个清朝前期的朝廷官员书法，多受董、赵书风影响。

其中也出现过一些水平较高的书法家如查士标、姜宸英、沈荃、孙岳颁、查昇等。这些书法家主要受董其昌风格影响，但因为学力或性情的限制，未能充分发挥董书的妍雅清逸，或过于拘谨，或过于软弱，气息上都不很高明，尤其是创造性相对王铎、朱耷等人有较大的差距，所以虽然一时获誉甚高，却终究没有开辟新境。

3. 篆隶书法

清初的篆隶，在晚明基础上有一些进展，声势渐壮。除傅山外，善于隶书的还有王时敏、郑簠、朱彝尊、戴易等，实绩可观。

王时敏（1592年—1680年），字逊之，号烟客等，江苏太仓人。明末曾官太常寺少卿，明亡后不仕。善绘事，隶书点划工整、结构沉稳，气息渊静古穆，颇有魄力。

郑簠（1622年—1693年），字汝器，号谷口，上元（今江苏南京）人，是清代第一位专攻隶书的书法家，终生未出仕，主业行医。学汉隶垂三十年，得《郑固碑》《史晨碑》《曹全碑》之意，又参以行草笔法，自成飘逸潇洒的格局，后人认为他与朱彝尊是"汉隶之学复兴"的首要功臣，其隶书作品如图2-5-20所示。

图2-5-20　郑簠《录书七律条幅》

朱彝尊（1629—1709 年），字锡鬯，号竹垞，秀水（今浙江嘉兴）人。康熙时应博学鸿词科，任翰林院检讨，撰修《明史》。他是清初重要的金石学家，隶书主要得力于《曹全碑》，临习之功极深，能够形神兼备地临摹《曹全碑》而不受唐以后隶书的影响，非常难得。这标志着当时学者对于汉隶笔法的研究达到了新的高度。但是他自作时却不能完全坚持《曹全碑》的规范，稍嫌板滞。

（二）清代中期书法

乾隆、嘉庆前后，董、赵影响渐弱，文人们向古代传统的追寻逐步深入，这使得篆隶书法的复兴步伐加快，对晋、唐、宋、元、明传统的学习范围也大大扩展，由此形成两股基本的书法学习方向。

1. 对晋唐宋元明传统学习的深入

这一派书法家有的仍以学习董、赵为主，但更多的则是向宋、唐、晋的大师们取法，代表人物有王澍、张照、刘墉、梁同书、王文治、梁巘、翁方纲、钱沣、永瑆、铁保等，其中翁、刘、梁（同书）、王有"清四家"之称（亦有一种说法是翁、刘、成、铁）。

刘墉（1719 年—1804 年），字崇如，号石庵、石菴等，山东诸城人。他是乾隆年间的重臣，历任翰林院编修、江苏学政、内阁学士、湖南巡抚、左都御史、工部尚书、上书房总师傅、吏部尚书、协办大学士等职，嘉庆初官至体仁阁大学士、加太子少保，卒谥文清。著有《石庵诗集》。他的书法由董、赵入手，而后遍临晋、唐、宋诸家，尤得力于苏东坡、颜真卿和晋唐小楷，融会贯通，自成格局。其书点划丰腴处短而厚、细劲处含而健，对比强烈；结字内敛拙朴，而决不拥塞，端重稳健中透出灵秀；章法轻重错落，舒朗雍容。整体风格含蓄蕴藉，精气内敛，浑若太极，貌端穆而气清和，有硕儒老臣的持重，无恃才傲物的轻佻，似乎包有万象而莫测高深，洵然可敬，如图 2-5-21 所示。因为喜用浓墨，时号为"浓墨宰相"。

王文治（1730 年—1802 年），字禹卿，号梦楼，江苏丹徒（今江苏镇江）人。乾隆二十五年（1760 年）探花，曾任翰林侍读等，以事被黜，执教各地书院。擅诗文，著有《快雨堂题跋》等。他的书法出于董其昌，上溯米芾、李北海，多用侧锋取妍，笔致翩翩，结构舒展秀逸，纵横挥洒，以文人才士的佳致见长。因喜用淡墨，与刘墉恰成对照，故时称他"淡墨探花"。其作品如图 2-5-22 所示。

翁方纲（1733 年—1818 年），字正三，号覃溪、苏斋等，顺天大兴（今北京大兴区）人。他于乾隆十七年（1752 年）中进士，历任翰林院编修、江西等地省试考官及广东等地学政，官至内阁学士。他的主要活动也在乾隆年间，和刘墉齐名，但是主要精力都放在鉴赏、考证和题跋碑帖上。他是一位著作等身的学者，有《两汉金石记》《粤东金石略》《汉

石经残字考》《焦山鼎铭考》《庙堂碑唐本存字》《苏斋题跋》《苏米斋兰亭考》等诸多著作。在书法学习上，翁方纲主张学习古人，强调一字一笔皆有来历，一生致力于欧阳询书法，严守法度，以精工为尚。其楷书，得欧阳询的结实端谨，而乏其清新精巧；行书稍活泼，而仍然过于拘束，缺乏逸韵高情。严格地讲，其金石研究比书法实践影响更大。

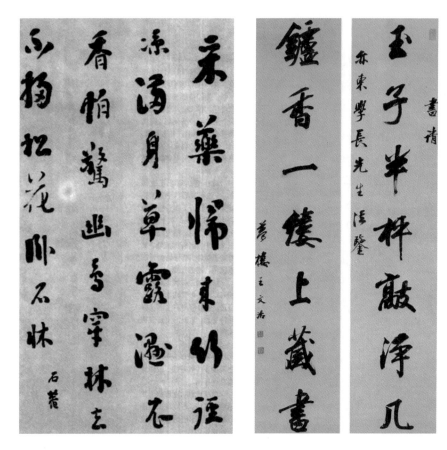

图2-5-21　刘墉行书作品（局部）　　　　图2-5-22　王文治七言联（局部）

总的来说，这些书法家对于晋、唐、宋古典的学习，都各有体会与长处，较之前期学董宗赵的书法家的艺术视野要开阔得多，因而艺术水准也明显提高。但是都缺乏开宗立派、引领时代的能力与气度，因而无法与晋、唐、宋、元、明的大师级人物相抗衡。

2. 对秦汉北朝传统的重新发现与取法

在篆隶与北碑领域，情况却有所不同。经过书法家、学者的共同努力，这一时期篆隶的审美价值研究不断深入，许多杰出人才投身于此，从而使篆隶领域出现了巨大的飞跃和突破，北碑学习也开始起步。总体上看，对这一传统的关注已成燎原之势，形成了足以与晋、唐、宋、元、明传统一翼相抗衡的局面。

涉足这一领域的艺术家有不少是画家，如名列"扬州八怪"的郑燮、金农、汪士慎等人，他们疏离主流文化圈，而与市民阶层有较密切的联系，艺术思想、创作倾向带有一定的叛逆性。在书法上，他们对晋唐以来的传统采取一种比较主动的反叛姿态，而对秦汉传统则表现出极大的热情，从而成为秦汉传统复兴的一批重要力量。

金农（1687年—1763年），字寿门，又字司农、吉金，号冬心、古泉等，浙江仁和（今浙江杭州）人，著有《冬心先生集》《冬心先生杂著》等。精诗词、鉴赏，喜收藏、绘画，为一代宗师。于书专攻《华山碑》，后自出机杼，不受束缚，以倒薤法作撇，以方整宽阔笔作横、细劲笔作竖，号称"漆书"，古拙朴厚，时涉谐趣，形成极其强烈的个人风格，并由此衍生出独具特色的楷书和隶书（图2-5-23）。

郑燮（1693年—1765年），字克柔，号板桥、板桥道人等，江苏兴化人，著有《板桥全集》。他以画竹著称于世，又对传统行草有相当的造诣，但他不满局限于此，而有意以篆法、隶书、楷书与行草杂糅，自称"六分半书"，其作品如图2-5-24所示。这种探索精神当时即为他博得了很高声誉，但是由于篆隶本身的复兴并不充分，事实上融合篆、隶、

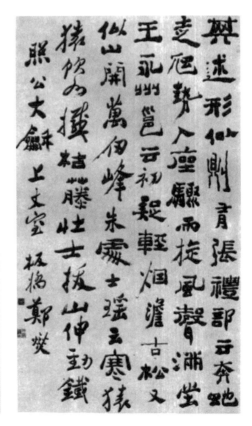

图2-5-23　金农隶书中堂轴作品　　　图2-5-24　郑燮中堂作品

楷、行、草于一体的时机并不成熟，因而郑燮的作品往往偏于简单的拼凑，无法深入到其精神实质，故总体上并不成功。但他的探索，对于人们重视篆隶的审美价值，仍然有重要的推动作用。

"八怪"前后，还有一批精于篆刻或字学的艺术家，他们对篆隶进行了更加纯粹、更加深入的探讨钻研，从而比较成功地使篆隶的生命力得到全新的激发。代表性书法家有丁敬、黄易、钱坫、桂馥、邓石如、伊秉绶等。特别是桂馥、邓石如、伊秉绶，真正站到了历史演变的制高点上，使秦汉传统的复兴进入了一个全新的境界。

丁敬（1695年—1765年），字敬身，号钝丁、砚林、龙泓山人等，浙江钱塘人，是一代著名印家，"浙派"的领袖，对篆隶有精深的研究。而与篆刻别开天地不同，他在书法上相对中和平正，风格古朴雅致，得秦汉书法的简净精神。

钱坫（1744年—1806年），字献之，号十兰，嘉定（今上海嘉定）人。在篆书方面极为自负，自诩二李之后一人，其篆书专攻铁线，出规入矩，确有古人风范，晚年右手病废，以左手作书，结构不能完全如意，然而却增添了一种自然之致。就铁线篆书来说，钱坫确实是一代高手。

桂馥（1736年—1805年），字未谷，号雩门、肃然山外史等，山东曲阜人。他博涉群书，一生精力萃于小学，著述宏富，为"说文四大家"之一。著《说文义证》，亦工诗、书、画、印，所辑《缪篆分韵》一书为学习汉印之必备。其尤以隶书为一代之雄，时人推许为"直接汉人"（杨守敬句），甚至认为是百余年来第一人，足以超唐越宋。其字用笔肥而不臃、深沉厚重，结字方严广博、朴质端谨，气势雄伟浑穆、堂堂皇皇，确实可以说是深得汉人隶书醇古朴茂、博大饱满的精蕴。只是稍有习气，未能尽善，其作品如图2-5-25所示。

邓石如（1743年—1805年），初名琰，字石如，后因避嘉庆帝讳，改字顽伯，号完白、完白山人、笈游道人等，安徽怀宁人。他生于乡鄙，终生为布衣，但自幼即喜刻石，仿汉印颇工，至南京梅镠家，居八年，遍临所藏金石善本，由此而篆、隶、楷、印皆臻大成之境。乾隆五十五年（1790年）入京，刘墉延为宾客，声振当代名公。其篆书

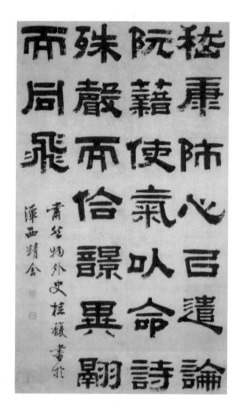

图2-5-25　桂馥中堂作品

融秦汉于一炉，又出以隶笔，遂使篆法活脱生动，摆脱了铁线篆书的拘滞，不唯字形阔大磅礴，且笔势丰富多姿，墨色流溢灿然，大大拓展了篆书的艺术表现力，其作品如图2-5-26所示。其隶书笔致健拔苍劲，结体疏宕俊逸，用墨苍古，亦可谓深入汉人堂奥。晚清书论名家包世臣、康有为、杨守敬等对他无不推崇备至，竞相推许为国朝第一、集篆书大成等，他成功地实现了两大传统的转换，表明酝酿已久的秦汉北碑传统的复兴高潮的来临和两大传统的对峙、融会真正的开始。

伊秉绶（1754年—1815年），字组似，号墨卿、默庵、南泉、秋水，福建宁化人，著有《留春草堂集》。他能诗文、绘画、治印，以书法为最著名，工小楷，行书、楷书均宗颜真卿，通篆法，而以隶书为一代之雄。其隶书从《衡方》等碑化出，笔画含凝厚重，波磔不显，似有篆意，字形方整宏大，有颜真卿气度，因而形成气势磅礴、拙朴茂密之格，有清一代，隶书浑厚一路，无出其右，康有为许为"集分书之成"，不为过誉。其作品如图2-5-27所示。

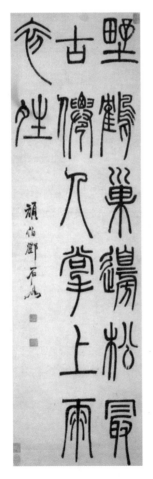
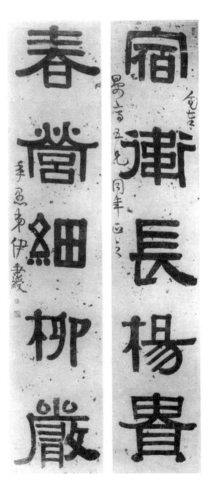

图2-5-26 邓石如篆书轴作品　　图2-5-27 伊秉绶隶书联作品

（三）清代晚期书法

嘉庆、道光前后，阮元、包世臣倡兴碑学，从理论上鼓吹秦汉北碑传统在书法史和书法美学系统中的地位，使之成为一时显学。但深入实践的许多书法家，并未完全舍彼取此，而是各取所长，自觉不自觉地寻求融合之道，使两大传统都获得了新的发展契机。因此，晚清书法家大体可分作三类。

1. 以晋唐传统为主的书法家

以晋唐传统为主的书法家有林则徐、翁同龢等。

林则徐（1785年—1850年），字少穆，一字无抚，号竢村老人，福建福州人。官至两广、云贵总督，加太子少保，谥文忠。鸦片战争后曾被谪戍伊犁。其书法出自欧、颜、二王和米芾，颇为清新稳健，唯稍受馆阁习气束缚。其作品如图2-5-58所示。

翁同龢（1830—1904年），字叔平，号松禅、瓶庐居士等，江苏常熟人。累官至军机大臣兼总理各国事务衙门大臣等职，为同治、光绪两朝帝师，在戊戌变法中被革职。他的书法出于翁方纲、钱南园，而上溯颜真卿、米芾，气息淳厚，堂宇广博（图2-5-29），为晚清帖派书法家的重镇。

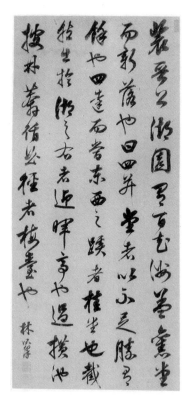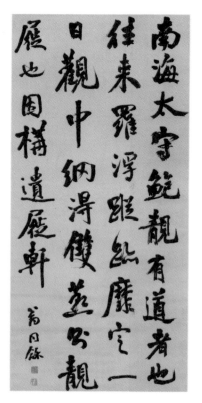

图2-5-28　林则徐《洛阳名园记轴》（局部）　　图2-5-29　翁同龢行书《遗庿轩立轴》（局部）

此外，晚清善于传统行草的学人极多，其中也不乏名声不远而水准甚佳的高手，如戴熙、郭嵩焘、曾国藩、王拯乃至李鸿章、张之洞等，都有相当高的传统书法造诣。

2. 以先秦秦汉北碑为主的书法家

这类书法家比较多，前后有张廷济、朱为弼、徐同柏、赵之琛、达受、吴熙载、杨岘、张裕钊、吴大澂等。他们大多是集传统经学、金石、书画、辞章、考据、收藏研究于一身的学者型书法家。

张廷济、朱为弼和徐同柏都善金文大篆，虽然他们的成就还不是很深，特别是通过笔墨来表现大篆的气息还没有达到理想的效果，但是他们三家可以看作清代学习先秦篆书比较有影响的先驱者。

赵之琛（1781—1852 年），字次闲，号献父、献甫、宝月山人等，钱塘（今浙江杭州）人。他精六书，善绘山水、花卉，晚年常写佛像，能篆、隶、行、楷，工刻印，为陈豫钟弟子。著有《补罗迦室集》《补罗迦室印谱》。赵之琛曾为阮元摹刊钟鼎款识，故精通大篆。他的大篆书，不像前人一样描头画尾，而能够舍弃形貌，独取神理，用浑厚严整的笔法加以表现，笔墨比较自然生动，是清代大篆书中值得重视的一家。

吴熙载（1799 年—1870 年），初名廷飏，字熙载，五十岁以后因避讳更字攘之，亦作让之，以字行，号让翁、攘翁、晚学居士、方竹丈人、言庵、言甫等，祖籍江宁，自父起移居仪征。吴熙载著有《通鉴地理今释稿》《吴让之印谱》等。他随包世臣学习书法，由包氏得笔法，并学习邓石如篆刻之风格。篆刻、篆书，均能由邓石如而上追秦汉，继承发扬，赫然成家。吴熙载工金石考证，能写意花卉，精治印，平生治印逾万，影响深广，后师邓派者，多以吴氏为宗。吴熙载书法以篆书为最佳，笔法婀娜而不失清刚，流丽而不失端雅，有文人清气，是师邓而能有所发展者，其篆书作品如图 2-5-30 所示。

图 2-5-30　吴熙载《与朱元思书》(局部)

张裕钊（1823年—1894年），字廉卿，号濂亭，湖北武昌人。曾入曾国藩幕府，为曾氏弟子，但无意仕进，专意于学，为清末古文大家，后人编辑其文章为《濂亭文集》等。他的书法专师北碑，尤得力于《张猛龙碑》，其字敛入规矩，自成体势，结构谨严方正，笔法刚健劲拔，尤以外方内圆的独特笔姿为人所称赏，康有为推许其"集碑学之成"，其作品在近代中国和东瀛有广泛影响。但现在看来，虽然其书法很有特色，而相对于北碑来说，精神有隔阂，并没有抉得精华。其作品如图2-5-31所示。

吴大澂（1835年—1902年），原名大淳，避帝讳而改，字止敬，又字清卿，号恒轩、愙斋等，江苏吴县（今江苏苏州）人。同治七年（1868年）进士，累官至广东、湖南巡抚。吴大澂好集古、精鉴别，是著名的金石学家，所得古器皆手自摩拓，他工书画篆刻，有《愙斋集古录》《愙斋集古录释文誊稿》《说文古籀补》《恒轩吉金录》《古字说》《古玉图考》《愙斋诗文集》等著作。他的篆书（图2-5-32）融会大小二篆，以大篆立其筋骨，以小篆敛其体裁，而笔墨又极其精炼，三美归一，形成了坚劲紧韧的艺术风格，为篆书艺术开辟了一种新风格。

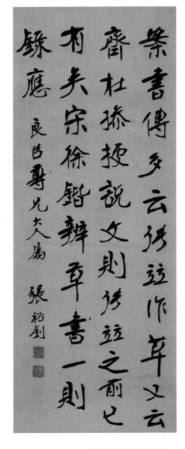

图2-5-31　张裕钊中堂作品　　　　　图2-5-32　吴大澂中堂作品

3. 兼宗两大传统并寻求融通的书法家

兼宗两大传统并寻求融通的书法家有何绍基、赵之谦、杨守敬、康有为等。

何绍基（1799年—1873年），字子贞，号东洲居士，晚号蝯叟、猿臂翁，湖南道州（今道县）人。道光十六年（1836年）进士，历任编修、国史馆协修、总纂、提调等，曾主持福建、贵州、广东乡试，咸丰时任职四川学政期间被黜，从此讲学游历各地，晚年在扬州主持校勘《十三经注疏》。他是晚清著名的学者，精通仪礼、说文、汉书、诗词以及书法，著有《说文段注驳正》《东洲草堂金石跋》等，如图2-5-33所示。他的书法，早年从颜真卿入手，后来融会《道因法师碑》，精研数十年，深得其妙，又肆力于篆、隶以及北碑，无不用功深至，是以篆、隶、楷、行皆冠绝一世。他以绝大天分和匠心，探求各体精神的融会，因而其各体的面目，都与传统的面目形成了很大差异，然而又无不以传统的面目为依归。真可谓帖意碑神，草情篆韵，一体而兼收之，在中国书法史上开出了奇葩，为书法的未来发展拓出了一条崭新的大道。

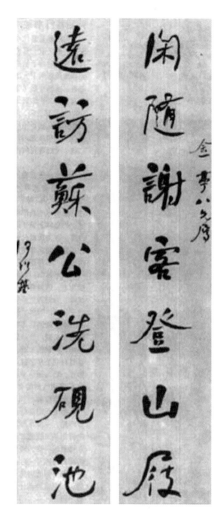

图2-5-33　何绍基行书联

赵之谦（1829年—1884年），字撝叔，号悲庵、冷君、无闷、梅庵等，浙江会稽（今绍兴）人。咸丰己未年（1859）举人，历官江西鄱阳、奉新、南城知县。其著作有《悲庵居士诗剩》《补环宇访碑录》《六朝别字记》等。他是一个多能的艺术家，篆刻、绘画、书法皆堪称一代大家。赵之谦尝称自己"生平艺事皆天分高于人力，惟治印则天五人五，无间然"，可见其于印章用力之多且勤。赵氏以其特有的艺术敏感和熔铸能力，将彼时出土日多的古器物文字引入印作和边款，风貌多样，意趣清新，开印章的新天地。他的书法，初从颜真卿入，后专攻北碑，又得邓石如篆隶之法，于是以北碑之法写篆隶，进一步丰富了篆隶的笔法意趣。又由北碑化生行书，熔铸贯通，运用如意，神气飞动，既饶有古朴厚重之意，更兼有帖的温淳雅洁之韵，如图2-5-34所示。可惜他英年早逝，未能使意境更臻于成熟老到。

杨守敬（1839年—1915年），字惺吾，自号邻苏老人，湖北宜都人。曾应驻日本公使黎庶昌之请前往日本协助辑刊《古逸丛书》，因此收集了不少保留在日的古代文献。他还在日本广泛传播书法，对日本近代以来书法的发展发生了重要的影响。在书法理论上，他提倡碑与帖"合则两美，离则两伤"，是较早进行这种理论倡导的人。在书法实践上，他奉行不悖，行书学颜和苏轼，后参入北碑意趣；大篆已经直达西周；隶书注重笔情墨趣，老辣迟涩，结体妙善伸蹙，时有谐趣，如图2-5-35所示。

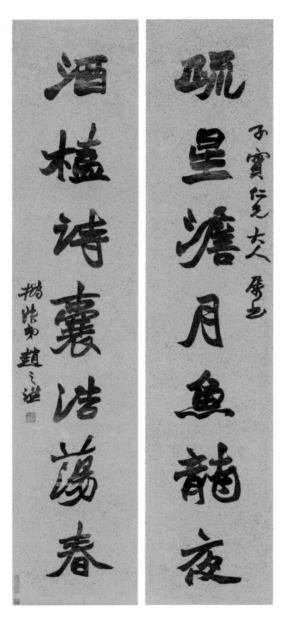

图2-5-34　赵之谦五言联　　　　　图2-5-35　杨守敬作品

康有为（1858年—1927年），初名祖诒，字广厦，号长素、更生、西樵山人等，广东南海人，著有《康南海先生遗著汇刊》《万木草堂遗稿》《万木草堂遗稿外编》《广艺舟双楫》等。康有为是碑学理论的健将，持论时有偏激之见，往往为人所诟病，但他自幼受严格的传统书法训练，虽然后专修北碑，但幼学基础未废，无意中形成了碑帖融合的面目。前人多认为他的书法出自《石门铭》，实际上还有许多颜真卿行书的趣味。他的书作既有北碑的开张恣肆、篆隶书法的古朴雄浑，又有传统行草的酣畅飞动，是篆隶北碑与传统行草融会贯通比较成功的例子，如图2-5-36所示。

吴昌硕（1844年—1927年），初名俊，又名俊卿，字香补，中年以后更字昌硕，以字行，亦署仓石、仓硕、苍硕，号缶庐、老缶、缶道人、芜菁亭长等，浙江安吉人。晚年被推举为西泠印社第一任社长，是晚清杰出的艺术家，诗书画印皆自成家数、影响深远。著有《缶庐集》。他既是清代书法的殿军，又是近代书法的开山，他于篆、隶用功最多，尤其是《石鼓

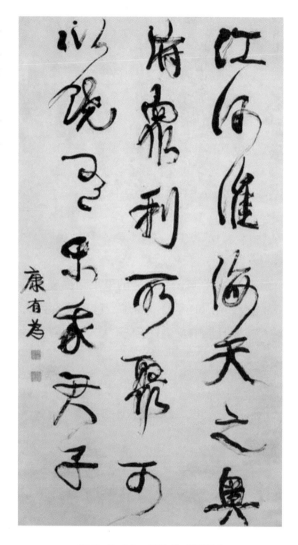

图2-5-36　康有为《语摘》

文》，终生浸淫，无一日或离，晚年变化笔墨，引入行草意趣，遂使笔情墨趣，流溢行间，如图2-3-37所示。篆书的复兴，至他而达到一个新高度。他的行书以王铎为宗，融入欧、米，又引入碑法之苍劲浑朴，老辣生奇，使行书也重放光华。吴昌硕治印初习浙、皖，继而出入秦汉，借鉴封泥匋甓，融入写意绘画情趣，形成了斑驳高古、沉雄壮遒的新面，即作小印，也有寻丈之势。吴昌硕还独创修整印面和边栏的治印法门，既雕既琢，复归于朴，古今无二。吴昌硕的成就，是清中期以来两大传统深入融会的硕果，标志着清人重理古典的工作取得了圆满的成功，为近现代书法的发展奠定了非常坚实的基础。

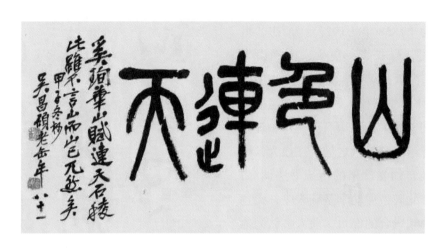

图2-5-37　吴昌硕篆书

在经历了漫长而辉煌的发展后，随着中国社会陷入战乱，书法也一度受到强烈的冲击，经受风雨的考验。现在，它又迎来了复兴的机会，书法不仅在全国出现了持续多年的热潮，而且影响及于世界。

思考与讨论

1.看一看、查一查图2-5-1、图2-5-2、图2-5-3、图2-5-5，思考明代书法为什么帖学大行。

2.试论述明代第二代书法家"吴门四家"对明代的书法贡献和地位。

3.明清两代书法家有什么样的相同和不同之处？你更喜欢谁的书法？

任务六　了解近现代书法

　　1911 年至今的书法，最显著的特色是书法不再是文人雅士、达官贵人的专利，而是进一步"泛化"，深入到社会的各个阶层，社会各界都涌现不少书法好手。这时期书法活动十分活跃，书法教育由过去的师徒相授式渐渐向社会化教育转变。特别是中华人民共和国成立以后，书法这门古老的艺术迎来了它的又一个春天。

　　具体说来，近代的书法上承清末，在康有为"北碑南帖"的"抑帖扬碑"理论的牵引下，碑派书法继续占据着重要的位置，但没能产生重要的"碑派书法"大师。而帖学一路，却大有起色，沈尹默、白蕉为一时翘楚。但仅用"碑、帖"两派，远不足以涵盖此期书法的面貌，这一时期的书法呈现出了"多元化"的格局。而 1949 年以后的书法，在前者的基础上进一步发展，开创了"百花齐放"的崭新局面。

一、近现代的书法家面貌

　　近代有许多文人学者，他们以书法家形象出现，有的以书法为业，并取得了很高的成就。尽管这些学者在别的方面也颇有造诣，但大多为书名所掩，因此，他们是较为纯粹的书法家。

（一）沈尹默

　　沈尹默（1883 年—1971 年），原名君默，后更名尹默，字中，号秋明、匏瓜，浙江吴兴人，是近代中国最负盛名的书法家之一。沈尹默初以诗名，是新文化运动的一员主将，30 岁就在北京大学做教授，所交游者皆一时风云人物。沈尹默少时开始学书法，在地方上很有书名，但有一次，陈独秀见到沈尹默写的诗，对沈说："诗很好，但字则其俗在骨。"沈尹默于是开始勤奋练字，如是不间断者两三年，书法面目从此一变。

　　沈尹默以学帖出名（图 2-6-1），碑上也下了苦功。近 50 岁时，沈尹默致力于行草书，

从米南宫而释智永，而虞世南，而褚遂良，再上溯二王。又在故宫博览历代名迹，眼界大开。这是沈尹默书法生涯中一个关键时期，沈尹默书法由此大进，秀雅、俊美的个人风格也基本形成。

研习书法的同时，沈尹默也深入研究了书法理论。他结合自己学书的体会，将书法理论通俗化，对书法的推广普及起到了广泛的宣传作用。新中国成立后，沈尹默积极从事书法艺术的教育与普及工作，培养了不少卓有成就的书法家。上海的书坛上，至今仍活跃着许多沈先生的传人。

图 2-6-1　沈尹默学帖

（二）谢无量

谢无量（1883 年—1964 年），原名蒙，字大澄，后易名沉，字无量，别号啬庵，四川乐至人，近代著名学者、诗人、书法家。他早年积极参加社会革命活动，先后担任过《京报》主笔、孙中山先生大本营的秘书长、参议长、黄埔军校教习等职。孙中山逝世后，谢无量潜心改志，从事教育与学术，以学者身份终其生。

谢无量著作等身，以文史及辞章方面的辉煌成就名重今世。他并不以书法家自居，初也不以书法家闻名。他异于常规的"孩儿体"书法，不太受世人青睐。但有真眼力的人知道，谢无量乃藏龙卧虎，本不是一般俗家俗字所可比肩的。于右任先生曾说，谢无量的书法"笔挟元气，风骨苍润，韵余于笔，我自愧弗如。"沈尹默先生也曾赞曰："无量书法，上溯魏晋之雅健，下启一代之雄风，笔力扛鼎，奇丽清新。"

谢无量书法（图 2-6-2），要说来源，他夫人说是"师法二王，游心篆隶和南北朝碑

刻"。但我们现在看谢先生的字，是看不出多少前人的影子的。书法到他那个境界，已不再是技巧问题，他已完完全全在写他自己。谢无量的字，给人最强烈的印象就是已经由绚烂归于平淡；它看似稚拙，实则博大精深，背后有一般人不易企及的学养支撑，故与俗书无缘。当然，这种"孩儿体"是一般人学不得的。不下字外工夫，唯稚拙是求，必然不会有好结果。

（三）胡小石

胡小石（1888年—1962年），名光炜，号倩尹、夏庐，晚号沙公、子夏等。原籍浙江嘉兴，生长在南京。胡小石是近代颇有影响的学者、诗人，属于学院派的书法家，他几乎一生都在高等学府做教授，知识渊博，手眼俱高。书法初学颜真卿，但写得板滞。经老师李瑞清指点，很快改学北碑，《郑文公碑》及《张黑女墓志》临习最久。又写《流沙坠简》墨迹影印本，得汉代八分、章草及行草书真相，品格高古，不同时俗。此后广收博取，历代大家都有涉猎，尤其对米南宫"刷字"的痛快十分神往。但胡小石不习唐人书，以为其时大家结体虽佳，也只是齐整而已，不若前代书法

图 2-6-2　谢无量书法作品

之大气并富有天趣。

总体来说，胡小石成熟期书法的最大特点是用笔以碑体的方笔为主，沉着、厚实、老硬，但又加进了米南宫的"刷字"法，故沉雄之中又有豪迈之气，结体布局不拘一格。字的中宫紧收，但主笔画能放则放，神纵、荡漾，颇得小王与黄山谷书的神趣。这实际又是吸取了帖的优势，使他的碑体书法没有死板呆滞之嫌，其书法如图 2-6-3 所示。

图 2-6-3　胡小石书法作品

（四）郑诵先

郑诵先（1892 年—1976 年），原名世芬，字诵先，号研斋，四川富顺人。出身书香门第，自幼即习文史、诗词和书法。书法从隋碑入手，后来专攻草书，将今草和章草结合，形成朴茂古雅的风格。20 世纪50 年代在北京与张伯驹等人组织"北京书法研究社"，任秘书长。晚年，又将《爨宝子》《爨龙颜》等碑的用笔融汇到他的草书中，使其书法风格更加浑厚苍莽、潇洒飞动，如图2-6-4 所示。

图 2-6-4　郑诵先书法作品

（五）邓散木

邓散木（1898年—1963年），原名菊初，后名铁，字散木，别号芦中人、无恙、粪翁、一足等，以字行。他是江南大书法家萧退庵的弟子，工行草书，但于篆、隶、真书，也都下过极深的工夫。楷书以唐楷为主，也写北碑，但终于还是帖意浓于碑意。他的隶书则临学汉代名碑，以笔酣墨饱、结字谨严胜。篆书功夫很好，初走吴昌硕的路子，后上下古今融会贯通，写出一种个人风格强烈的草篆，如图2-6-5所示。

邓散木在近代以篆刻著称。当年印坛所谓"北齐南邓"，就是指北京的齐白石与江南的邓散木。邓散木的篆刻老师，是"虞山派"开山鼻祖赵古泥。他的篆刻，追求的是汪洋恣肆、不计工拙的效果，但略显破碎，境界不高。书法也如此，或许是天分使然。

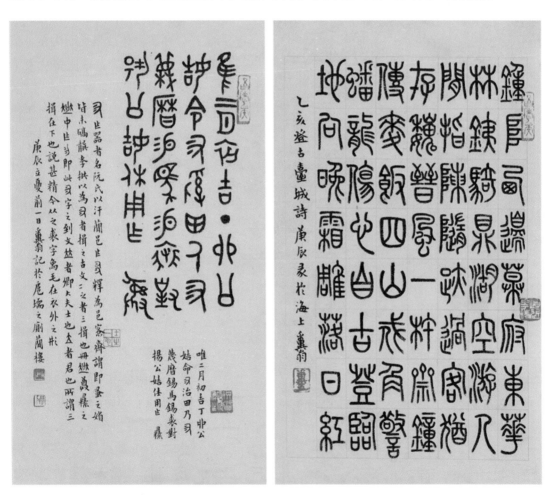

图2-6-5　邓散木草篆作品

（六）林散之

林散之（1898年—1989年），号江上老人、左耳、聋叟，别署林散耳。安徽和县乌江人。当代最负盛名的书法家之一。诗、书、画皆工，并称"三绝"。60岁后专攻草书，以其苍茫淋漓、云烟四溢的狂草书冠绝今世，被誉为"当代草圣"。

林散之的书学道路，他自己说是经过了四变。具体说来，林散之学书是"由唐入魏，由魏入汉，转而入唐，入宋、元，降而明、清"。这种远近上下反复临摹的功夫，为林散之后来的草书打下了极坚实的基础，使他晚年纵横驰骋，随心所欲，貌似无法而不逾矩。

而他的狂草书，是"以'大王'为宗，释怀素为体，王觉斯为友，董思白、祝希哲为宾"。草法多从大王来，但那根劲挺而有蠕力的"屋漏痕"线条，基本还是怀素的。自作诗云"笔从曲处还求直，意到圆时更觉方"，这种曲中还直、圆极便方的效果，是林氏草书的一大特色，他的字所以个个线条如钢丝一般能从纸面上立起来，挺拔而弹性十足。

用笔之外，林散之用墨也极讲究。他写字喜欢在砚池旁置一水盂，饱蘸浓墨之后，将笔尖轻轻点上一点清水，一下笔，水墨交融，千变万化，妙不可言！林散之更善于用枯笔，往往在墨竭锋散之后，还能仗其超凡的控制力，写出时隐时现、若断还连的点画来。

林散之工于画，故于谋篇布局上能匠心独运，出常人难有的艺术效果。用水使他的字富于墨色变化；枯笔与润笔相结合，使他的作品有鲜明的节奏，如图2-6-6所示。林散之深

图2-6-6　林散之作品

得"知白守黑,计白当黑"之理,所以他的作品看上去有那样强烈的画面感,加上大小参差,斜正互用,真是茫茫苍苍,真气淋漓,满纸云烟。暮年更趋老辣,枯笔更多,又时出童趣。唯纵横奔腾不如当年,虽还是狂草,草中多见宁静,所谓绚烂之极复归平淡是也。

(七)潘伯鹰

潘伯鹰(1905年—1966年),原名式,字伯鹰,以字行,号凫公、有发翁,别署孤云,安徽怀宁人。少年时就流露出文字才华,工诗词,风神潇洒、崇尚雅洁。当年国共和谈时,潘伯鹰曾担任章士钊的秘书,一时间,"书记翩翩潘伯鹰"的考语流传甚广。潘伯鹰比沈尹默小16岁,但二人相处很好,书法也是一路的,都宗"二王"。沈尹默以为,褚遂良是唐代一位推陈出新、承上启下的书法家,所以在褚字上下过很深的功夫。有趣的是,潘伯鹰后来也专攻褚字,他的褚字,写得较沈尹默更为洒脱,劲健处也在沈尹默之上。新中国成立后,沈、潘二位先生曾各写楷书字帖,以作中小学生的临摹范本。当今的上海书坛,仍可明显看到两位先生的影响,如图2-6-7所示。潘伯鹰行草书浏丽健劲、潇散超然,通篇气息平和而不失跌宕生动之意,结字朴实亦兼具玲珑精巧之趣,其作品如图2-6-7所示。

(八)沙孟海

沙孟海(1900年—1992年),原名文若,字孟海,以字行,别号石荒、沙村、兰沙、决明等。著名书法家、书法理论家、印学家。

沙孟海早年得吴昌硕指授,他的书法以行草书最佳,尤其善作擘窠大字,被誉为"海内榜书,沙翁第一"。1955年,杭州重建灵隐寺,殿额"大雄主殿"四字,板面横长8米,高3米。沙孟海用3支檀笔绑在一起,铺纸地面,移步俯书,"如牛耕田"。此匾挂起后,轰动杭州城,有人以为气魄雄伟,深得李邕骨法。沙孟海

图2-6-7 潘伯鹰《草书杜诗三首》

的字确实以气胜，且越大越壮观，此非胸有浩然之气不能致也。欣赏沙孟海书法作品，会有一种震撼人心的感觉，使人被他那大气磅礴的气象所征服，特别是他那榜书大字，更是让人激动与惊异，如图 2-6-8 所示。正大气象是中华民族几千年来一直倡导的人格品性，沙孟海先生用他的书法艺术为我们诠释了这一道德范式。

（九）萧娴

萧娴（1902 年—1997 年），字稚秋，号蜕阁，别署枕琴室主。贵州贵阳人，当代著名的女书法家。父亲萧铁珊是孙中山先生的追随者，又是著名的南社社员，工诗文、善书画。萧娴幼承庭训，小小年纪就以善作擘窠大字闻名乡里，后又拜师康有为，康先生因其聪明好学，收其为弟子，从此萧娴书艺大进。

受康有为影响，萧娴学书从篆隶入手，与现在一般人从楷书开始不一样。她认为，"楷书是从篆隶而来。篆是圆笔，隶是方笔，圆笔方笔都掌握到了，不论改写楷书、行书或草书都不难掌握了"。取法乎古，这当然是最难得的。她的书法，开始就是以"三石"为宗。"三石"者，《石鼓文》《石门颂》《石门铭》是也。历史上，女书法家并不多；即便有，一般也以秀丽婉约见长。萧娴的字却有伟丈夫气概，这与她宗"三石"有很大关系。她最以大字行楷书胜，点画纵横驰骋，外放内敛，大气磅礴，与老师书如出一辙，以重、拙、大的特点，给人以强烈的印象，其书法如图 2-6-9、图 2-6-10 所示。

图 2-6-8　沙孟海行草书轴作品

图 2-6-9　萧娴作品 1　　　　　　　　图 2-6-10　萧娴作品 2

（十）白蕉

　　白蕉（1907 年—1969 年），本姓何，名法治，字远香，号旭如，后改名换姓为白蕉。上海金山县（今金山区）张堰镇人。出身书香门第，幼承家学，少时就有书名于乡里。白蕉自己说是诗第一、书第二、画第三。其实，他还治印，只是难得为人奏刀。白蕉传统文艺修养相当全面，但最为人称誉的，还是他那一笔秀逸的行书。他的行书主要学"二王"一路，功底深厚，格调高雅。20 世纪 40 年代，他多次在上海举办个人书画展，名噪一时，行家也颇推重。有人评论说，他写的王字为当今第一。细看其行草书，便觉这话并非过誉。白蕉的行草书，深得二王精髓。沈尹默、邓散木、潘伯鹰等诸家也都写王字，但较之于他们，白蕉的字更富英锐之气；流转畅适，又能收得住，丝毫没有浮滑薄俗之感。白蕉的有些行书还有王珣《伯远帖》的明显影响，十分可爱，如图 2-6-11 所示。

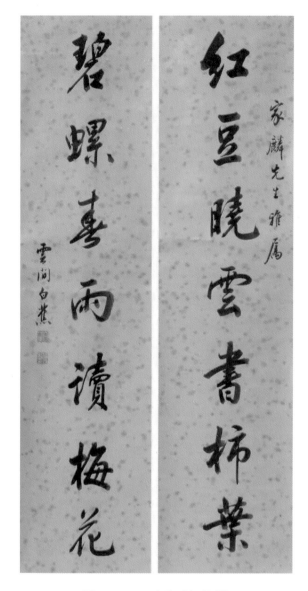

图 2-6-11　白蕉《行书联》

　　另外，近现代知名的书法家还有孙墨佛、钱振锽、马公愚、钱瘦铁、刘孟伉、吴玉如等人。新中国成立后，舒同也是一个不可忽视的书法家。早在新中国成立前，他便被誉为"军中一支笔"，后又担任过中国书法家协会的第一任主席。他的字，主要来源于颜真卿和何绍基，再掺与篆籀笔法，所以显得骨力饱满。结构上，无论是行楷书还是行草书，都接近于圆形；所以他的字，如果单个看，觉得相当不错，但整篇看来，一个圆形接着一个圆形，像是转动着的车轮，章法上未免显得过于单调乏味。

二、画家型书法家

画家型书法家主要以画家的身份出现，书法成就也很高，但并不广为人所知，书名为画名所掩。

（一）张大千

张大千（1899年—1983年），名爰，字季爰，又字大千，号南场丈人，70岁后署爰翁、爰皤。四川内江人。张大千是当代享誉海内外的中国画大师，一生多富传奇色彩，早岁即有艺名，享高寿。张大千的书法以魏碑为宗，也习唐宋，从《瘗鹤铭》《石门铭》《云峰刻石》《郑文公碑》等得趣最多。他以行草书胜，长撇长捺，纵横有象，笔致老到，结字舒展，雄强中寸露秀逸之气。他的用笔和结体均异于常人，个性独特，人称"大千体"，如图2-6-12所示。张大千早年从曾熙、李瑞清学艺，可谓法门高深，学有巨源。但因画名太响，书名终为之所掩。

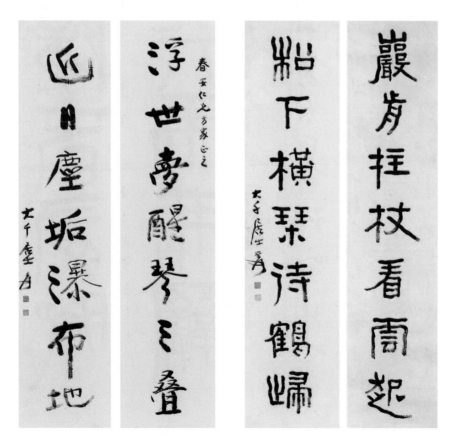

图2-6-12 张大千书法作品

（二）溥心畬

溥心畬（1896 年—1963 年），名儒，字心畬，满族，清宗室，著名画家，山水、人物无一不精。又擅长书法，他的书法来自帖学一路，主要得自于"二王"，结体潇洒、用笔轻盈、秀逸多姿（图 2-6-13）。

（三）齐白石

齐白石（1863 年—1957 年），字萍生，号白石，祖籍安徽宿州砀山，生于湖南长沙府湘潭（今湖南湘潭）。中国著名画家、篆刻家，无论是他的画还是书法，都开创了一片新天地，在书法上也颇有造就。他的书法，篆隶、行草都独具一格。其篆隶来源于《天玺纪功碑》，笔法纯用篆书笔法，笔画横平直竖，显得真力饱满、厚重而又古朴，有奇肆之气，如图 2-6-14 所示。行书则纵横自如，不计工拙，大气磅礴，而又书卷气十足。

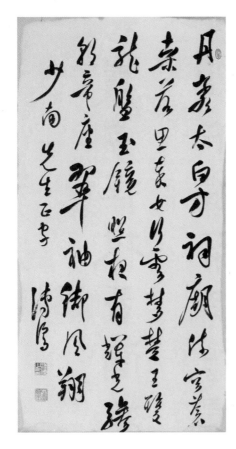

图 2-6-13　溥心畬草书作品

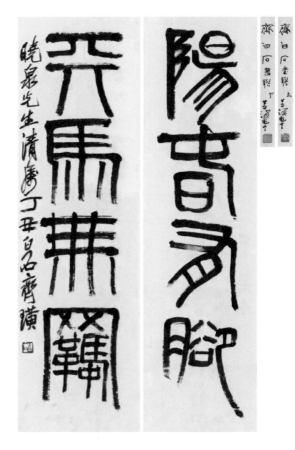

图 2-6-14　齐白石篆书作品

（四）黄宾虹

黄宾虹（1865年—1955年），名质，号宾虹。原籍安徽歙县人，生于浙江金华。著名山水画家，亦善书法。所作行书，任笔自然，看似漫不经心，而又内含骨力，如图2-6-15所示。他篆书很有特色，喜用半干的焦墨写篆，特别是大篆。运笔较慢，笔画时粗时细，有一种散淡而又古拙的味道。

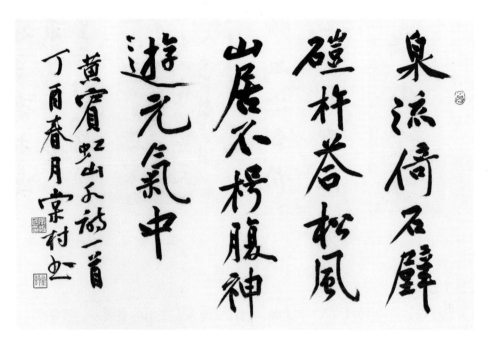

图2-6-15　黄宾虹书法作品

（五）徐生翁

徐生翁（1875年—1964年），早年姓李，名徐，号生翁，晚年复姓徐，浙江绍兴人。他初学颜真卿，后宗北碑。他的字结体奇崛、生拙古辣，有时看上去好像完全放弃了用笔，但别具情趣。他的字一直不为别人称道，但的确是格调高古，如图2-6-16所示。

（六）徐悲鸿

徐悲鸿（1895年—1953年），原名徐寿康，江苏宜兴市屺亭镇人，现代著名画家、艺术教育家，国画、油画无一不精。他的书法造诣很高，之所以常常被人忽略，完全是为他的画名所掩。徐悲鸿曾经得到康有为的指点，作行书喜用中锋，结体漫不经意，有种稚拙的儿童体的韵致，如图2-6-17所示。

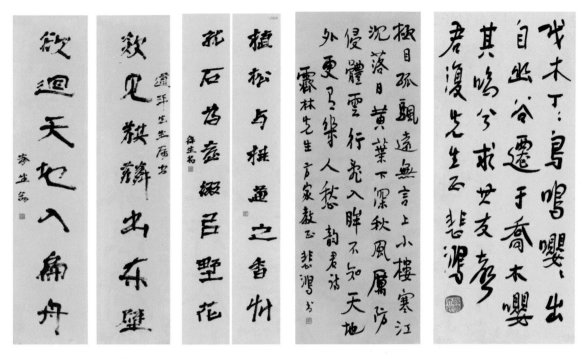

图 2-6-16　徐生翁书法作品　　　　　　　　　　图 2-6-17　徐悲鸿书法作品

（七）潘天寿

潘天寿（1897 年—1971 年），字大颐，浙江宁海人。杰出的书画家、教育家。他的篆隶，取法《三公山碑》《褒斜道》，他的行草书从晋唐入手，融入黄道周、倪元璐的险绝。书风整体来看是豪放一路，"一味霸悍"，只见大小参差错落，与他的画一同构造险绝的意境，如图 2-6-18 所示。

（八）陶博吾

陶博吾（1900—1996 年），原名文，字博吾，号国顺，著名画家、书法家，江西九江人。早年求学于上海昌明艺专，得黄宾虹指授，后归隐乡里，以布衣终其一生，生前不大为人所知，声名不出乡里。所作山水、花鸟，用笔奇肆老辣，全用篆籀笔法。他的书法也是结体奇崛，纯用中锋，喜欢用大篆集联，如图 2-6-19 所示。

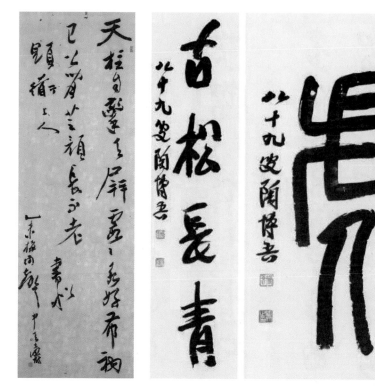

图 2-6-18　潘天寿草书
　　　　　诗轴作品

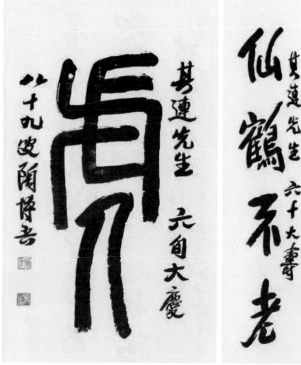

图 2-6-19　陶博吾作品

（九）来楚生

来楚生（1903年—1975年），原名稷，号然犀，浙江萧山人。他以"书画印"三绝著称，所作花鸟意趣盎然，篆刻更是开创了一片新天地。他的书法以草书成就最高，线条简练飞动，结构稍紧，形成绵密、筋骨内含的效果（图2-6-20）。

（十）谢稚柳

谢稚柳（1910年—1997年），原名稚，字稚柳，江苏武进（今江苏常州）人。现当代著名画家、书画鉴定家。他的书法，和他的画一样，来源于陈洪绶，起笔轻缓、结体奇崛而又秀丽多姿。至于草书，则用笔圆转灵动，潇洒流落，飘然出群，如图2-6-21所示。

我国近现代其他兼善书法的画家还有蒲华、刘海粟、王个簃、丰子恺等人。

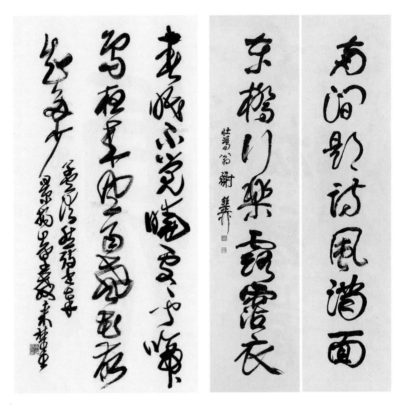

图 2-6-20 来楚生书法作品　　　图 2-6-21 谢稚柳书法作品

对于学者来说，书法仅仅是自己诸多修养之一而已，并不以此自重。然而，人们在敬仰他们文艺、学问上的成就的同时，也会惊喜地发现他们在书法方面的才能。

（一）李叔同

李叔同（1880 年—1942 年），字叔同，初名文涛，改名岸，又名广侯、成蹊等，别名较多。李叔同是著名音乐家、美术教育家、书法家、戏剧活动家，是近现代少见的全才式人物。他是中国最早一批留学国外学习美术者之一，最早将话剧引入中国，最早创办美术教育，也是最早开始用人体模特写生的人。精书法、擅篆刻，对音乐也很有造诣。他的学生中，著名的有音乐家刘质平、画家丰子恺。

李叔同的字要分为两个截然不同的时期，即出家前与出家后。李叔同受时代风气影响，早年学习魏碑，曾反复临习《龙门二十品》《张猛龙》《爨宝子》等碑。不过李叔同写

碑较一般人更为润泽，主要取其奇妙的结构，基本上没有形成自己的面目。李叔同出家后，"诸艺俱舍，独书法不废"。他以书法弘扬经律，广结佛缘，但早期凌厉的才子气与魏碑刚劲雄伟的风格消失不见，代之以安详肃穆到不食人间烟火的一副面孔。李叔同晚年的书法形式以抄写佛经的册页、对联为主，字体偏于狭长，用笔较轻、较慢，章法空间十分疏朗，呈现一派肃穆、高古的佛家气象，如图 2-6-22 所示。

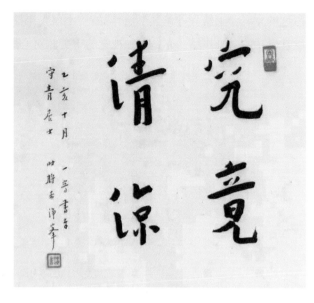

图 2-6-22　李叔同书法作品

（二）于右任

于右任（1879 年—1964 年），陕西泾阳人，原名伯循，别署骚心、髯翁、太平老人。诗人、书法家、政治家。清光绪二十九年（1903 年）举人。1906 年追随孙中山加入同盟会，1910 年与宋教仁等人创作《民立报》，1912 年任南京临时政府交通部次长，曾致力于反对袁世凯的斗争。后任上海大学校长等职，1931 年后长期任国民党政府监察院院长。

于右任早年写过赵孟頫，也写过"二王"，后来专注于魏碑。他之所以喜欢魏碑，是因为魏碑有"尚武"精神，有粗犷豪放之气。自鸦片战争以来，清廷腐败，国力渐衰，中华民族受到列强侵略。他怀着忧国忧民的意识，试图唤起中华民族的觉醒，这种意识在他的诗中可以得到反映——"朝临石门铭，暮写二十品，辛苦集为联，夜夜泪湿枕"。否则，如果只是临习书法，是无须"夜夜泪湿枕"的。他曾说过，"有志者应以造福人类为己任，诗文书法，皆余事耳。然余事亦须卓然自立。学古人而不为古人所限。"他博撷约取，以个人审美原则取舍，最终形成了自己的行楷书风格（图 2-6-23），得以在千载书史上"卓然自立"。

（三）启功

启功（1912 年—2005 年），字元白，号苑北居士。出生于北京，满族，爱新觉罗氏，皇族后裔。著名国学大师、书法家、红学家、诗人。曾任北京师范大学教授、中国书法家协会主席、西泠印社社长等职。

启功在书法方面成就最大，其书法作品在条幅、册页、屏联上都表现出优美的韵律和

深远的意境。书法界评论其书法作品："不仅是书法之书，更是学者之书、诗人之书。"因此，欣赏启功的书画作品，亦是一种视觉的审美和对心灵的洗礼，如图 2-6-24 所示。

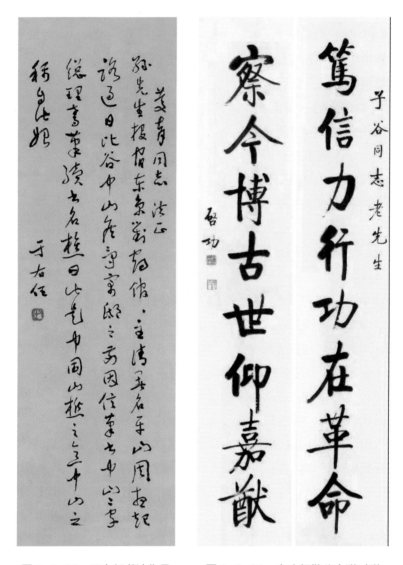

图 2-6-23　于右任书法作品　　图 2-6-24　启功行楷八言联对联

思考与讨论

1. 你更喜欢近代哪位书法名家？为什么？

2. 书画名家张大千和齐白石的书法特点是什么？

3. 你认为当下书法在传统书法的基础上如何才能走出新路？

书法

技法

实践

项目三

任务一　认识文房四宝

　　"文房四宝"是对笔、墨、纸、砚的美称和总称。它们是中国所特有的书写工具，自古以来就受到文人雅士的钟爱。俗话说"工欲善其事，必先利其器"，书写工具的质量直接影响到书写的最终效果。

一、笔

（一）毛笔的分类

　　毛笔，据说是秦时蒙恬将军所造，但它实际出现时间应该更早。它由笔杆和笔头两部分组成，笔头由动物毛制作而成。毛笔按制作原料的性能、型号和笔锋长短的不同，可划分为不同的种类（图 3-1-1）。

　　（1）按照制作原料性能的不同，毛笔可分为硬毫、软毫和兼毫三大类。毫是指毛笔或毛笔的笔头，所谓硬毫、软毫、兼毫是针对毛笔头部而言的。硬毫是用硬度较大的动物毛制作而成的，如黄鼠狼毛、紫兔毛、獾毛等。这种笔的弹性较强，写出的线条锐利劲健、线条瘦劲，使用时宜缓不宜急。软毫是用较柔软的动物毛制作而成的，如羊毛、鸡毛等。其弹性稍差，有利于锻炼腕力，写出的线条圆润，风韵长足。兼毫是用柔软和硬度较大的动物毛混合制成的，如常见的紫羊毫、羊狼毫等。兼毫软硬兼备、弹性适中，写出的线条可细可粗，适合初学者使用。

　　（2）按笔锋的长短不同，毛笔可分为长锋笔、中锋笔和短锋笔。笔锋在毛笔头中有着十分重要的作用。例如，书写过程中，中锋、侧锋、露锋折转自如，按笔提笔不倒锋、不散锋等，都是通过笔锋完成的。一般来说，长锋笔富有弹性，提按幅度大，节奏感强；中锋笔介于长锋和短锋之间，锋长适中，较易把握，适于各种书体的书写；短锋笔的笔腹较

硬，提按幅度小，点画浑厚粗壮，但使用不当会使作品缺少灵气。

（3）按型号不同，毛笔可分为小楷笔、中楷笔和大楷笔。毛笔型号不同，书写者应根据字的大小、用途及使用习惯恰当地选择毛笔型号，以避免出现点画粗细与字的大小不协调的现象。

初学者购买毛笔宜选择大楷、中锋、硬毫（或兼毫）毛笔，锋长宜在 3.5~4 厘米之间，可去书画店或文化用品专卖店购买。

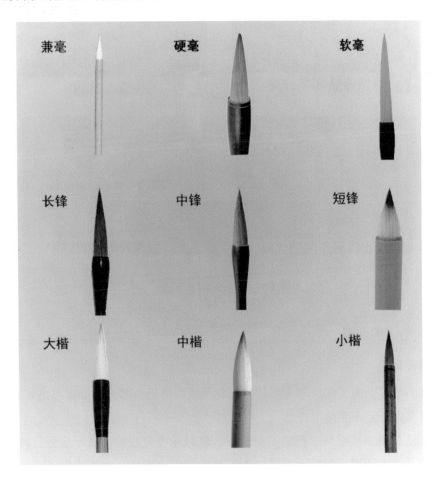

图 3-1-1　毛笔的分类

（二）毛笔的"四德"

一支好的毛笔应具有"尖、齐、圆、健"四大特征（图 3-1-2）。

（1）尖：毛豪聚合时，笔锋要能收尖。

（2）齐：将笔尖润开捏扁后，尖端的若干毫毛整齐，无长短不一的现象。

（3）圆：笔毫饱满圆润，呈圆锥状，不扁不瘦，不凹不凸。

（4）健：笔头劲健有力、富有弹性，毛笔铺开后易于收拢，按弯提起时能快速地收束变直，基本恢复原状。

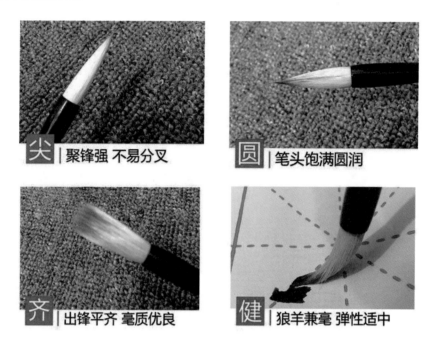

图 3-1-2　毛笔的"四德"

（三）毛笔的保养

1. 新笔先开笔

制作好的毛笔，为了保护笔头形状，都会用淡胶将笔头部分粘裹后再出售，所以新买的毛笔一定要先开笔才能使用。

开笔，就是用凉水或温水把笔头浸泡开，轻轻地洗掉胶质，吸干水分，再蓄墨写字。需要注意的是，不能用过烫的水开笔，否则笔头将失去弹性；也不能用手强行捻开笔毫，以防损害毛笔，或缩短其使用寿命。

2. 用后及时清洗

用完毛笔后，要认真地清洗毛笔，避免墨汁干结发硬。洗笔要顺水慢洗，不要将笔头朝上逆水冲洗。清洗干净后，理顺笔头，自然阴干，以便下次使用。每次使用时，都应先用冷水打湿笔头，然后再用墨。

二、墨

墨是写字作画的传统材料。墨汁的好坏对作品的最终效果影响很大。除了使用功能外，很多精品墨还作为工艺品，供人欣赏与收藏。

（一）墨的种类

1. 松烟墨

松烟墨是烧松木取烟，再配上胶料、香料制成的，制作工序较为复杂。松烟墨的特点是乌黑无光泽，但容易表现出墨色的浓淡变化，呈现古朴萧远之感，适合书写大草、魏碑、摩崖刻石等苍茫大气的作品。

2. 油烟墨

油烟墨是用桐油、菜籽油、胡麻油等植物油烧烟，再加入胶料、麝香、冰片等制作而成的。因油类燃料燃烧后蒸发的炭黑含有脂类成分，因此墨色鲜润有神采，比较合适书画写作。

3. 工业炭黑

工业炭黑是含碳物质，是煤、天然气、重油、燃料油等在空气不足的条件下经不完全燃烧或受热分解而得的产物。现在市面上有不少墨汁就是用工业炭黑制造的。工业炭黑使用简单、方便，但在墨色的表现上稍逊色。

（二）墨的选用

古代书法家自己制墨与磨墨，故常用到固体墨与砚台。初学者不必购买传统的研磨墨，选购质量较好的瓶装墨即可。

三、纸

写毛笔字一般需要用吸水性能较好的书画纸，如宣纸、元书纸、毛边纸等，尤其以宣纸最为常用。宣纸其因产于安徽宣城而得名，宣纸的优良品质和长久寿命（古有"纸寿千年"之说）奠定了它在中国文化史上的地位。

（一）宣纸的分类

宣纸品种繁多，按照生产工艺的不同，大致可分为生宣、熟宣和半熟宣三类。

1. 生宣

生宣质地较柔软，因为没有经过加工，其吸水性和沁水性都很强，能收水晕墨，达到水走墨留的艺术效果，笔触层次清晰，浓、淡、干、湿、燥五色俱显，变化万千，多用于泼墨画、写意画和行草书体。

2. 熟宣

熟宣是在生宣的基础上涂以明矾、洒金、印花、洒云母等制成，纸质较硬。其特点是不洇水，能经得住层层皴染，墨和色不会洇散开来，是写楷书和绘制工笔画的理想用纸。但不适宜作水墨写意画。

3. 半熟宣

半熟宣由生宣加工而成，吸水能力介于生宣与熟宣之间，既能体现墨色变化，渗墨速度又易掌控，也是书法和绘画的理想用纸。

（二）纸的选用

由于宣纸的价格较高，如果是书画家或已具功底的书画爱好者，可根据自己的喜好选用品种合适的宣纸。对于初学者或者平时练习来说，一般使用毛边纸或元书纸即可，还可以选用物美价廉的竹纤维纸。

四、砚

砚，又称砚池、砚田等，大型砚又称"墨海"，是书画家用于磨墨的工具。

（一）砚的分类

砚的品种繁多，按雕制材料分，有石砚、陶砚、砖砚、玉砚等；按形状分，有圆形、长方形、方形等。石砚中以端砚、歙砚和鲁砚最为名贵。

（二）砚的选用

对于初学者来说，三大名砚的价格不菲，难以承受。现市面上出售的普通砚台，只要不是太滑或过于粗糙，能出墨、墨汁无粗粒，便可选用。

使用时需注意，不要将墨锭长时间放在砚上，以免墨锭与砚台粘连。使用完毕后，要及时清洗，再储以清水以保持砚心湿润。

技能训练

任务名称	文房四宝的基本常识训练	建议学时	2
学习目标	1. 理解什么是文房四宝和它们的使用规律及特性 2. 掌握毛笔的书写特点，对硬毫、软毫和兼毫三大类毛笔有清晰的认识 3. 熟悉毛笔的制作材料，对不同材料如黄鼠狼毛、紫兔毛、獾毛的弹性有明确的了解和认识		
重点	掌握中锋用笔，体会和控制笔毫在点画中的各种变化		
难点	选择适合的毛笔和墨汁		
工具	毛笔、宣纸、砚台、墨汁		
思考	思考好毛笔的特点		
建议	"文房四宝"对于学习书法来说，是写好字的关键条件之一 "工欲善其事，必先利其器"，选好毛笔、墨汁、宣纸和砚台至关重要		

任务二　选帖、读帖与临帖

人们常说"模仿是创新的基础"，毛笔的学习，就是一个从模仿到创新的过程。临帖，就是临摹前人或他人好的书法作品和字帖。这种模仿被看作是中国书法入门的钥匙，也是书法学习的重要方法。在临摹过程中，对字帖范本的理解和掌握越深，书法基础就越牢，有利于今后的书法创作和创新。

一、选帖

选帖，实际上就是"拜师"。"拜师"要遵循以下原则。

（一）选好帖

所谓好帖，也就是经得起历史检验、历来被书法家公认、真正能作为范本临习的名家字帖。篆书如《毛公鼎》《峄山碑》，汉隶如《曹全碑》《乙瑛碑》，魏碑如《张猛龙碑》《郑文公碑》，楷书如欧阳询的《九成宫醴泉铭》、颜真卿的《颜勤礼碑》、柳公权的《玄秘塔碑》、赵孟頫的《妙严寺记》等，行书如王羲之的《兰亭序》、颜真卿的《祭侄文稿》、米蒂的《蜀素帖》，草书如王羲之、王献之父子的小草，王铎、黄山谷的大草，怀素、张旭的狂草等。这些字帖千百年来深受书法名家、书法爱好者好评，是公认的好帖。临习这些名帖，走书艺正道，起点高，格调高雅。名帖名录具体见表3-2-1。

（二）选适合自己的好帖

选适合自己的好帖，就是要选自己喜爱的、符合自己兴趣的帖子，而不是别人强加于自己的字帖。遵循这个原则选帖，学书法才会得心应手，获得事半功倍的练习效果。

（三）持之以恒的练习

选好帖后就要勤奋练习，迎难而上，切忌"朝颜暮柳"，轻率换帖。

表 3-2-1　字帖临习范本

书体种类	参考碑帖
篆书类	《散氏盘》《石鼓文》，李阳冰《三坟记》，李斯《峄山碑》
隶书类	《乙瑛碑》《礼器碑》《张迁碑》《石门颂》《曹全碑》《史晨碑》
楷书类	《郑文公碑》《元怀墓志》《张猛龙碑》《崔敬邕墓志》，褚遂良《大字阴符经》《雁塔圣教序》，欧阳询《九成宫醴泉铭》，虞世南《孔子庙堂碑》，颜真卿《颜勤礼碑》《自书告身帖》《麻姑仙坛记》《颜家庙碑》《李玄靖碑》，柳公权《玄秘塔碑》《神策军碑》，赵孟頫《三门记》《胆巴碑》
行书类	王羲之《兰亭序》《圣教序》，李邕《李思训碑》，颜真卿《祭侄文稿》，苏轼《寒食诗帖》，黄庭坚《松风阁诗帖》，米芾《蜀素帖》《苕溪诗帖》
草书类	皇象《急就章》，王羲之《十七帖》，孙过庭《书谱》，张旭《古诗四帖》，怀素《自叙帖》《圣母帖》《大、小千字文》，黄庭坚《李白忆旧游诗草书卷》《诸上座帖》

二、读帖

字帖选好后，不要立即动手临帖，而是要先读帖。读帖一般按照"三步读帖法"进行，即观察、思考和动手。

（一）观察

选好字帖后，首先要静下心来认真地阅读、观察字帖。这是认识字帖的重要过程，包括辨别字帖的书体风格、掌握范本的结构特点、发现范本笔画的特点等。通过认真观察，对字帖有一个大概的认识，这对下一步临习大有裨益。

（二）思考

思考，这是读帖过程中的重要一环。练字需要在认真观察的基础上，进行深入的思考，去体悟字帖中的书写技巧，例如：如何起笔、如何行笔、如何顿笔、如何处理笔墨的轻重、如何处理结构间隔的"穿插避让"等。把这些问题都想明白，才有可能在"形似"的基础上逐渐达到"神似"。

（三）动手

有了前期的观察和思考之后，再动手把看到的和想到的用笔墨在纸上表现出来，深刻体会用笔技巧、用墨规律、结构法则等，然后再对比字帖找到差距，修改不足。这样反复多次，必然能有所长进，也为下一步动手临帖打好基础。

三、临帖

临帖的方法有很多种，如描红、摹临、对临、背临、意临等。初学者应该要做到有序临帖，循序渐进。一般来说，临帖有以下步骤。

（一）描红

描红是我国传统的练习法，是指在印有红色字或空心红字的纸上摹写，体会笔的起收、运行和提顿、轻重，初步掌握运笔要领和笔画特点。描红是初学书法的最好训练方法之一。

（二）摹临

为了不让范本受墨迹污染，用较透明的纸蒙在范本上，用毛笔写出隐约显现的字迹。摹临练习，可进一步加深对范本的记忆，进一步理解和掌握书写要领。

（三）对临

对临是在摹临的基础上，对照着字帖逐字模仿，一遍再一遍书写，直至完全熟练。经过对临练习，学习者对字帖的印象会更加深刻，能够自主用笔，独立完成每个笔画、每个字的书写。

（四）背临

背临，即脱帖临写，用回忆默写出字帖上的字，并且力求风格特点与字帖相同。背临方法的反复使用，能使学习者牢记字帖上范字的写法。

（五）意临

意临是临帖的高级阶段，它是指学习者在书写时加入了自己的想法和思考，不求酷似范本，而是学其部分，或取笔法，或取墨法，或取章法，或取风格，或取意境。这种临摹

的好处是比较自由，可以摆脱形似上的羁绊，追求神似，真正把某家的长处融入自己的作品中来。

意临是一个自然而然的过程，它并非刻意为之，而是有一个不断发展、逐渐形成的过程。意临建立在对原碑帖充分理解和把握的基础之上，是自我意识的表现。

书法学习要求入帖之后出帖。不入帖，出帖就无从谈起。入帖而不能出帖，则学习无疑是不成功的。意临实质上就是出帖问题。在临摹阶段中，描红是入门基础，对临则是临摹阶段中最漫长的操练，而意临则是脱化、产生质变，最终形成自我风貌，因而必须正确对待意临。

四、临帖中需要注意的问题

临帖阶段，学习者常常因为笔画写不到位而后又加以描补，时间一长就会形成靠涂描来将笔画写到位的不良习惯。所以学习者要养成边临边体会的好习惯，哪里描得不像、临得不准，第二遍再加以改进，经过不断地练习、分析、改进，养成良好的写字习惯，就能一笔到位，不再涂描。

技能训练

任务名称	选帖、读帖与临帖训练		建议学时	2
学习目标	1. 理解为什么要选帖，选帖的重要性是什么 2. 掌握三步读帖法 3. 熟悉掌握临帖的要领，掌握描红、摹临、对临、背临、意临			
重点	初学者如何选好碑帖			
难点	理解碑帖的字体结构特点			
工具	毛笔、宣纸、砚台、墨汁、碑帖			
思考	如何选好自己适合和喜欢的碑帖			
建议	初学者要做到有序临帖、循序渐进			

任务三　基本笔法

对书法初学者来说，正确的执笔是必须要掌握的基本功。书法学习者没有正确的执笔，就像战士不会使用武器一样，是非常严重的问题。所以书法学习的第一阶段就是要学习正确的执笔。

一、书写执笔方法

晋代书法家卫夫人在《笔阵图》中说："凡学书字，先学执笔。"初学书法，掌握正确的执笔方法很重要。执笔方法，从理论上来说，是服务于书写的。只要书写到位，能发挥毛笔的最佳性能，就是好的执笔方法。

"五指执笔法"是我国最为常用的毛笔执笔方法，由唐人陆希声总结而成，可用"按、压、钩、格、抵"五个字概括。具体方法：大拇指扣住笔杆左内侧，食指和中指前端钩住笔杆的右外侧，与大拇指形成相对状（构成一小三角形），无名指指甲与皮肤相连处抵住笔杆内侧，小指自然紧挨无名指。五指执笔法充分发挥了五个手指的作用，便于掌握运笔（图 3-3-1 至图 3-3-4）。

图 3-3-1　坐姿　　　　图 3-3-2　枕腕　　　　图 3-3-3　悬腕　　　　图 3-3-4　扶腕

二、"永字八法"用笔

楷书，又称正书、真书，由隶书发展演变而来。楷书重法重式，讲究运笔技巧，点画起讫分明，形态标准，结构端庄严谨，字形具有典范性。楷书萌芽于汉代，魏晋南北朝时期取代隶书而成为通行的正式字体，一直沿用至今。楷书学习必须从点画开始，依照其特点和写法，认真临摹书写，打好学习书法艺术的基础。

关于"永字八法"源于何时，说法不一。按其归类，基本笔画只有点（侧）、横（勒）、竖（努）、钩（趯）、提（策）、短撇（啄）、长撇（掠）、捺（磔）八类（图3-3-5）。汉字中其他形态的笔画，都是从这八类基本笔画中发展变化而来的。"永字八法"特指楷书的八法，其并不适用于篆、隶、行、草诸体。

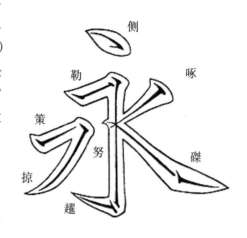

图 3-3-5 "永字八法"

（一）点（侧法）

楷书中，任何点笔都不取正势，而应取侧势。书写时侧锋落笔，略顿之后即回锋收笔，如鸟之翻然侧下，有俯冲之力。整个点画形态是"头俯身躬"，下方圆聚、敦厚、稳重。

（二）横（勒法）

横笔被称为"勒法"，其意如"勒马收缰"，横笔要写得有劲涩之感，要勒住，不可失去控制，不可浮滑。

书写时侧锋落笔，然后转中锋扛肩右行，至末端上行些许，随即向右下方顿笔，而后左回收锋。整个笔画左低右高、富有生气、精神抖擞，力量内向直贯于竖（努）。需要注意的是，此横笔虽然要求遒劲有力，但笔画不可过粗，不可笨拙，棱角要分明。

（三）竖（努法）

古代称竖划为"努"，这里的"努"字应为通假字，通"弩"（即射箭的弓）。此处意指竖笔要写得坚挺刚直，如张弓射箭，欲射欲发，有气势逼人、险劲有力之感。

这一笔是整个字的脊梁之笔，它的好坏关乎全字的成败。中锋入笔，而后下行，保持垂直，要坚挺有力。需要注意的是，行笔速度不可过慢，笔画不可过粗，中段应稍稍细一

些，取内直外曲之势，如弓弩直立，虽形曲而内含无穷劲力。

（四）钩（趯法）

古人将直钩称为"趯法"，意指跷足向上踢起。所以书写时要有跳跃、弹起的姿态。竖笔行笔到位后，要轻抬笔毫（但不可离开纸面），然后用笔尖向下方行笔，意在写出直钩最下方的钩角。钩角出现后，调整笔锋，使笔尖向下，笔肚向上，称为一种"跪笔"的姿势，后向左上方弹出笔锋，完成这一笔的全部动作。此笔法被称为"跪笔弹锋"。

（五）挑（策法）

古人常将"策"字用于赶马，如以鞭策马，力在鞭鞘，痛快利索。用在书写中，意指写挑画应轻扫、快捷。侧锋入笔后，行笔很短，然后尽快抬起，蓄力于收笔。笔画姿态略上仰，短而有精神，前重后轻。写挑画的关键在于发笔用力，收笔得力。

（六）长撇（掠法）

长撇被称为"掠"，意指写长撇如"飞燕掠檐而下"，快而有力度。书写前要先确定长撇的长短和角度，做到心中有数；行笔用中锋，在中部稍靠下方的位置将笔画加粗，化成一个"肚"，而后爽利向左下撇出，力至末端。整个笔画飘逸洒脱，挺拔秀健。

（七）短撇（啄法）

短撇被称为"啄"，通常理解为"如鸟啄物，锐而且速"，即写短撇如同禽鸟啄食，要求快速且峻利。需要注意的是，要藏锋入笔，不可露锋；落笔要慢，而后向左下方快速撇出，要迅疾锋利，毫不含糊。

（八）捺（磔法）

捺被称为"磔"，在古代有"张开"之意，如《晋书·桓温传》中"温眼如紫石棱，须作猬毛磔"，其可引申为"飘扬、纵展，不可涩滞或拘谨"，意指捺画要写得开张舒展，利索刚劲，富有气势。藏锋入笔，着纸后折锋翻笔，向右铺毫顺行，渐行渐重，至捺脚处微带仰势收锋。需要注意的是，其起笔、行笔及收笔须交代分明，沉着有力，一波三折而姿态流畅自然。

技能训练

任务名称	"永字八法"的训练	建议学时	4
学习目标	1.理解什么是"永字八法","永字八法"的书写要领是什么 2.掌握"永字八法"的点、横、竖、钩、挑、长撇、短撇、捺的写法 3.熟悉"永字八法"的变通使用，掌握书法规律和技法要求		
重点	熟练掌握"永字八法"书写的笔画技巧		
难点	"永字八法"书写的起笔、行笔、收笔		
工具	毛笔、宣纸、砚台、墨汁、碑帖		
思考	思考中国书法和字体结构特点，以及"永字八法"的写字技巧		
建议	初学者应该研习"永字八法"，熟练掌握书写技巧，做到融会贯通		

任务四　偏旁部首分解

　　书法结构往往是根据文字的结构规律和作者的审美情趣做合适的艺术安排，通过艺术规律和技巧表现文字的形式美，给观者以丰富的美感、情趣，引发无穷的意境和趣味。

　　汉字由笔画组成，笔画是汉字的基本单位。楷书的基本笔画有点、横、竖、撇、捺、钩、折、提八种。在具体的书写过程中，长短、倾斜度、弧度以及笔画组合，又派生出许多种笔画类型。

一、点

　　点画是形态变化最为丰富的笔画之一，或俯或仰、或顾或盼，随字异性，生动传情。点画大致有以下六种基本形态（表 3-4-1）。

表 3-4-1　点画的基本形态

点画名称	注意事项	例字	
右点	右点是许多笔画的基础，写好右点是不可绕行的技法 技巧：顺势落笔（可以露锋），向右下方（呈弧形）行笔，由轻到重，顿笔呈圆状，随之回锋（指笔画末了往回收进）收笔，腹平背圆	去	松

点画名称	注意事项	例字
左点	左点往往与右点配合使用，把握好左右点的协调关系非常重要 技巧：时轻入笔，左行重按，下行到位后向右上回笔，出锋与否视情况而定	燕 盖
撇点	写撇点时要注意长短和角度，不要锋芒太锐 技巧：露锋起笔，右下稍顿，搓笔向左下，稍驻后顺势向左下爽利出笔，末端出锋，短而有力	乎 来
挑点	在写钩和提时，迅速提笔出锋 技巧：起笔要稍重入笔，顿笔时注意把下面的"角"写出来；收笔时向右上挑出，尾部高高翘起	以 江
上竖点	竖点是唐楷中最具特色的一笔。上竖点的使用使得全字更加端庄稳重 技巧：露锋入笔，然后中锋下行，略向左斜，藏锋收笔。全笔上粗下细，遒劲有力	方 言
下竖点	下竖点也多代替右点，但在笔法、形态和笔势上差别较大。此笔多用于"令""领""龄"等字 技巧：落笔轻入，要虚笔露锋，上细下粗，收笔时稍顿笔，藏锋收笔	今 領

二、横

　　横画是汉字中出现最多的笔画，它腰身挺直而中段稍细，尾部斜圆。书写时行笔宜

快，慢则滞涩无气势。取势不能过平，须在不平中求平，才能坚实劲挺。横画有三种基本形态（表3-4-2）。

<p style="text-align:center">表3-4-2　横画的基本形态</p>

横画名称	注意事项	例字	
长横	长横是笔画之师，在字体中一般属于主笔。古人将横笔称为"千里震云"，讲究畅朗舒展，笔势流动 技巧：露锋入笔，向下略顿，然后扛肩右行；到位后，轻驻笔，稍顿，略回锋。整个笔画中间稍细，左低右高	千	率
短横	短横形态短而粗，过程完备，起止有度 技巧：与长横写法相同，只是行笔距离短，扛肩上行，倾斜角度稍大	麦	去
中横	中横的具体长度不好准确地确定，但其用处较广，在字体结构中有着重要作用。中横一般坚定有力，起止分明，扛肩的角度一般较大 技巧：露锋起笔，然后中锋行笔，扛肩右行，保持粗度，收笔略重	天	乔

三、竖

　　竖画的书写讲究挺拔、有力，不能写得过于垂直僵硬，要在不直中求直。行笔速度宜缓不宜疾。竖画可分为垂露竖、悬针竖两大类（表3-4-3）。

表 3-4-3　竖画的基本形态

竖画名称	注意事项	例字	
垂露竖	在楷书中，垂露竖的使用远远多于悬针竖 技巧：起笔时用欲竖先横的入笔方法，然后以中锋向下行笔；行笔到位后笔锋略向左，然后向下，最后再向右上侧提笔收锋，呈露珠状。整个笔画中间略细	斤	不
悬针竖	悬针竖垂直挺立，不得向左右倾斜 技巧：起笔与垂露竖相同，然后以中锋向下行笔。行笔到位后，笔锋慢慢抬起，最后在指定的位置离开纸面，像一根悬起来的针。整个笔画刚劲有力、锋芒挺拔	干	率

四、撇

撇画是从右上至左下伸展的笔画。撇画以舒展、俊逸、劲健为美。撇头要昂扬有精神，撇身须有适当弧度，撇尾应有上扬之势。撇画有四种基本形态：长撇、短撇、中撇、竖撇（表 3-4-4）。从整体上看，长撇、短撇、中撇和竖撇基本上都是侧锋行笔。

表 3-4-4　撇画的基本形态

撇画名称	注意事项	例字	
长撇	长撇的特点是弧度大，笔画长，于是会出现明显的头、颈、肚、尾 技巧：以侧锋起笔，写到颈部时，轻抬笔毫，然后慢慢按笔加重写出腹部；收笔时缓缓抬笔出锋，不可甩出，要力至笔端，不可出现飞白或虚尖	局	者

撇画名称	注意事项	例字	
短撇	短撇写好能使字立显精神。书写时，应注意长短粗细和笔势的走向 技巧：落笔向右，根据撇笔的长短确定力量的大小，然后向左下方行笔；收笔时向左下爽利出锋	癸	影
中撇	中撇往往配合捺画对称使用，所以书写时要考虑两者间的协调关系。中撇一般下笔较重，既要流畅，还要遒劲。中撇整体上比长撇略粗，腹部较小 技巧：起笔时同长撇，然后加速向左下方行笔。在将要到达位置时，笔锋慢慢抬起，不露虚尖	仁	住
竖撇	竖撇与长撇写法相似，只是在行笔方向上稍有区别。它是先竖后撇 技巧：起笔与长撇相同，只是行笔时先向下行笔，逐渐向左下撇出，倾斜角度较小，末端有尖，最忌鼠尾	泰	更

五、捺

捺画在行笔方向上与撇画相反，它是由左上至右下伸展的笔画。捺画讲究藏头雄尾，起伏有致。起笔宜快，中部稍缓，出捺时不疾不徐，舒展自然。捺画有三种基本形态：正捺、反捺、平捺（表3-4-5）。

表3-4-5　捺画的基本形态

捺画名称	注意事项	例字	
正捺	正捺写好会使字体极富神采。写正捺时要注意对波脚的处理，还要考虑与左边笔画特别是撇画的配合协调 技巧：起笔可藏可露，转笔向右下铺毫徐行，缓行渐重，行至波脚，稍顿抬笔向右上方缓慢出锋	水	收

捺画名称	注意事项	例字	
反捺	反捺是正捺的变写，它的出现是因为字形或某种风格流派的需要，有时也出于"燕不双飞"的考虑 技巧：露锋起笔，然后向右下方行笔，到位后顿笔收锋，驻笔不要太重。整个笔画前细后粗，无肚	良	求
平捺	写平捺时要注意把握好角度和长度 技巧：藏锋起笔，折锋向右，然后向右下铺毫徐行，行至波脚，稍顿，抬笔向右上方蓄势捺出。整个笔画趋势较平，斜度较小	速	遠

六、钩

钩画常附在其他笔画之后，属于"附属品"。钩画书写时讲究饱满有力，出钩须爽快，坚实有力。钩画有八种基本形态（表3-4-6）。

表3-4-6　钩画的基本形态

钩画名称	注意事项	例字	
横钩	写横钩时，注意横笔不可粗重，顿笔出锋时要短小精悍，还要注意钩笔的角度和指向 技巧：起笔同横画，行笔略微扛肩向上；至钩处向上抬笔，然后右下方顿笔，再向左下方出锋、收笔	霞	霜
竖钩	写竖钩的关键在于"跪笔弹锋"，整个笔画垂直挺秀 技巧：起笔同竖法，顿笔转锋，向下力行，至钩出轻顿后再提锋靠右向下，然后笔尖在后，向左上方弹笔出锋。注意笔锋要饱满，钩身不宜太大	扛	則

钩画名称	注意事项	例字
弧弯钩	写好弧弯钩的关键是要柔中带刚，钩身弯而不软。弧弯钩与竖钩的最大区别在于竖笔要有个弧度 技巧：露锋起笔，注意要有一个"切角"，然后行笔向下，略呈弯势，在向下行笔时愈渐加粗加重，行笔到位后向左方平挑出锋	存 承
斜钩	斜钩的难点在于对弯度的大小和力度的把握。斜钩常作为字的主笔 技巧：露锋起笔，而后中锋向右下略带弯力行，至钩处作顿，侧锋向右上方挑笔出锋，要求内圆外方，钩身不可过重	代 武
卧钩	卧钩的难点跟斜钩一样，在于对弯度的大小和力度的把握。整个笔画不能太长，也不能直，也不可太弯，要恰到好处，纤浓得当 技巧：露锋起笔，向右下一路作横弯势，且渐行渐重；至钩处稍顿，笔锋不动，向左上方挑笔出锋，不可露出飞白	总 想
横折钩	横折钩的关键在收笔时的"跪笔弹锋" 技巧：一般情况下，露锋轻入笔，略扛肩。至转折处，笔锋轻抬向上，然后顿笔，再行笔向左下，到位后"跪笔弹锋"	匆 初
横折弯钩	此笔画书写难道较大，要求既要圆润，还要遒劲，弯角处不能太死，也不可过于软弱无力 技巧：露锋入笔，扛肩向上，至转折处上提笔锋，然后顿笔，再向左下方行笔，行笔中笔画渐细。到第二个转折处，笔画达到最细，然后横向行笔。在第三个转折处向上挑钩出锋，注意出锋直上，不可偏侧。挑钩处要内圆外方	九 凡

钩画名称	注意事项	例字	
竖弯钩	竖弯钩与横折弯钩的笔法基本相同 技巧：露锋入笔，中锋下行，渐行渐细。到拐弯处，拐向横笔，渐行渐粗，到挑钩时直挑向上出锋。挑钩处要内圆外方	先	皂

七、折

折画主要分为横折、竖折、撇折三种。先横后竖为横折，其中横折又可分为大横折、小横折；先竖后横为竖折（表3-4-7）。

表 3-4-7　折画的基本形态

折画名称	注意事项	例字	
大横折	大横折实际上是横笔和竖笔的连写，本应没有什么难度，难就难在要因字而异，灵活变化 技巧：露锋起笔，然后向右写横笔，一般不宜过长，到转折处轻顿笔，使之形成方肩状，然后中锋下行，收笔时以垂露法收笔，收笔不要太重	直	甫
小横折	与大横折相比，此笔顿笔处位置靠上。具体书写时，也要因字而异，根据字形灵活变化 技巧：露锋轻入笔，然后扛肩向上行笔；行笔到位后，将笔锋抬起（但不离开纸面）向右上方行笔，然后顿笔向左下方行笔，最后藏锋收笔	已	专
竖折	竖折竖短横长，折处有力度。注意转折处左下角的角尖向下 技巧：露锋入笔，然后行笔向下，略向右斜。在转折处要拐为死角，但不可抬笔。转折后略扛肩向右行笔，保持平稳，收笔时笔法与横画相同	世	忘

折画名称	注意事项	例字	
撇折	写撇折的难点在于转折处的笔法和挑笔的方向，其次要把握好整体大小 技巧：起笔如同撇法，下笔稍重，然后向左下行，至折处时速度放慢，进行使转，此时不可使笔锋离开纸面。转弯后抬笔向右上方行笔，慢慢抬笔出锋，不可有飞白	松	弘

八、提

提画是由左下斜向上写出的笔画。提画须有仰视，其头昂、腹平、背润，讲究雄头强尾。提画有三种基本形态：知提、长提、竖提（表 3-4-8）。

表 3-4-8　提画的基本形态

提画名称	注意事项	例字	
短提	短提需要注意长度和角度，以及与其他笔画的呼应和连接 技巧：起笔稍顿，然后向右上方行笔，渐行渐速，而后出锋，尽量不要有飞白	法	致
长提	长提是相对于短提来说的。在技法上与短提基本相同 技巧：起笔稍顿，向下方顿笔后，再向右上方行笔，并要快速提笔收锋，尽量不要有飞白	捕	牧
竖提	写竖提时注意竖笔不要粗，提部不可短。同时还要注意与其他笔画的呼应关系 技巧：以竖笔的笔法露锋起笔，后中锋下行，至转折处轻顿笔毫，然后提笔向右上，出锋	長	狼

任务名称	偏旁部首分解训练	建议学时	4
学习目标	1. 理解中国汉字是由偏旁部首组成的，笔画是中国汉字的最小单位 2. 掌握不同笔画的写法，掌握笔画的大小、方向、收放等要领 3. 熟悉偏旁部首的各种写法和书写规范		
重点	理解汉字书写原则并正确运用		
难点	偏旁部首的书写方法及步骤		
工具	毛笔、宣纸、砚台、墨汁、碑帖		
思考	偏旁部首的书写要领和规范是对"永字八法"的延伸，思考笔画的变化和注意事项		
建议	多练习书写偏旁部首，提升书法书写的基本功		

任务五 楷书的字体结构分析

把笔画或偏旁部首按照一定的法则组织成汉字的过程，就是汉字的结构。分析字体结构时，要求各组成部分的大小、高低、宽窄等做到相互关联，搭配得体，彼此照应，协调统一。书法楷书的风格虽然千变万化，但总体上有一些共同的特点，这些共性就是楷书结构的基本规律。

一、重心平稳

无论是单体结构的字还是其他复合结构的字，书写时都讲究重心平稳，且应突出主笔，因为无论笔画多少，结构繁简，字体都依靠其中某一笔、某两笔或某一结构单位来保持重心的平衡（图 3-5-1）。

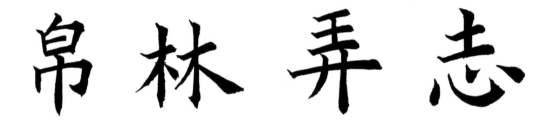

图 3-5-1 重心平稳的楷书结构

二、横平竖直

横、竖笔画在字体架构中起着"架梁立柱"的作用，楷书中尤其重视这一法则。只有横写平，竖写直，"梁柱"端正，才能使字势平稳方正。但应注意，横平竖直只是相对

而言，书写时不可绝对平直。一般来讲，横画应左低右高，略向上斜，竖画忌讳僵直，应"在不直中求直"（图3-5-2）。

土 刊 开 皇

图3-5-2　横平竖直的楷书结构

三、向背适宜

一些左右结构的汉字，其本身的结构在造字时就被赋予了相向、相背的姿态，所以在书写时，要遵循古人所说的"向不犯碍，背不离神"。

书写的具体做法是：相向的结构要避实就虚、讲究穿插，使各部分融洽组合、紧凑协调，同时又不致纠缠。相背的字要注意关照，有的笔意呼应，有的笔线牵连，不能互相脱离（图3-5-3）。

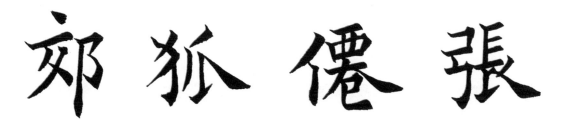

郊 狐 偲 張

图3-5-3　向背适宜的楷书结构

四、内外相称

包围结构的字应注意内外相称。一般有以下两种处理方法：一是根据书写环境缩小外框以使整体显小，避免膨胀感，从而使其与其他汉字和谐共处；二是框内部分依据"计白当黑"的原则，合理布白，巧妙用黑，使内外相称以避免疏密不当。总之，要使内外协调一致，既要包得住，又不能包得太死（图3-5-4）。

起　困　界　固

图 3-5-4　内外相称的楷书结构

五、比例适当

比例适当是指字体中的各结构单位应匀称协调（图 3-5-5）。在书写时应依据笔画的繁简合理控制各结构单位的高矮、宽窄等。

俵　厚　孙　徽

图 3-5-5　比例适当的楷书结构

六、容让避就

容让避就是指笔画之间、偏旁与主体之间、结构与单元之间要互相兼容、礼让，或互相照应，这样才能使一个字整体显得美观大方、协调一致（图 3-5-6）。

鼓　媛　祈　觀

图 3-5-6　容让避就的楷书结构

技能训练

任务名称	字体结构训练		建议学时	8
学习目标	1. 理解按照一定的法则将笔画或偏旁部首组织成汉字的过程，即汉字的结构 2. 掌握汉字特征和偏旁部首的主次、高低、大小、疏密等变化规律 3. 熟悉字体结构，了解字体书写要领，懂得平衡、向背、内外、比例和容让关系			
重点	字体结构的原则和方法			
难点	字体结构书写技巧及字体特征的差异点			
工具	毛笔、宣纸、砚台、墨汁、碑帖			
思考	汉字的特点造就了字体结构的复杂多变，思考汉字结构的变化和差异点			
建议	练习字体结构要举一反三，反复练习总结字体结构特点，形成书写经验			

任务六　结构类型与书法技法

一、独体字

独体字是指以笔画为直接单位构成的汉字（表3-6-1）。独体字的笔画较少，这就意味着每个笔画所分担的"责任"加重，一笔有误，全字皆失。

表3-6-1　独体字

结构	注意事项	例字		
独体字	写独体字时，要笔笔准确到位，做到形神兼备、"左右逢缘"	禾	子	元

二、左右结构

左右结构的字由偏旁和主体两部分左右结合而成（表3-6-2）。书写时，首先要将左右两部分所占比例处理得体。在此基础上，一般按照左紧右松的原则来布置，同时还要注意左右两部分的主次、长短、高低、大小、疏密等变化，做到穿插避让，紧而不挤。

表 3-6-2　左右结构

结构	注意事项	例字		
左窄右宽	这类字左边窄，为偏旁，为辅；右边宽，为主。书写时右边要写得宽而端正，左边辅之	擒	坼	陈
左宽右窄	这类字左边宽，为主；右边笔画少，为偏旁，为辅。书写时，左边要写得宽而端正，右边迎合左边	郭	影	形
左小右大	这类字左边窄而短。书写时，左边短小部分宜收，一般写在左边偏上的位置。右边为主体，宽而端庄	听	蚂	叶
左大右小	这类字数量较少，右边尽量靠下一些，给人视觉上的平稳	加	弛	社

三、左中右结构

左中右结构由左、中、右三部分组成（表3-6-6）。书写时需注意三点：一是各部分宽窄得体，二是各部分高低错落，三是各部分向中心聚拢。左右中结构的字容易写得宽而肥大，所以书写时要注意各部分收紧，左中右相互穿插，结字紧凑，不使松散。

表 3-6-3　左中右结构

结构	注意事项	例字		
左中右不等	写左中右不等结构的字时，要注意各自所占的比例、收放关系。窄部宜收，宽部宜放	維	攤	脩
左中右相等	这类字左中右三部分所占比例大致相等，书写时大右约各占三分之一，要注意等各部分之间的穿插、收放和高低变化	鄉	弼	翊

四、上下结构

上下结构的字由上下两部分组合而成（表 3-6-4）。书写时，一是要注意上下两部分所占比例要合理，二是要注意上下中心对正。在此前提下，一般按照上紧下松的原则来布置，上下靠拢，连接紧凑，避免字形过长。

表 3-6-4　上下结构

结构	注意事项	例字		
上宽下窄	这类字上宽下窄，又称"天覆"，上下形成对比，该宽则宽，该窄则窄，上下连接紧密、收放自如	宙	棠	墨

结构	注意事项	例字		
上窄下宽	这类字上窄下宽，又称"地载"。书写时要求上边窄收，下部舒展大方，平稳地拖住上部	栗	罵	昂
上展下收	这类字大多以上边为主，下边为辅，书写时上部宜舒展宽阔，多含有撇捺，下部宜收紧，上下重心对正	奉	券	泰
上收下展	这类字大多以下为主，以上为辅，上边占比较小，宜收紧，下边占比较大，宜舒展大方，平稳托上	率	先	采

五、上中下结构

上中下结构的字是由三个或三个以上的结构单位纵向组合而成（表3-6-5）。书写时要注意四点：一是各部分比例要处理妥当，有大有小，收放自然；二是适当压缩横向笔画之间的距离，避免字形过于狭长；三是这类字一般各部分宽窄不一，错落有致，生动自如；四是上中下各部分重心对正，端正平稳。

表 3-6-5　上中下结构

结构	注意事项	例字		
上中下相等	这类字三部分所占比例大致相等，书写时还需注意各部分宽窄的变化及上中下重心要对正	莫	暮	宣
上宽中下窄	这类字一般中间和下边没有伸展的笔画。书写时，上边主笔要极力左伸右展以盖下部	禽	堂	賞
中宽上下窄	这类字一般上边和下边没有伸展的笔画，宜收紧；中部为主笔，要极力左伸右展，标志着整个字的宽度	蜜	暑	臺
下宽中下窄	这类字一般中间和上边的笔画不再伸展，下边的主笔要极力左伸右展以承上，一般中上宜收，下边宜展	髙	異	嵩

六、半包围结构

半包围结构字的两面或三面被某些笔画或结构单位包住（表 3-6-6）。书写时要处理包

围部分与被包围部分的位置关系，包括外框的大小、形状和内部的大小、位置等，整体书写要有伸有缩，有避有让，包容相称，和谐统一。

表 3-6-6　半包围结构

结构	注意事项	例字		
左包右	书写这类字时，需要注意被包围部分要大小适中，布局均匀，不可伸展	匪	臣	匠
上包下	书写这类字时，需要注意被包围部分要居中靠里，大小适宜，布局均匀	風	鳳	凰
左上包右下	这类字外框上窄左长，被包围部分向左上靠拢，以防松散无力，主笔可伸展，与左部的长撇呼应、对称	居	原	展
左下包右上	书写这类字时，需要注意被包围部分要均匀求正，不可左右伸展；包围部分则要尽力伸展，并与内部保持适当距离	延	迫	趙

结构	注意事项	例字		
右上包左下	这类字被包围部分在均匀的基础上，向右上靠拢，以防松散；包围部分要根据被包围部分的大小决定运笔的方向	匆	可	氣

七、全包围结构

全包围结构也称四方结构，框内部分四面均被包围，即四面封口的方形字（表3-6-7）。书写时，注意包围部分要左右相对，端正平稳，右下角笔画连接处可留少许缝隙。

表 3-6-7　全包围结构

结构	注意事项	例字		
全包围结构	这类字书写时忌讳呆板，应在束缚中求生动	圍	困	固

（本章偏旁部首和字体结构均由邹景荣老师书写）

任务名称	结构类型与书写训练	建议学时	8
学习目标	1. 理解字体特征和偏旁部首，熟悉楷书的结构类型 2. 掌握不同结构类型字体的书写技法 3. 在田字格中合理布局形成书写技巧		
重点	练习不同字体结构类型的原则和方法		
难点	字体练习的相同性和差异化		
工具	毛笔、宣纸、砚台、墨汁、碑帖		
思考	思考汉字的结构变化，找到书写要领		
建议	勤加练习，研究字体结构，分析规律，总结问题		

任务七　章法解析

　　章法，即整幅字的布局方法，是书法作品三要素之一。古人又称之为"分间布白"或"分行布白"。为什么叫"布白"？因为一幅书法不外乎黑白两种颜色，黑是墨写的实笔，白是空出的白纸底。古人认为写字虽从实笔落墨，却应着眼于空白的安排变化，所以叫作"布白"。这种观点，是中国书法家处理结体布局问题上的一个非常高明的见解。

　　写字如同作文。一篇文章是缀词成句、集句成章，文学家必须在遣词、造句、谋篇布局等方面下功夫，才能写好一篇文章。一幅书法，是点画成字、连字成行、集行成篇的，因此一个书法家必须在用笔、结体、章法等方面有一定造诣，才能完成一幅具有审美价值的书法作品。如果说用笔是决定点画美的基本因素，那么章法就是决定全局的关键因素。所以清代笪重光指出："精美出于挥毫，巧妙在于布白。"

一、章法概述

　　宋代以前，书法的幅式主要是手卷。手卷一段段打开，文字一段段出现，观者看到的是一个个局部，这种观赏方式决定了书法创作和理论研究都以点画和结体为主要对象。

　　宋代开始出现条幅。作品悬挂壁间，全部打开，所有造型元素作为一个整体，同时呈现在观者面前。远观章法，近看点画，章法最先进入视觉，审美作用特别重要，因此引起书法家的关注。明代董其昌《画禅室随笔》载："古人论书，以章法为一大事。"

　　然而宋代以后的书法强调修身养性，注重书写内容，作为阅读的文本，书法欣赏的切入点仍然是字，观者通过字来了解书写内容，品味点画和结体的表现。因此，在创作和研究上，对章法的关注还是浅层次的，主要关心的仍然是点画和结体。一直到清中后期，碑学蔚然成风，章法才真正被重视起来。进入 20 世纪，书法创作的主体已经是艺术家了；书法艺术的主要功用不再是修身养性，而是审美愉悦。"这样的变化促使书法创作开始从

读的文本逐渐向看的图式转变，越来越重视章法，将章法视为作品现代性的重要标志。"

一幅书法作品，点画之间顾盼呼应，字与字之间遂势瞻顾，行与行之间递相映带，这幅作品就会笔势流畅、气息贯注，神完气足（图3-7-1）。正如清代刘熙载《艺概》所载："书之章法有大小，小如一字及数字，大如一行及数行，一幅及数幅，皆须有相避相形、相呼相应之妙。"

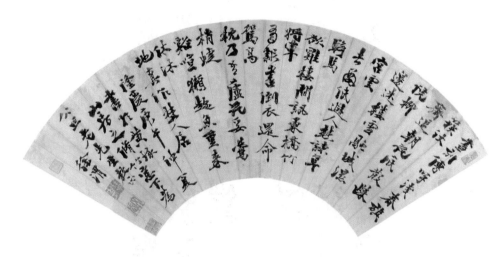

图3-7-1　作品章法/徐渭行书扇面《录杜甫诗二首》

二、章法精解

书法作品的章法布局在创作和欣赏中十分重要，因为一件书法作品的成功与否，并不是看作者所书写的每一个字的端庄或险侧，也不是看每一行的呼应或对比，而是要着眼于全局，看整个作品的状态和气息，看其完整的形式效果和质量。书法布局既要从宏观方面去着眼，又要从微观方面去着手，既要追求作品的形式感，又要讲究作品的可读性。作品不但要注意做到正文字与字、行与行的协调，还要处理好正文与题款之间的关系，做到重点突出、主次分明、和谐统一、美观大方。

书法作品的章法布局从宏观上看主要有两种：竖式和横式。

竖式是传统的书写格式，是指自上而下书写、自右而左分列竖着排列，竖式是书法创作的主要章法布局。这种布局自甲骨文时期就开始了，随着金文规范化一直延续到现在（图3-7-2）。

图 3-7-2　竖式章法 / 吴昌硕《篆书唐诗》

横式是指从右往左书写，一般只写行，主要用于匾额形式，字数多的还是采取自上而下书写。现代的横式书写，是指自左而右书写，自上而下分行横着排列，非书法创作章法布局。学者在甲骨文里也发现了这样的书写布局，但比较少。传统意义的横式章法也有，但是极少（图 3-7-3）。

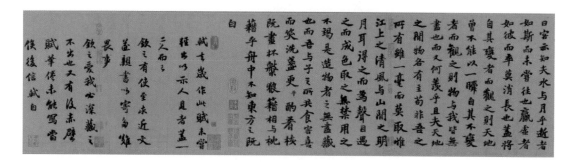

图 3-7-3　横式章法 / 苏轼《前赤壁赋》(局部)

　　具体到每一件书法作品的章法布局，布局的格式都是从右往左、从上往下竖式书写。根据书体、内容和创作形式的不同，主要采取有行有列、有行无列、无行无列等布局方式。篆书、隶书、楷书章法布局主要以有行有列为横式章法，主要是因为篆、隶、楷三种字体结体规范，大小基本统一，没有起伏变化。这种章法布局比较规矩，写出的作品整齐划一，美观大方，视觉效果好。也可以采用无行无列的满章法布局，这种布局书写起来比较随意，有一种自然之美。近年来，这种创作形式被广泛应用。行、草书作品大都采用有行无列或者是乱石铺街式的无行无列的满章法布局，原因是行书的书写随意性比较大，每个字有大小、开合、收放的变化，字与字之间有呼应连带，不适合有行有列的章法布局。草书变化更大，尤其是笔画之间的缠绕与连带、大小穿插等使得字距紧密，行距有时也表现不甚明显。一件完整书法作品的章法布局需要根据书体、内容和形式来确定，原则是风格一致，和谐统一。

　　总而言之，篆、隶、楷书章法要密而实、疏而朗，行列有序；行、草书章法要变而贯，贯在中心线，变在字群字组、左右摆动。

任务八 题款、钤印方法

题款最初是适应实用的需要而产生，意在说明正文的出处，馈赠的对象，作者的姓名、籍贯，创作的地点、时间，以及抒发创作感受等。经过长期的发展，题款已经成为书法作品艺术内容不可分割的一部分，在整幅章法中起着补充、协调、映衬的作用。落款虽然不是作品的主要部分，但款识安排合宜与否，直接影响着作品整体的艺术效果，古人谓之"妙款一字抵千金"。款字往往又能反映作者的艺术修养和创作水平，所以在书法创作中，除了讲究作品的正文布局，落款方面也要下功夫。

钤印是书法创作的最后一道环节。印章在书法作品中除了作为作者凭信，还起着内容上的配合作用。钤印具有装饰和衬托的作用，它使得白纸、黑字与红印章相得益彰，对作品的章法分布也起着调整节奏、稳定重心、破除呆板、加强均衡等作用。钤印恰到好处，有如锦上添花，画龙点睛。

一、书法作品的题款要求

书法作品的题款和钤印十分重要，它们是书法作品的有机组成部分。款识原指铸刻在青铜器上的文字，后来书画作品也将署名称为款识，也称落款、题款。款识最初是为了实用而产生的，是现在或若干年后观众或读者解读书法作品的重要文本信息，是书法作品的背景资料，同时是书法家真实水平的具体体现。所以有人说，要看一个书法家的真实书写水平，并不是看他作品正文写得如何，而是要考察他作品最后的题款。

书法作品的题款约定俗成，延续了传统的习惯和风气，表现了书法家应有的谦恭态度，体现了书法家的文化修养。题款的主要内容有作者自作诗文的题名，注明正文的来历，继正文而发的感慨、议论的跋语，书写的年月、地点、姓名等。其中最重要的是年月、地点、姓名款。书画作品的年月一般采用干支纪年，比如"癸巳"；地点可落可不落，

若落，一般写名气较大的地名，比如北京、西安等，或著名的古迹；姓名款则落上全名，以示谦虚和对人的尊重，尽量不要只落名字而省略姓氏。

现在人们对于题款越来越讲究，好的题款能起到平衡画面、锦上添花的作用。形式上，题款有穷款、单款和双款之分。穷款只落姓名或字号，其他都不写。单款则只署书写时间和作者的姓名字号。双款分上下款，大都分行写，上款是受书人的姓，如"某某属书""某某方家正腕""某某先生清鉴"等；如果是祝贺受书人新婚，则新郎新娘两个人的名字并列书写以示平等，下款落书写时间和作者。一般作为艺术创作参加展览会的作品没有上款；具有商业价值的书法作品，受书者通常要求不题上款，这样便于作品日后流通。但一般用于朋友应酬、师生馈赠、好友托付的书法作品，都写有上款。这样做一是为了尊重嘱书者，二是具有纪念意义。书法家最痛恨这样一些索书者：无偿拿了书法家赠送的没有上款的书法作品，到书画市场上出售，而且设置的价格极为低廉。这样做不但损害了书法家的名声，侵害了书法家的经济利益，而且也扰乱了书画艺术市场。

书法作品的题款以实用的行楷书或行草书最为多见，其既好学好认，大方、实用、美观，又流畅、潇洒，富有个性。题款用字一般有别于正文的字体，比如正文是隶书，题款一般是行楷。最简洁省事的办法是不管什么书体，题款都用行书。草书作品最好用草书题款。题款的字要小于正文字，款字与正文字体一样大则主次不分，大于正文的字则本末倒置。款字虽然小于正文，但要和谐统一，相差不能悬殊（图3-8-1）。如果不是章法的特意安排，题款上不宜高出正文，下不宜低于正文。题款最大的特点是因地制宜，即有较多剩余之处时多写，可写下时间、地点、姓名、字号、环境、天气、斋号，以及作者自己的艺术见解、书法风格等；剩余之处少时就用穷款，作者只签个名就行，有时甚至不用签名，盖方姓名章即可。近年来，各类书法展览中出现了一个特殊现象，即对联的题款越来越多，内容丰富，形式活泼，从右到左，书写四行。这样的作品形式较好，但我们在创作实践中要注意内容的可读性，不是说题款长了就好，要文通字顺，有话则长，无话则短，不要出现错别字，不要文白兼杂。

还有题款的位置问题。传统的题款位于书法作品的左部或尾部，对联一般在下联的左边居下的位置（图3-8-2），中堂或条幅等都在作品的左下部，这种约定俗成的传统题款形式统一规范，耐读耐看（图3-8-3）。书法作品题款的位置可以像中国画题款一样灵活处理，比如用穷款、横款、长款、藏款，尽量少而精，或者把款藏起来，放在一个不被人注意的位置，不一定非要放在作品的结尾处。比如写对联，可以考虑把款写在左右联的中间，并且用另外一种颜色的纸来写，这样作品的艺术形式就会得到彰显。

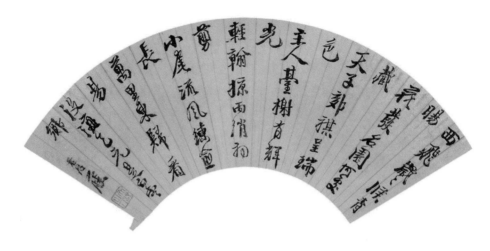

图 3-8-1　款字与正文和谐 / 徐渭《白燕诗扇》

图 3-8-2　提款在下联的左边居下 / 徐渭《行书七言联》

图 3-8-3　条幅提款在作品的左下部 / 吴昌硕作品

二、书法作品的钤印方法

一幅书法作品完成的最后一项工作就是钤印了。印章是书法家的凭信，是书法家的艺术创作符号，它标志着书法作品创作的最终完成。据文献和文物考古记载，钤盖印章至今已有三千多年历史。印章在书法作品中绝不是可有可无、无关紧要的附带品，它对书法作品的布局起到重要的协调和纠正作用。印章用得好，完全可以给书法作品增色；如果印章粗劣或使用不当，就会削弱书法作品的艺术性，甚至严重破坏其美感。

书画作品的用印大约有三种，即启首印（又称闲章）、压角印、姓名印。启首印一般是名言警句或者是籍贯地名等，字数不多，形式多自由活泼，长形、葫芦形、半月形等均可，不宜大，以精美精致为宜。压角印内容比较宽泛，名言警句较多，表现作者的兴趣爱好、修养抱负，以方形为主。姓名印要求不同，一方两方均可，一方刻作者姓名，两方则一方刻姓氏，一方刻名字。姓氏印刻成朱文，名字印刻成白文，两方印章形制一样，篆刻风格一致，称为对章。使用时，氏印在上，名字印在下。

一幅作品多少枚印章合适，要看具体情况。一般来说，启首印根据整幅作品的章法布局确定，钤的位置在作品开始的第一个字和第二个字左右。姓名印根据落款的留白情况使用，如果留的空间较少，则钤一枚姓名印即可；如果留下的空间比较大，则姓氏印和名字印两方都上，也可以在最下面钤上压角印。最后一枚印章的位置不能低于作品最下的一行字。钤印还要根据创作的作品风格选择，一般奔放雄健的作品钤朴茂厚实的印章，清润优雅的作品钤娟秀工丽的印章。

任务九　书法创作

学书法要向古人学习，习古人经典；学习之路是唯一的，即从临摹到创作。

临摹是把古人留下的范本学到手，这是一个学习的过程，而创作则是把自己的艺术观通过作品表达出来，这是一个展示的过程。书法作品所展示的是形质和神采两个方面。形质表现在书法上是外露的，包括用笔、结体、章法、墨色、笔力等诸方面因素，是看得见的形态；神采是内在的，由气质、情感、学问、修养等诸方面构成，只能意会。南朝的王僧虔在《笔意赞》里说："书之妙道，神采为上，形质次之，兼之者方可绍于古人。"书法创作达到形神兼备方为上品，书法讲究以形写神。

一、书法创作内容的选择

关于书法艺术作品的创作内容，我们会想到两个问题：古人书法创作写什么？现代人书法创作写什么？

古代书法作品的文学内容十分丰富，概括起来有以下六个方面。

一是实用文体，如铭颂、碑志、造像题记等。著名的如西周的《大盂鼎铭》《散氏盘铭》《毛公鼎铭》，汉代的《史晨碑》《礼器碑》《西狭颂》，北魏墓志、造像题记如《元桢墓志》《张玄墓志》《始平公造像记》《姚伯多造像记》，唐代褚遂良的《雁塔圣教序》和颜真卿的《麻姑仙坛记》，元代赵孟頫的《玄妙观修三门记》，等等。有些作品具有极高的史料价值，有些则文采飞扬，是后世学习的范本，比如李世民撰写的《圣教序》全文。

二是书信手札。著名的如陆机的《平复帖》，王羲之的《姨母帖》《平安帖》《快雪时晴帖》，王献之的《鸭头丸帖》《廿九日帖》，王珣的《伯远帖》，杨凝式的《韭花帖》，等等。

三是书法家自作的诗词文赋。如王羲之《兰亭序》，颜真卿《争座位帖》，苏轼《黄州寒食诗帖》《前后赤壁赋》，等等。

四是古代流传下来的优秀文学作品。这是古代书法作品创作最多的内容，有很多书法家临摹抄录，比如赵孟頫书写的《道德经卷》、文征明书写的《滕王阁序》等。

五是古代重要的蒙学名篇。如唐代怀素《大草千字文》《小草千字文》，宋徽宗、文征明、王宠、王福庵等也都写过《千字文》（图3-9-1）。

六是非诗非词的生活小品文，或称古代书法家的随手笔记。著名的有王羲之的《丧乱帖》、张旭的《肚痛帖》等。

古人视"诗赋小道，壮夫不为"，书法更是如此，但古代有名的文人大多是饱学之士，通达于艺而游手于斯。如今书法家已经很少书写自创的诗文，大部分都是抄录古人经典文学作品或者书论。古诗文被当成了一种单纯的书写表现材料，书法创作只是以古诗文为内容，表现书写技法。许多有识之士已经意识到了目前书法创作中存在的问题，即书法成为纯粹的文字抄写，而失去了文化含义。古代诗文是中华民族优秀的传统文化，非常值得发扬光大，用书法作品的形式展览出来也有载道之功用，无可厚非，但是如果所有书法作品都采用同一套路，是不是有些千篇一律、缺乏特色？学书法者在学习阶段将传统文化与书法结合起来，是值得肯定和推广的，同时，加强其自身的文化修养也必不可少。书法创作提倡自作诗文，提高自身的文化修养。"功夫在字外"，书法创作的最终目标不是简单的抄写炫技，而应当是以文养书。

图3-9-1 宋徽宗《千字文》（局部）

二、书法创作的基本方法

书法创作是书法家（或书法工作者）在主观意识的支配下，采取特殊的材料（宣纸、墨等）和工具（毛笔），运用一定的技巧和方法，书写汉字，对汉字进行特殊的加工，从而产生具有突出个性风格和审美价值的书法作品的艺术创造活动。也就是说书法创作不是简

单的写字，而是要具备以下要素：第一，使用毛笔、墨汁在宣纸上书写；第二，书写者要掌握笔法、结体、章法等要素及其规律，并有熟练的技巧；第三，书写的载体是汉字；第四，符合约定俗成的书法作品格式，比如条幅、对联、中堂、册页等；第五，作品要完整，有题款、印章。

艺术创作一词，是清末民初由西方经日本引进中国的。这个词语有以下几点含义：其一，完整的作品形式；其二，高品位的境界与表现力；其三，独创性；其四，一整套实施规范或程序的完美展现；其五，主动选择性。由此看来，书法创作是一个复杂的过程，创作技法、创作形式、创作内容、创作者的心态情感、创作者的学养等决定了一幅书法作品的格调。

临摹是书法学习的必经阶段，创作则是书法学习的终极目的。从临摹到创作需要经历一个过程，并不是说有了大量临习就可以马上创作出满意的、艺术性高的作品。临摹好，不一定创作就好。笔法熟练，结体注意变化，章法安排也做了精心的构思，就是达不到创作的效果，这属于积累还没到位。量只有积累到了一定程度才会有质的变化。所谓熟能生巧，在熟练地掌握各种技法之后，创作者将心态、情感、学养自然而然地融入书法创作中，才能创作出满意的作品。

在具备了创作能力之后，如何创作出一幅好作品？一种方法是根据形式确定内容，另一种方法是根据内容确定形式。如果形式是固定的，则需要根据字数的多少来确定字体、设计章法。形式是指某物的样子和构造。书法创作内在形式的表现是笔法、结体、章法，外在形式的表现是中堂、横批、条屏、册页、斗方、楹联、手卷、扇面等。书法创作既要运用内在的技术要素，又要通过外在的表现形式将书体、内容、形式、空间有机组合，使之形成一个和谐统一的整体，实现创作书体与内容、创作章法与形式、创作形式与空间的完美结合。形式要素之间的搭配不是一成不变的，要根据具体创作内容与形式来确定。比如扇面，如果是折扇，造型独特，从字体角度考虑，篆、隶、楷、行、草皆可，草书稍弱一些，其章法安排不如篆、隶、楷、行协调统一；从书写内容角度考虑，折扇的形状决定其上每一行字数最好相等，整齐划一，绝句或律诗比较合适，规范好看；若写小短文，则可以采用一行长一行短的布局，形成参差错落的节奏感，落款与正文采用相同布局，使之融为一体。如果是斗方，可以选择行草书写词、文，使章法参差错落；如果想把章法布置得整齐划一，篆、隶则比较适合，写诗较好。

如果内容是固定的，根据内容选择形式，相对好办一些。例如，对联是统一的模式，五言、七言或多言，字体可随意选择；字数较多的则适合写手卷。根据内容的风格差异、字数的多与少，看宣纸的大小，以及形式——条幅、中堂、斗方、扇面、册页等，适合写哪种就写哪种，字体以适宜美观为主。比如，内容豪放的适宜用草书创作，内容优美的适

宜用优雅的小行书或楷书创作，庄重的场合适宜采用正体篆、隶、楷，以表现庙堂之气，等等。

实际上不管采取哪种形式，注意以下几点即可。

（一）书体与内容和谐统一

这里所说的内容是指书法创作所书写的诗、词、歌、赋等文字，书体指篆、隶、楷、行、草五种书体。什么样的内容适合什么样的书体，或者什么样的书体创作什么样的内容，一般来说没有固定的模式，但是它们之间的搭配还是有讲究的，搭配协调能够锦上添花，搭配不和谐则不伦不类。庄重的内容适合采用正体的篆、隶、楷书书写，显得稳重大气；活泼散淡的内容适合采用行、草书书写，显得灵动自由；豪放激越的内容适合采用狂放的行、草书书写；婉约柔美的内容适合采用优美的小行楷书写。

（二）章法与形式和谐统一

当下，传统形式的中堂、横批、条屏、册页、斗方、楹联、手卷、扇面等仍在使用，形式较过去更加多样化。这些形式因其自身的特点，会对章法的布局有一定的限制，比如中堂、对联、横批、折扇、条屏等章法布局相对严谨、固定，这样的形式一般对字数或布局有要求。中堂的形式决定了其章法布局没有太多的变化与起伏。对联字数是固定的，左右对称，字体以横或方势为主，字与字之间多拉开距离，打破对联纵势的狭长感。折扇的形式也是固定的，行与行字数比例以相等或长短穿插为宜，这样布局整齐美观。横批有少字和多字之分。少字的，章法布局以平均分配为主；多字的，受空间限制，不做过大的起伏变化。条屏由几个单条组合在一起，每一条是独立的或连成一个整体，形式以风格统一为主，篆、隶、楷较为规范，行、草书条屏适当随意。团扇、斗方、手卷也较为随意。团扇、斗方适宜行、草书布局，以灵活随意为主，尤其适合大开大合的变化；手卷根据内容与章法布局需要，或严谨或有开合变化。总之，章法与形式的搭配不是固定的、一成不变的，而是根据特点随时调整，以最终呈现的艺术效果来确定的，如图3-9-2所示。

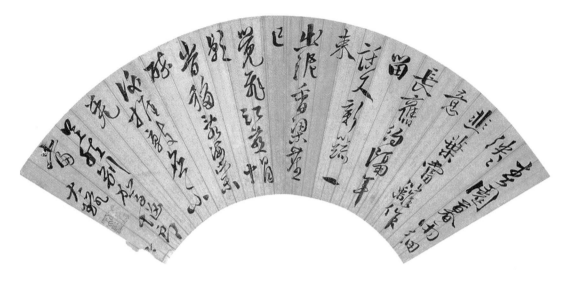

图 3-9-2　章法与形式和谐统一 / 徐渭《七言诗扇面》

（三）形式与空间和谐统一

在古代，书法作品主要是拿在手里展读、品味的，多以小品形式出现。宋代以后，书法作品被悬挂起来成为装饰的一个部分，其外形变大、空间意识增强，书法作品形式不断丰富。明代以后，高堂大厅出现，书法作品的装饰性逐渐加强，形式与空间的搭配形成了固定的模式，书法成为生活的一部分。比如，门厅上有匾额，匾额为横式，多题写堂号、斋号，庄重严肃；厅堂正面有中堂，中堂多书写美文；门口的柱子上有对联。

现代的书法创作主要是为了表现艺术效果，或以展示和展览为目的，或以装饰为目的，因此形式感越来越强，形式与空间的搭配也越来越紧密。现在，为展览而进行的书法创作占很大比重，逐渐成为形式与空间组合最主要的表现方式。展厅一般都比较高大，为了适应展厅的需要，展览作品高度要求都在 6 尺（1 尺≈0.33 米）以上，形式以竖式为主。为了丰富形式的多样性，作品都做了一些设计，书体与内容、章法与形式更具有视觉冲击力。展厅效应是当下促进书法创作形式要素创新最主要的动力。以装饰为主的形式与空间搭配也越来越丰富多彩，各种现代意义上的装饰形式与理念被应用到书法创作中来，各种适应新空间、更符合现代的审美需求的书法装饰被广泛使用。

在进行书法作品创作时，可多参考传统经典和近现代优秀的书法作品，从其章法布局到题款、印章的钤盖等中吸取长处。近年来，中国书法家协会举办了各式各样的展览，推出了一大批专业书法创作者，他们技法水平高，作品构思新颖，创作了大量的形式与内容俱佳的作品，可供书法学习者借鉴和学习。

任务名称	章法与创作训练	建议学时	8
学习目标	1. 了解书法书写的布局方法 2. 掌握书法的"分间布白"或"分行布白"		
重点	书法作品章法和创作的各种品式		
难点	书法作品的创作方法		
工具	毛笔、宣纸、砚台、墨汁、碑帖		
思考	怎么确定一件书法作品的成功与否		
建议	在书法练习中应该注意以下几点：书法章法和创作的重点要突出、主次要分明，作品要和谐统一和美观大方兼容		

参考文献

[1] 高译. 中国书法艺术鉴赏 [M]. 上海：上海人民美术出版社，2020.

[2] 贺华. 三笔字书写技能教程 [M]. 北京：人民邮电出版社，2015.

[3] 侯吉谅. 如何欣赏书法 [M]. 北京：中信出版社，2016.

[4] 黄高才，刘会芹. 汉字书法欣赏 [M]. 北京：高等教育出版社，2016.

[5] 蓝铁，郑朝. 中国书法的艺术与技巧 [M]. 北京：中国青年出版社，2004.

[6] 刘宝光. 三笔字训练教程 [M]. 武汉：华中科技大学出版社，2013.

[7] 刘小晴，张宇. 楷书 10 讲 [M]. 上海：上海书画出版社，2004.

[8] 倪文东，傅如明. 书法创作与欣赏 [M]. 北京：中国人民大学出版社，2017.

[9] 盛文林. 书法艺术欣赏 [M]. 北京：北京工业大学出版社，2014.

[10] 孙敏，李长伟，李子. 毛笔书法教程 [M]. 北京：航空工业出版社，2018.

[11] 唐之鸣，吴启雷. 琢墨：中国书法经典鉴赏 [M]. 上海：上海科学技术文献出版社，2020.

[12] 田英章. 田英章毛笔楷书入门教程：基本笔法 [M]. 上海：上海交通大学出版社，2010.

[13] 田英章. 田英章毛笔楷书入门教程：偏旁部首 [M]. 上海：上海交通大学出版社，2010.

[14] 田英章. 田英章毛笔楷书入门教程：间架结构 [M]. 上海：上海交通大学出版社，2010.

[15] 田英章. 田英章毛笔行书入门教程：笔法偏旁 [M]. 长沙：湖南美术出版社，2017.

[16] 田英章. 田英章毛笔行书入门教程：间架结构 [M]. 长沙：湖南美术出版社，2017.

[17] 沃兴华. 书法创作论 [M]. 上海：上海古籍出版社，2008.

[18] 子瞻书画教育. 中国书法篆书 24 讲 [M]. 北京：化学工业出版社，2020.

[19] 邹志生，王惠中. 毛笔书法教程 [M]. 6 版. 武汉：华中科技大学出版社，2018.

[20] 李建群. 艺术美学论集 [M]. 北京：中国社会科学出版社，2018.

[21] 陈文苑. 书法文化与大学生思想道德教育 [J]. 河北联合大学学报（社会科学版），2014，14（1）：61-63，72.

[22] 杜芳. 中华优秀传统文化与文化自信 [J]. 探索，2017（2）：163-168.

[23] 李诗晨 . 探究中国书法的美学特征 [J]. 文艺生活·下旬刊，2021（3）：22-23.

[24] 李雯影 . 就《书法雅言》谈论人品与书品 [J]. 丝路艺术，2018（3）：44.

[25] 刘荣军 . 基于课程思政理念下的高职书法课程教学研究 [J]. 文艺生活·中旬刊，2019（12）：218-219.

[26] 张云宇 . 论中国传统文化中汉字文化的重要作用 [J]. 今古文创，2021（18）：69-70.

版权声明

根据《中华人民共和国著作权法》的有关规定，特发布如下声明：

1. 本出版物刊登的所有内容（包括但不限于文字、二维码、版式设计等），未经本出版物作者书面授权，任何单位和个人不得以任何形式或任何手段使用。

2. 本出版物在编写过程中引用了相关资料与网络资源，在此向原著作权人表示衷心的感谢！由于诸多因素没能一一联系到原作者，如涉及版权等问题，恳请相关权利人及时与我们联系（联系电话：010-60206144；邮箱：2033489814@qq.com），以便支付稿酬。